# BB: 바젤에서 바우하우스까지

# 길 위의 멋짓
## BB: 바젤에서 바우하우스까지

곽은정
김민영
아디나 레너
안유
알렉스
양민영
유명상
이예주
이함
전가경
정성훈

Pa
ㅍ TI

# 서문

'BB: 바젤에서 바우하우스까지'라는 제목의 이 책은
파주타이포그라피학교(이하 파티) 여행 수업 '길 위의
멋짓'의 일환으로 진행된 2013년 유럽 타이포그라피 기행을
기반으로 하고 있다. 파티가 설립된 첫해에 진행된 두 번째
여행 수업이었으며, 대학원 과정인 더배곳 배우미들과
인솔 교사가 함께 여정에 올랐다. 교실 안에서 인쇄된
책으로 만나는 역사와 이론이 아닌, 교실 밖에서 '몸으로
배우는' 유럽 그래픽 디자인 역사와 이론 그리고 현장이
이 여행 수업의 주안점이었다.

　　이 책이 기록하고 있는 여행은 2013년 6월 3일
스위스 취리히에서 시작하여 6월 13일 독일 베를린에서
끝났다. 나를 비롯해 더배곳 배우미 7명(안유, 알렉스,
양민영, 유명상, 이예주, 이함, 정성훈)이 서울에서 취리히로
서로 다른 항공편을 이용하여 출국했다. 취리히에서
우리는 현지 길잡이가 되어줄 취리히 예술대학교의 아디나
레너와 그의 친구들인 바젤 디자인학교의 제레미 댑,
그리고 독일 브레멘 미술대학교에 재학 중인 곽은정을
만났다. 10일간의 여정을 함께할 유람단은 그렇게 꾸려졌고,
취리히 도착 바로 다음날부터 활판인쇄 워크숍을 시작으로
여행은 막이 올랐다.

　　총 9박 10일간 나를 포함한 11명의 인원이 함께 다니며
본 것은 스위스 취리히와 바젤 그리고 독일의 오펜바흐와
라이프치히, 데사우와 베를린이었다. 각 도시에서 머문

시간은 2013년 상반기 동안 아디나와 내가 함께 짜나간
여행 프로그램에 따라 달라졌고, 여행지의 주제 또한
상이했다. 하지만 여행이 하나의 길을 축으로 전개되듯,
여섯 도시의 방문은 서양 모던 타이포그라피라는 길을
중심으로, 좁게는 20세기 초 독일 글꼴 전쟁(오펜바흐)부터
현대 그래픽 디자인 스튜디오의 다원주의적
성격(베를린)까지 다양한 샛길들을 만들며 이루어졌다.
흥미롭게도 우리가 각 도시에서 만난 타이포그라피
주제들은 베를린의 어느 한 장소에서 약속이라도 한 듯
만나고 있었다. 바로 베를린 바우하우스 아카이브에서
열리고 있었던 「글꼴에 관하여(On Type)」란 전시였다.
전시장이라고 하기엔 좁은 공간이었지만 그곳엔 글꼴에
관한 여러 이론가들과 디자이너들의 말들이 벽면을
가득 채운 채 인쇄되어 있었다. 여유롭지 않은 시간 때문에
상세하게 살펴볼 수 없었던 전시에 대한 아쉬움은
궁극엔 그곳에서 구매한 전시 관련 책으로 달랠 수 있었다.
그리고 그곳에 쓰인 어느 한 구절은, 우리의 여행을
단번에 정리해 주고 있었다.

　　"비평가들은 모더니즘을 실패한 프로젝트로 볼 수
있다. 하지만 우리는 우리를 자라게 해준 그 시적인 모어에
대해 계속 이야기할 수밖에 없다. 모더니즘은 죽은 언어로
잊힐 수 있다. 하지만 모더니즘은 계속 살아갈 것이다.
금지된 방언이 되어 여러 네트워크와 암류 속에서 사용될
것이다. 팬진과 블로그, 소수만이 이해하는 출판 프로젝트,
단기간의 전시 그리고 그래픽 디자이너들이 만드는

비주류 하위문화의 일상의 실천 속에서 모더니즘은 그렇게
생존할 것이다."* 익스페리멘틀 젯셋의 말이다.

우리가 '모던 타이포그라피'란 주제로 닦아놓은
여행길은 과거로 향하는 길이기도 했다. 취리히에선
구텐베르크 시대 방식의 활판인쇄를 체험했고, 바젤 포스터
컬렉션에서는 1960년대 스위스 타이포그라피 포스터의
부흥을 가능케 한 스위스 포스터의 기원을 읽어나갔다.
요스트 호홀리는 취리히와 바젤 간의 이데올로기
논쟁을 비판했으며, 오펜바흐에선 '모더니즘'이란 굴레
속에서 운명을 달리해왔던 블랙레터의 면모를 발견했다.
라이프치히에선 캘리그라퍼로서의 '낯선' 얀 치홀트를
만났고, 데사우에서는 헤르베르트 바이어, 모호이너지,
발터 그로피우스의 바우하우스가 아닌 오스카
슐렘머의 바우하우스를 체험했다. 출발선에선 '모던
타이포그라피'라는 이정표를 따라갔지만, 따라간 길은
'모던 타이포그라피'가 아닌, '모던 타이포그라피'의
단층이자 이면이었다. 리처드 홀리스가 『스위스 그래픽
디자인』에서 소상히 밝히고 있듯이, 우리가 말하는 '스위스
그래픽 디자인'이란 보이지 않는 복합적인 에너지들의
표면에 불과하다. 모든 '이즘'이 그러했듯이 하나로
묶이는 '이즘'의 실체란 표면이 아닌 단층을 바라볼 때
드러난다. 하나의 이름이란 여러 의미들의 동반이다.
그리고 익스페리멘틀 젯셋이 밝히듯 우리가 명명한
'모던 타이포그라피'란 길은 시간과 장소에 의해 새로운

\*       Experimental Jetset, "Modern poetry, relative poetry, and shimmers of hope,"
in J. Namdev Hardisty, *Function, Restraint, and Subversion in Typography* (New York:
Princeton Architectural Press, 2010). Petra Eisele, "Der Typografie verschrieben," *Texte zur
Typografie: Positionen zur Schrift* (Sulgen: Niggli, 2013), p30에서 재인용.

의미를 부여받고 있는, 그래서 어쩌면 '변질되는' 모던 타이포그라피의 현재와 근미래를 향하고 있었다. 「글꼴에 관하여」란 전시는 20세기 초반부터 최근까지의 글꼴 관련 아포리즘 혹은 인용문들을 한곳에 모아둠으로써 사실상 타이포그라피의 모든 가능성을 열어놓고 있었다. 여정의 마지막 종착지인 베를린은 그렇게 메시지를 전달하고 있었다. "견고한 모든 것은 공기 속으로 사라진다(All that is solid melts into the air)." 그리고 그 메시지는 곧 우리에게 던지는 질문이기도 했다. "시적인 모어"가 존재하지 않았던 우리에게, 그래서 공기 속으로 사라질 것도 없는 우리에게 '모던 타이포그라피'란 무엇인가?

이 책은 그러한 태도를 촉발하듯 글과 글 사이에 빈틈을 만들어놓았다. 사실적인 기록에 충실한 글들과 여행 참여자들이 각자 써나간 주관적인 글들이 뒤섞여 있다. 시간 순으로 배치되어 있되 객관과 주관이 서로 간섭한다. 그러한 간섭이 가능한 한 글과 글, 맥락과 맥락 사이를 자유롭게 넘나들 수 있도록 각 글쓴이의 이름은 본문이 아닌, 책 뒤에 실었다. 이 장치가 독자들의 여행에 대한 이해를 얼마큼 도울 수 있을지(혹은 얼마나 혼란에 빠뜨릴지)는 의문이지만 타이포그라피를 주제로 유럽으로 떠나는 자들에겐 분명 — 완벽하진 않지만 — 작은 길잡이가 되리라 확신한다.

이 책을 만들기까지 많은 우여곡절이 있었고 또 많은 분들의 도움이 있었다. 먼저, 파티를 통해 나와 인연이 닿았던 아디나. 여행 프로그램을 정교하게 짜나가기 위해

긴밀하게 소통하는 과정에서 아디나는 너무나 훌륭한
길잡이 역할을 해주었다. 여행의 가장 큰 숨은 공신이었다고
해도 과언이 아닐 것이다. 이어 시간 순으로 만나고
도움 받은 분들의 이름을 나열해본다. 루돌프 바르메틀러
교수, 안진수 선생님, 아틀라스와 노름, 롤란트 슈티거,
마이클 레너 교수와 그의 부인, 김보아, 강주현, 김기창,
김규리, 쿠르트 뷰믈리, 요스트 호흘리, 슈테판 솔텍 관장,
토어스텐 블루메, 박영호, 가브리엘레 네취, 율리아 블루메,
김효은, 마르쿠스 드레센, 주잔네 지펠, 스튜디오 노데,
제레미 뎁, 곽은정 그리고 여행은 함께하지 못했지만
노란 책의 제작을 책임진 박문경.

끝으로, 여행의 기억들이 시간에 퇴색되어갈 즈음에
명확한 글과 사진으로 우리의 기억을 재정비할 수 있도록
1년간 편집과 디자인 그리고 책 제작을 지도해주신
워크룸 프레스 박활성, 김형진 선생님께 이 자리를 빌려
깊은 고마움을 표한다.

2014년 10월
전가경

11

취리히

# 취리히

여행을 떠나기 전, 아디나에게서 편지 한 통을
받았다. 아디나는 우리의 안부와 준비 상황을
살피며 여행에 유용한 각종 정보를 꼼꼼하게
적어 보내왔다. 환율 등 일반적인 정보부터 긴급
전화번호 같은 세세한 정보들, 현지 날씨, 그에
따른 옷차림 제안까지. 그리고 가장 중요한 만날
장소에 대한 언급도 잊지 않았다. "6월 4일
아침 9시 취리히 중앙역, 메일에 첨부한 사인이
있는 곳에서 만나. 중앙역 메인 홀에 있어서 찾기
쉬울 거야."

　　가운데 동그라미를 중심으로 사방에서
안쪽으로 향한 화살표는 언뜻 보아도
그리로 모이라는 듯 보인다. 표지판 이름인
'트레프푼크트(Treffpunkt)'는 '만남'을 뜻하는
'트레프(Treff)'와 '점' 또는 '장소'를 뜻하는
단어 '푼크트(Punkt)'의 합성어로 현지 사람들이
약속 장소로 많이 정하는 곳이다. 가운데
동그라미 대신 사람이 3~4명 그려진 사인도 있다.
북적이는 사람들 사이에 있는 취리히 중앙역
바닥에 표시된 트레프푼크트, 우리의 여행은 이
사인으로부터 시작됐다.

# 활판인쇄 워크숍: 단어

Letterpress Workshop: Word

일주일간 진행될 더배곳 유럽 기행이 시작되는 날.
첫 번째 일정은 취리히 예술대학교[1] 교수인
루돌프 바르메틀러(Rudolf Barmettler)가 진행하는
활판인쇄 워크숍이다. 그는 예전에 교환학생으로 한국에
왔다가 파티와 인연을 맺은 아디나(Adina Renner)의
스승이기도 했다.

　　취리히 중앙역에서 아디나와 바젤 디자인학교에서
학생들을 가르치고 있는 안진수 선생님을 만난 우리는
활판 공방을 향해 걷기 시작했다. 전날 새벽에야 숙소에
도착한 탓에 몸은 피곤했지만 서늘한 아침 기운 때문인지,
혹은 일말의 긴장감 때문인지 정신은 이상할 정도로
맑았다. 주위를 구경할 틈도 없이 아디나 뒤를 열심히
따라가다 보니 이내 취리히 예술대학교에 도착해 있었다.
아디나는 익숙한 발걸음으로 우리를 어느 건물 지하로
안내했다. 이윽고 활판 공방에 들어서니 다소 무표정한
얼굴을 한 사람이 서 있었다. 바르메틀러 교수였다.

　　워크숍은 작업복 입기부터 시작되었다. 공방
한쪽에 이미 충분히 때가 탄, 작업복으로 쓰기에 알맞은
옷들이 걸려 있었다. 한두 종류가 아닌 것으로 보아
작업복으로 쓰기 위해 한꺼번에 구입하기보다는
여기저기서 구해오거나 누군가 가져다놓은 것으로 보였다.

　　실습에 앞서 바르메틀러 교수는 타이포그래피
용어와 척도, 그리고 관련 도구들을 설명했다.
타이포그래피 단위는 포인트(point) 시스템을 따른다.
그중에서도 유럽에서 쓰는 타이포그래피 척도는 '디도

**19**

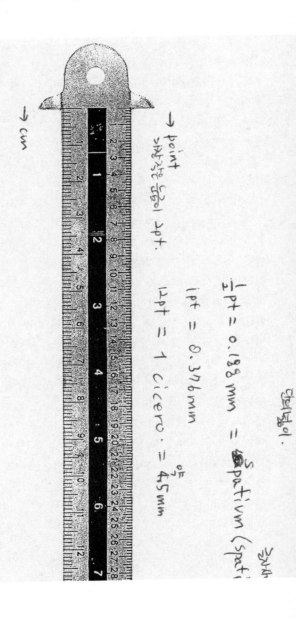

→ cm

→ point
>재래쓴 단위 2pt.

$\frac{1}{2}$pt = 0.188 mm = S spatium (spati...

1pt = 0.376 mm

12pt = 1 cicero · = 4.5 mm

대퇴골이.

끝에서

포인트 시스템(Didot point system)'이다. 1770년 프랑스 인쇄출판업자 디도가 그 이전부터 사용해오던 푸르니에식 시스템(Fournier system)을 개량해 만든 것으로 프랑스를 비롯해 독일, 스위스, 스웨덴 등 유럽 여러 국가들이 채택해 사용하고 있다. 반면 미국과 영국에서는 1886년 미국활자주조연합에서 정한 미국식 포인트 시스템을 사용하는데 1포인트의 크기가 미세하게 다르다. 우리나라에서도 미국식 포인트 시스템을 사용하고 있다.

옆의 도판의 왼쪽 눈금이 센티미터이고, 오른쪽 눈금은 타이포그라피 척도이다. 1포인트는 대략 0.376밀리미터인데 한 눈금이 2포인트이다. 가운데 검은 선에 있는 숫자는 콘코르단츠(Konkordanz) 척도이다. 12포인트는 1시세로(Cicero)라고 부르며, 4시세로가 1콘코르단츠가 된다. 콘코르단츠는 단의 너비를 설정하는 데 사용하는 단위로 글줄 사이에 들어가는 재료와도 밀접한 관계가 있다.

이어서 바르메틀러 교수는 공목의 기능과 의미, 그리고 종류에 대한 설명을 이어갔다. 용어가 생소해 이해하기 쉽지 않았지만 돌이켜보면 조판할 때 가장 중요한 부분 중 하나였다. 공목은 말 그대로 글자사이, 낱말사이 등 인쇄되지 않는 공간을 채우는 데 쓰이는 조판 재료이다. 바르메틀러가 알려준 공목의 종류는 총 다섯 가지이다.

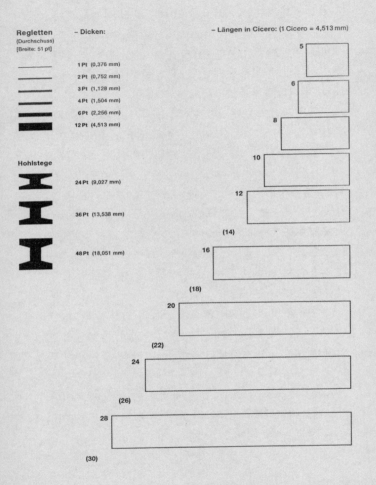

**Regletten**
(Durchschuss)
[Breite: 51 pt]

**– Dicken:**

1 Pt (0,376 mm)
2 Pt (0,752 mm)
3 Pt (1,128 mm)
4 Pt (1,504 mm)
6 Pt (2,256 mm)
12 Pt (4,513 mm)

**Hohlstege**

24 Pt (9,027 mm)

36 Pt (13,538 mm)

48 Pt (18,051 mm)

**– Längen in Cicero: (1 Cicero = 4,513 mm)**

5

6

8

10

12

(14)

16

(18)

20

(22)

24

(26)

28

(30)

— 크바드라텐(Quadraten): 글자사이 공간을
조정하는 데 쓰이며, 길이는 2, 3 그리고 4시세로, 폭은
1~48포인트 사이이다.

— 슈튀크두르흐슈스(Stückdurchschuss): 낱말사이,
또는 문장이 끝난 뒤에 남는 공간을 채우는 용도로
쓰인다. 레글레텐이라고도 불린다.

— 아우스슐루스(Ausschluss): 대개 매우 얇은데
띄어쓰기 및 글자와 기호 사이 공간을 늘리는 용도로
사용된다. 낱말사이에도 적용할 수 있다.

— 레글레텐(Regletten): 글줄사이 조절에 사용되며,
비교적 좁은 여백을 메우는 데 쓰인다.

— 홀슈테게(Hohlstege): 단 공간을 조절하거나 비교적
넓은 여백을 메울 때 쓰인다.

크게 나누면 옆의 도판에서 보듯 1, 2, 3, 4, 6,
12포인트까지가 레글레텐, 24, 36, 48포인트가 홀슈테게로
불린다. 오른쪽은 길이를 나타내는 것으로 시세로 단위이다.
이런 공목들은 시세로 단위로 정리되어 있는데 모양이
비슷해 헷갈리기 쉽지만 재료마다 역할은 분명하다.

본격적인 워크숍은 두 과정으로 나뉘어 진행되었다.
오전에는 커다란 활자를 사용해 하나의 단어를 조판하는
연습을 하고, 오후에는 이를 바탕으로 실제 신문이나
잡지에서 한 문단을 뽑아 본문용 활자로 그대로 조판해보는
연습을 했다. 활자들은 안티몬과 놋쇠를 섞어 만든 것인데

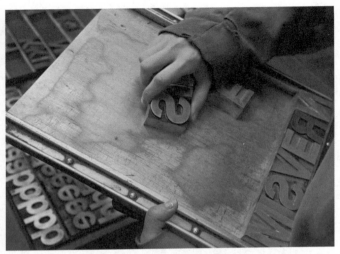

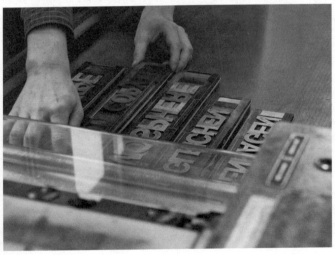

납활자보다 단단해서 연습용으로 적합하다고 한다.

먼저 각자 조판할 임의의 단어를 정한 후 필요한 활자들을 꺼내 '배'(ship, 활자를 올려두고 작업하는 얇은 철판) 위에 올려놓는 것으로 작업은 시작된다. 내가 선택한 단어는 'TRIHODOS'. 인쇄되는 면이 위로 올라오기 때문에 글자는 거꾸로 오른쪽에서 왼쪽으로 흐르도록 배치해야 한다. 처음에는 공목을 사용하지 않고 아무런 간격 없이 활자들을 붙여서 배열한다. 그리고 교정 인쇄를 하기에 앞서 배열한 활자들을 고정해야 하는데, 이때부터 숙련된 기술이 필요하다. 조판한 모양이 사각형이 아니라면 활자 둘레에 공목을 놓아 정확한 사각형이 되도록 만든 후 글자들이 흐트러지지 않게 실로 단단히 묶어야 하기 때문이다.

묶은 활자들은 활판인쇄기로 가져가 배에서 조심스레 내려두고 둘러진 끈을 감쌀 수 있게 홈이 파인 쇠뭉치들로 활자 주변을 다시 한 번 두른다. 이후 자석으로 활자들이 움직이지 않게 바닥에 단단히 고정시키고 우레탄 망치로 활자 면을 고르게 두드린다. 이 과정을 거치지 않으면 활자 면에 잉크가 고르게 묻지 않아 제대로 인쇄되지 않는다.

여기까지 마쳤으면 이제 잉크를 묻힐 차례다. 잉크를 도마처럼 생긴 잉크 플레이트(ink plate) 위에 적당량 덜어내고 롤러를 사용해 골고루 펴준다. 잉크는 물감처럼 무르지 않고 단단한 느낌이었다. 홍두께로 밀가루 반죽을 하듯 걸쭉한 감촉이다. 롤러로 활자에 잉크를 바를 때도 섬세한 손길이 필요하다. 모든 활자면에 잉크가

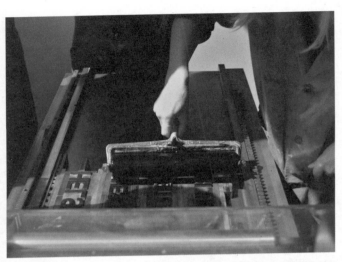

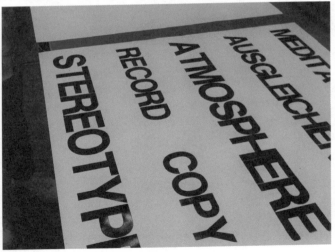

고르게 묻도록 바르고, 이외의 다른 부분에 잉크가 묻으면 약품을 이용해 닦아내야 한다.

드디어 인쇄기를 작동하는 시간이 돌아왔다. 바르메틀러 교수가 인쇄기에 종이를 넣고 커다란 손잡이가 달린 롤러를 굴리자 순식간에 1장의 인쇄물이 찍혀 나왔다. 그는 기계를 사용하는 법을 설명하며 몇 차례 더 시범을 보이고 학생들에게 바통을 넘겼다. 요령은 이렇다. 먼저 왼손을 종이에 살짝 얹은 채 오른손으로 손잡이를 잡고 움직인다. 종이를 끼운 롤러가 활자 위를 지나갈 때 동일한 압력을 유지하는 것이 중요하다. 직접 손잡이를 잡아 보니 묵직한 무게감이 느껴졌다. 천천히 롤러를 굴리자 낮은 소리를 내며 종이에 단어가 찍혀 나왔다. 하지만 결과는 썩 만족스럽지 못했다. 이후 몇 차례 연습을 거친 다음에야 조금씩 문제점과 원인이 보이기 시작했다. 롤러를 돌릴 때의 자세나 속도, 종이를 끼우고 고정하는 방법 등 과정 하나하나가 인쇄에 영향을 미치고 있었다. 이후 인쇄된 종이를 건조대에 펴놓고 활자에 묻은 잉크를 깨끗이 닦아 다시 배 위에 올려놓으면 인쇄는 끝이 난다. 아니, 아마 단순한 활판인쇄 워크숍이었다면 끝이었겠지만, 우리는 이내 깨닫게 되었다. 진짜 워크숍은 아직 시작하지도 않았음을 말이다.

# 살아 있는 공간

'RECORD & COPY'에서 'D & C' 사이가 벙벙해 보인다. 다시 몇 차례 활자 사이의 공간을 조정해서 찍어도 이상해 보이긴 마찬가지다. 납작한 직사각형 모양의 '아우스슐루스'를 사용해 활자 사이 공간을 조절해본다. 이 공목을 하나, 또는 여러 개를 겹쳐 0.5포인트부터 28포인트까지(0.188~10.525mm) 활자 사이의 간격을 자유자재로 조절할 수 있다. 말로는 쉽지만 활자와 특수문자 사이의 공간을 짜임새 있게 맞추기는 여전히 쉽지 않았다. 같은 부분을 반복해서 찍는 모습을 본 루돌프 바르메틀러 교수는 내게 다가와 고충을 듣더니 잠시만 기다리라고 했다. 그리고 이내 같은 악치덴츠 그로테스크² 글꼴에서 고른 'I'자를 들고 내 앞에 다시 섰다. 그의 말에 따르면 아우스슐루스 같은 도구가 생기기 전에는 글자사이 공간을 'I'자를 기준으로 맞췄다고 한다. 'I'는 활자인 동시에 글자사이 공간을 구분 짓는 기준인 셈이다. 이와 더불어 활자와 활자 사이 공간은 '살아 있는 공간(live space)'이라 불렸다. 이 공간 덕분에 활자가 제 기능을 할 수 있는 것이다. 눈에 보이지 않는, 하지만 분명히 존재하는 공간을 가늠하며 조판을 다시 시작했다.

　　활판인쇄 워크숍에서 직접 느끼고 경험해야 하는 중요한 개념 중 하나가 바로 이 '살아 있는 공간'이다. 적절한 글자사이의 여백은 각 글자의 형태는 물론 알파벳 'O'와 'I' 같이 속공간의 유무 및 면적에 따라서도 달라진다. 속공간이 넓으면 그만큼 더 많이 살아 있는 공간이 필요하고, 속공간이 좁으면 그만큼 글자사이 공간도 좁아야

한다. 정확히 어느 정도의 공간이 필요한지는 연결된
각 활자가 다른 활자에 어떻게 영향을 주는지 눈으로
직접 확인하며 판단해야 했다. 이후 몇 차례 같은 단어를
인쇄해봤지만 글자사이 간격에 정답은 없어 보였다.
같은 간격도 누군가의 눈에는 좁아 보이거나 넓어 보일
수 있다. 바르메틀러 교수의 눈과, 함께 진행을 도왔던
마리아의 눈도 달랐고, 학생들 각자의 눈도 달랐다.
바르메틀러 교수는 간격에 대한 조언을 해주면서도 최종
판단은 자신의 몫이라는 점을 강조했다. 자신의 눈에
가장 적절해 보이는 간격이 객관적으로도 적절해 보여야
비로소 잘 짜인 조판이라는 것이었다. 누군가의 의견을
좇기보다 자신의 눈을 믿고 그에 합당한 설명을 해보는 것
자체가 이 워크숍의 진정한 의미라는 생각이 든다.

## 활판인쇄 워크숍: 단락

오후 1시, 몸은 지칠 대로 지치고 배는 고플 대로 고팠지만
바르메틀러 교수는 아랑곳하지 않았다. 글자사이 간격을
수정하고 교정쇄를 찍고, 거기서 단어를 오려 칠판에
붙여가며 간격에 대해 이야기하고, 또 이야기했다.
끝은 없었다. 집중력이 떨어지고 정신이 혼미해질 무렵
나도 모르는 사이에 오전 실습이 끝났다. 일행은 마치
기다렸다는 듯이 햇살 내리쬐는 교정 밖으로 나갔고,
삼삼오오 모여 점심을 해결하러 흩어졌다. 하지만 역시나
빠듯한 점심시간 때문에 다들 간단한 먹거리를 사왔고,
어느새 우리는 한곳에 모여 야외에서 서거나 앉아 간단하게
배를 채웠다. 그리고 다시 두 번째 워크숍 시간이 다가왔다.

오후에는 조를 이뤄 신문이나 잡지에서 가져온 한
단락을 조판하고 인쇄해보는 시간을 가졌다. 활자들은
알파벳 별로 분류되어 사용 빈도에 따라 넓은 칸과
좁은 칸으로 나뉘어 활자 상자 안에 체계적으로 보관되어
있었다. 어떤 알파벳이 들었는지 적어놓은 스티커가
칸칸이 붙어 있었지만, 필요한 활자를 찾아내는 작업은
결코 만만치 않았다. 예전에 활판인쇄 조판공은 시간 당
조판한 양에 따라 임금을 받았다고 하는데, 이런 속도로
골라내다간 굶어죽기 딱 좋았을 테다.

두 사람이 한 조가 되어, 한 사람이 활자 상자에서
활자를 골라 건네면 다른 한 사람이 활자를 조판하는
방식으로 작업을 진행했다. 단의 넓이는 콘코르단츠 단위로

### Hommage an drei Künstler

Nun wäre Alberto (fast) nichts ohne seinen Bruder Diego, den treuen Assistenten, der ihm zeit seines Lebens aufferte und unter anderem die Gipsabgüsse für die Skulpturen machte. Betritt man das Hotel, steht man denn auch rasch vor einer Vitrine mit Tierfiguren von Diego Giacometti – ich habe sie auf

**Vieles in dieser Senter Mariage von Kunst und Hotelkultur ist das Ergebnis von Freundschaft.**

einer Auktion in Deutschland kaufen können», sagt Carlos Gross. Auf der anderen Seite des Eingangs zwei Originallithosteine aus dem Atelier Mourlot und ein seltenes Modell einer Gipsschale. In der Lounge dann Schwarzweissfotografien von Ernst Scheidegger. Alberto, Diego und Ernst – aus ihren Anfangsbuchstaben setzt sich der

설정하고 '콤포징 스틱(composing stick)'을 여기에 맞게
조절한 후 건네받은 활자를 차곡차곡 끼워 넣는다. 이
과정을 보통 '식자(植字)'라고 한다. 문단의 양끝을 똑같이
맞추기 위해서는 단어와 단어 사이 또는 활자 사이 간격을
적절히 벌려주어야 한다. 이 작업을 컴퓨터로 했다면
단 몇 초의 시간이면 충분했겠지만 손으로 직접 만드는
양끝맞춤은 훨씬 많은 집중력을 요구했다. 활자의 간격에
따라 공목들을 수십 차례 넣고 빼기를 반복했다. 과거
필경사들의 양끝맞춤에 대한 고민과 노고를 구텐베르크가
해결해주었다고는 하지만 컴퓨터로 활자와 간격을 다뤘던
우리로서는 이마저도 꽤 어려운 작업이었다.

오전 워크숍의 목적이 활자와 활자 사이의 간격을
체험해보는 것이었다면 오후에 했던 식자 실습은
활자와 단의 넓이, 문단과 지면의 공간에 대해 알아보는
시간이었다. 인쇄되는 공간과 인쇄되지 않는 공간은 어떻게
다른지, 혹은 어떻게 같은지. 설정에 따라 인쇄되지 않는 빈
공간은 얼마든지 활자와 조화를 이룰 수 있고, 반대로
좋은 활자마저 보기 싫게 만들 수 있었다. 활자를 꺼내는
것부터 다시 집어넣기까지, 전 과정에서 모든 활자들은
항상 소중히 다뤄져야 했다.

모든 실습이 끝난 후 활자 뭉치를 직접 분해하고
분류해야 했으나, 바르메틀러 교수는 활자와 재료가 섞이는
것을 우려했던지 조판한 활자 뭉치들을 모두 한곳에
모아두라고만 했다. 실습실에 있는 활자를 포함한 모든
것들은 제자리가 있었고 바르메틀러 교수는 이를 엄격하게

관리하고 있었다. 어쩌면 활자 뭉치를 직접 분해하려는
이유도 이 때문일 것이라고 짐작해본다.

워크숍이 끝난 후 바르메틀러 교수는 예정에 없던
강의를 준비했다. 납활자의 생김새부터 각 부분의 명칭에
대해 설명하고 질문과 답변이 오갔다. 그가 질문하기도
했다. 가령 글자의 폭이 모두 같은 것이 무엇이냐는
질문. 우리 대신 답한 분은 안진수 선생님이었다. 답은
'모노스페이스'. 1880년대 타자기가 발명되면서 기술적인
이유로 글자의 폭을 넓혔다. 가령 I의 경우, 세리프를
늘려 폭을 일부러 넓혔다. 타자를 칠 때 힘을 균등하게
배분하기 위함이라고 한다.

이번에는 가경 선생님이 기본적인 타이포그라피
규율과 관련하여 취리히와 바젤 간에 어떤 차이가 있는지
물었다. 바르메틀러 교수는 웃으며 말했다. "이곳 취리히는
바젤보다 기초를 더 중시하지요." 취리히와 바젤 사이의
역사적 경쟁 관계를 이해하는 사람들에겐 웃음으로 반응할
수밖에 없는 발언이었다.

예주는 첫 실습에서의 경험을 토대로 질문을 던졌다.
"첫 번째 실습에서 든 의문인데 Y, T, A 등은 폭이 넓어
공간을 많이 차지합니다. 납활자의 경우, 기본적으로
차지하는 공간이 있어서 글자사이 공간을 줄이는 것이
힘든데, 혹시 시각적으로 글자사이를 더 촘촘하게
하는 방법이 있나요?" 바르메틀러 교수는 과거에는 필요한
경우 납활자의 옆 공간을 깎아서 글자사이를 좁혔다고
했다. 이 방법은 활자를 녹였다가 쉽게 다시 만들 수 있었던

과거에는 가능했지만 지금은 불가능하다고 한다. 이어서
얼마 전에 마련한 활자 세트 하나를 보여주었는데 한 번도
사용하지 않은 듯 깨끗하고 날카로워 보였다. 그 활자
세트를 구입하는 데 무려 2,000프랑이 들었다고 한다.
우리나라로 치면 200만 원이 넘는 돈이다. 현재는 활자를
만드는 것 자체가 비용이 너무 많이 들고, 또 구입할 수 있는
글꼴의 종류도 제한적이다. 그러니 활자를 깎아 글자사이를
좁히는 것은 물리적으로 불가능한 게 아니라 현실적으로
불가능한 것이었다. 그런 측면에서 볼 때, 인상적이었던
그의 마지막 말은 많은 아쉬움을 남긴다.

"금속활자는 여전히 타이포그라피에 있어 가장
기본적인 것입니다. 그 감각을 익히게 되면 컴퓨터로
할 수 없는 것들도 가능해집니다. 반대로 여기에서
아이디어를 가져다 컴퓨터로 작업할 수도 있어요. 활자를
손으로 만지고 직접 느껴보면 생각보다 많은 것을 얻을
수 있습니다. 보통 인쇄기에서 찍을 수 없는 종이에도
얼마든지 인쇄할 수 있고, 찍는 압력에 따라, 섞는
잉크에 따라, 또 잉크를 바르는 방식에 따라 효과가
매우 다양합니다. 물론 기술적인 한계가 있고 모든 것을
만들어낼 수는 없지만 잘만 활용하면 무궁한 표현이
가능해집니다."

이제 활판인쇄는 교육이 아닌 관람 또는 체험으로
바뀌어가고 있지만 바르메틀러 교수의 견고한 자세는 그가
평생 다루던 활자와 닮아 있었다.

# 루돌프 바르메틀러

"그가 이렇게 많이 웃는 건 처음 봤어." 여행 일정 중
가장 고될 수 있었던 활판인쇄 워크숍이 끝난 후 아디나가
내게 던진 말이다. 워크숍에 가기 전 그를 통해
이미 바르메틀러 교수의 엄격함에 대해 상당한 이야기를
접했던 터다. 실제로 루돌프 바르메틀러를 만났을 때, 그는
무표정과 무뚝뚝함의 전형이었다. 독일이나 스위스에서
흔히 볼 수 있는 남성 이미지랄까. 눈빛은 매섭고, 차가왔다.
그의 표정에서 눈가에 주름 잡는 미소를 기대하기란
힘들었다. 오전 9시부터 오후 5시까지 워크숍이 진행되는
동안 그는 필요 없는 말은 한마디도 하지 않았다.

　　　그리고 슬슬 워크숍을 마무리할 시간이 다가왔을
때, 우리는 아홉 시간에 걸친 워크숍이 드디어 끝났다고
생각했지만 그가 짧은 강의를 이어서 하겠다고 말하는
바람에 다시 자리에 주저앉았다. 우리는 작업복을
벗고 다시 평상복으로 갈아입은 채 공방 한쪽에 모여
앉았다. 타이포그라피 용어에 대한 짧은 강의가 이어졌고,
질문 시간도 가졌다. 몇몇 짧은 질문들에 그가 길게
답한다. 표정은 한층 부드러워졌고, 중간중간 엷은 미소를
띤다. 어떤 말은 농담처럼 들리기도 한다. 우리는 예정된
시간보다 2~30여 분 늦게 공방에서 나올 수 있었다.
점심도 서서 급하게 먹었던 터라 진한 커피 한 잔이
그리웠던 찰라, 아디나가 지나가며 말했다. "너희들 태도가
마음에 들었나봐. 그가 이렇게 사람들을 따뜻하게 대해준
적은 처음이야." 자신의 스승에 대해 말하며 아디나가
키득거렸다.

**도장**

서울을 떠나기 전, 우리는 작은 선물을 준비했다. 여행에서 만날 사람들의 이름을 한글로 새긴 도장이었다. 외국인들의 이름이 가득 적힌 종이를 도장 집에 들고 가 보여주자, 이것저것 질문이 시작됐다. '바르메틀러' 같은 외국인 이름을 도장에 새겨달라고 부탁하니 생소해(수상해) 보였던 모양이다. 설명을 듣고 나서야 상황을 이해한 도장포 사장님은 신경 써서 만들 테니 걱정하지 말라며 나중에 찾으러 오라고 했다.

이틀 뒤, 완성된 10개의 도장을 찾아서 여행 가방에 조심스레 넣었다. 사람들이 어떤 반응을 보일지 궁금했다. 실제로 선물을 받은 사람들은 기대 이상으로 기뻐했다. 설명도 하기 전에 뚜껑을 열고 그 안에 새겨진 글씨를 뚫어지게 쳐다보기도 했다. 우리는 도장에 당신의 이름이 한글로 적혀 있다고 이야기해준 뒤, 각 음을 한 글자씩 또박또박 읊어주었다. 그들은 이제야 알았다는 표정으로 고마움을 표했다. 그 도장을 유럽인들이, 더군다나 한글로 새겨진 것을 사용할 일은 거의 없을 테지만, 처음 만나 서로 어색할 수 있는 분위기를 풀어주기에 도장은 더없이 좋은 선물이었다.

# 니더도르프와 롤란트

취리히 공항이 여행자에게 주는 첫 이미지는 어떤 것일까? 아마도 그래픽 디자인을 전공한 사람에게 가장 눈에 띄는 건 '짱짱한' 타이포그라피일 것이다. 한 치의 오차도 허락하지 않을 것 같은 단단하고 촘촘한 타이포그라피. 에릭 슈피커만(Erik Spiekermann)[3]이 디자인한 글꼴 FF메타(FF Meta)[4]가 도입된 취리히 공항 사이니지는 어두운 조명을 배경으로 고급스럽고 중후한 분위기를 뽐낸다. 그런데 그러한 타이포그라피적 태도가 일상에 스며든다면 어떨까? 1990년대 초반 스위스 이야기가 영양가는 없을지어도 그래픽 디자인으로 만나는 스위스와 삶으로 만나는 스위스의 차이에 대해서는 말하고 싶다. 막상 내가 취리히에 4년간 살며 접했던 분위기는, 어떻게든 '이 답답한 나라'를 벗어나자는 것이었다. 그곳에 오래 살았던 한국인들은 "달력 사진 같은 풍경을 보는 것도 한두 번"이라며 "인간미가 안 느껴진다"는 말들을 종종 했다.

실제로 함께 학교를 다녔던 현지 친구들은 방학만 되었다 하면 기다렸다는 듯이 남유럽으로 달려갔다. 해가 그리웠고, 질펀하게 노는 남쪽 나라의 분위기가 당시 십대였던 그들에겐 선망의 대상이었나 보다. 게다가 물가도 싸고 음식도 감칠맛 난다. '남쪽 나라' 사람들은 삶을 즐기는 방식에 있어선 더 멋스러웠던 것이다. 반면, 스위스 할아버지와 할머니들은 너무 보수적이라고 친구들은 종종 툴툴거렸다. 그런 취리히에서 그나마 젊은 사람들에게 해방구로 기능했던 곳이 구도심인 니더도르프와 취리히 호숫가에 위치했던 문화 공간 로테 파브리크(Rote Fabrik)였다.

북 디자인과 타이포그라피로 잘 알려진 요스트
호훌리(Jost Hochuli)[5]의 제자 롤란트 슈티거를 만난 곳이
바로 니더도르프였다. 아디나가 미리 예약한 취리히 전통
식당에 그가 나타났다. 페이스북을 통해 알게 된 그를 그
자리에서 처음 조우했다. 키가 컸고, 매우 밝은 표정이었다.
같은 날 활판인쇄 워크숍에서 만났던 바르메틀러에 비하면
너무나 상냥하고 편한 인물이었다. 그는 한국에 무척
관심이 많았다. 직접 한국에 올 생각도 있다며, 친구를 통해
한국의 인쇄 문화가 꽤 오랜 전통이 있다는 걸 들었다고
한다. 맛있는 저녁 식사와 대화를 뒤로하고 우리는 인근
술집으로 향했다. 취리히 구도심 니더도르프의 한 야외
술집. 13세기로 거슬러 올라가는 시간의 때를 입은 육중한
건물들 사이에 좁게 자리한 맥주 집에 앉아 우리는 각자의
취향에 따라 맥주를 골랐고, 대화가 시작되었다. 하늘은
어두웠지만 공기는 상쾌했다.

롤란트 슈티거(Roland Stieger). 1970년생. 그의
존재를 처음 알게 된 것은 2012년 호훌리의 인터뷰를
통해서다. 당시 호훌리는 인터뷰를 하며 그의 몇몇 제자에
대한 깊은 애정을 드러냈다. 베를린에 가면 가스통
이소즈(Gaston Isoz)를 꼭 만나보라고 추천했으며,
상갈렌에서는 슈티거를 비롯한 몇몇 제자들 덕분에
알레그라(Allegra)[6] 글꼴 (당시 그는 이 글꼴을 디자인하고
있었다) 디자인과 관련하여 큰 도움을 받고 있다고 했다.
한국에서는 아직 낯선 그들이었지만, 상갈렌을 기반으로
요스트 호훌리의 타이포그라피를 이어받은 '상갈렌

Alq Alq Alq Alq Alq Alq Alq          Allegra          ea ea ea ea

요스트 호흘리와 TGG 스튜디오, 알레그라 글꼴, 2011.

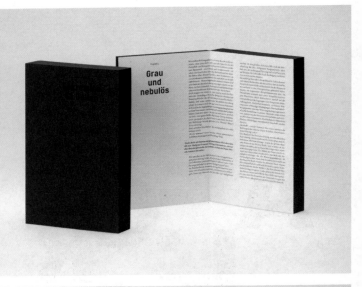

TGG 스튜디오, 튀포트론 28호 『로크레미세』, 2010.

ABCDEFG
HIJKLMNO
PQRSTUV
WXYZ · 123
4567890
□ ■ ⊠ ■ □

←♡→

aabcdefgg
hijklmnopqr
stuvwxyz
1234567890

(.,;:?!@&-®€)§£©""
»«…·–‹½‰{|}~ΔΩ#$%
&*<=>]\[^¦†àáâäåæ
ᚦ ſp ſt ff ffi ffj ffl fj ft fi

롤란트 슈티거, 아레나 글꼴, 2012.

타이포그라피'는 점차 수면 위로 부상하고 있다. 기존 그래픽 디자인, 더 정확하게는 1960년대 서유럽과 일본을 지배한 스위스 타이포그라피로부터 거리를 두었던 이들의 '잠재된' 활동이 보상받기라도 하듯, 호흘리와 그 제자들의 활동은 더더욱 탄력을 받고 있다. 그중 대표적인 것이 '튀포 상갈렌(Typo St. Gallen)'이라는 타이포그라피 행사이다. 상갈렌 기반 타이포그라피 행사인 만큼 슈티거는 이 행사에 일부분 관여하고 있다. 그리고 1993년부터는 동료 디자이너 두 명과 함께 TGG 하펜 젠 슈티거(TGG Hafen Senn Stieger)를 운영하고 있다. 웹사이트를 방문해 이들의 작업을 보노라면 호흘리의 영향력이 깊게 미치고 있음을 알 수 있다.

슈티거가 시계를 보더니 다시 상갈렌으로 돌아갈 기차 시간이 다가온다고 말했다. 그와의 짧은 만남에서 가장 기억에 남는 말이라면 "언젠가는 한글을 직접 디자인해보고 싶다"가 아니었을까. 천진난만한 표정 속에서 튀어나온 이 한 문장에 난 그저 놀라운 표정으로, "오? 정말요?"라는 빤한 반응으로 응할 수밖에 없었다. 한글 디자인 현실이 어떻고, 로마자에 비해 더 많은 노력이 따를 수밖에 없다는 상황을 전달하는 건 그 상황에서 예우가 아니라는 생각이 들었던 것이다.

그가 떠난 후, 한때 좋아했던 니더도르프 구석구석을 잠시 살펴본다. 대안적이고 실험적인 에너지가 느껴졌던 과거와 달리 번질번질한 관광지가 되어버린 니더도르프. 그러나 멜랑콜리한 기분에 빠져 과거의 니더도르프를

아쉬워하기에는 스위스 맥주 한 모금이 주는 맛이 너무나
강렬했다. 아니 평온했다. 슈티거와의 헤어짐으로 유럽 기행
첫날 공식 일정이 성공적으로 끝났기 때문이다. 헤어짐의
아쉬움은 잠시 뒤로, 다음 날의 긴장감도 잠시 내려놓기.
이렇게 긴장의 단추를 풀고 찾아온 찰나의 휴식은 강도
높았던 첫날 공식 일정을 잘 소화해냈다는 안도감과 함께
더욱 달콤하게 느껴졌다.

뤼포 상갈렌 www.typo-stgallen.ch
TGG 하쎈 젠 슈티거 www.tgg.ch

# 프라이탁 투어

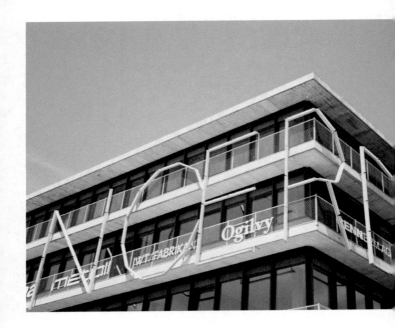

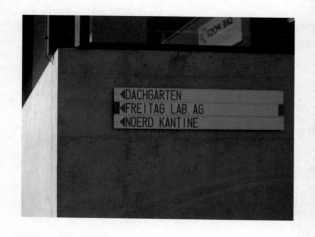

여행 둘째 날 아침, 우리는 취리히 북쪽 욀리컨에 있는 프라이탁 본사를 방문했다. 멀리서도 한눈에 'NOERD'란 사인을 볼 수 있는데, 바로 이곳이 트럭 방수천을 재활용해 만든 가방으로 세계적인 업사이클링 열풍을 불러일으킨 프라이탁이 위치한 뇨르드 건물이다. 건물 입구로 들어가자 천장이 높고 넓은 작업 공간이 나온다. 프라이탁 투어는 제작 공정 순서에 따라 가이드의 설명과 함께 진행됐다.

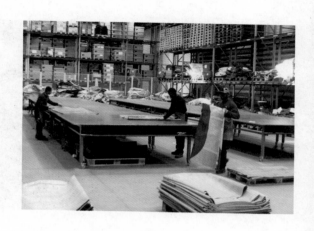

1. 초벌 재단

프라이탁의 제품을 만드는 원자재는 대형 트럭에 사용하고
버려지는 방수천이다. 수집한 방수천을 이곳에서 규모가 큰
작업대 위에 펼쳐놓고 1.5미터 크기로 재단한다.
이 단위는 프라이탁 가방을 만들기에 최적화된 크기다.
가방의 벨트나 버클로 사용될 부분도 미리 계산해서 최대한
버려지는 부분 없이 활용할 수 있도록 재단이 이루어진다.

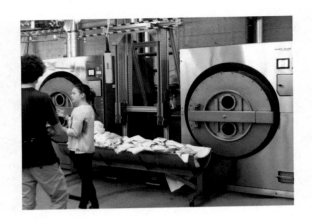

## 2. 세척

산성비나 배기가스로 오염된 방수천을 세척하는 단계이다.
버려진 방수천을 사용하는 프라이탁에서는 무엇보다
위생과 청결에 심혈을 기울이기 때문에 세척 공정은
프라이탁에서 가장 중요하게 생각하는 공정이라고 할 수
있다. 이 공정을 살펴보면, 프라이탁의 리사이클 정신이
어떻게 공간 설계에 반영됐는지 알 수 있다. 먼저 건물
외부에 물탱크를 만들어 비가 오면, 그 빗물을 받아 세탁에
사용한다. 방수천 전용 세탁기를 따로 제작하는 건 물론이고,
천장에 방수천을 매다는 장치를 이용해, 젖은 방수천이
다음 제작 공정이 이뤄지는 부서로 이동하는 과정에서 최대한
자연적으로 건조될 수 있도록 시스템이 설계되어 있다.

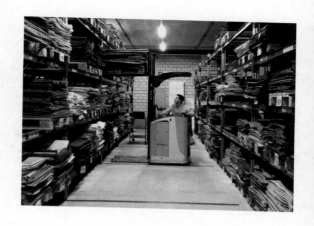

### 3. 분류 및 보관

다음으로 분류 작업에 들어간다. 방수천의 색상과 상태에
따라 프라이탁과 어울리거나 어울리지 않은 것으로
분류한 후 사진을 찍고 프로파일링을 해서 디자이너가 어떤
식으로 제품을 만들지 결정하는 것을 돕는다.

이곳에 보관된 방수천으로 6개월 정도 제품을 생산할
수 있다고 한다. 그 기간 동안 프라이탁은 유럽 전역에서
다시 쓰레기를 수집해 와야 한다. 리사이클링을 기본으로 한
회사가 생존하려면 아이러니한 일이지만 끊임없이 쓰레기가
발생해야 하는 것이다. 유럽으로부터 원자재를 공급받는
프라이탁은 앞으로 20년까지는 지금 시스템을 유지하면서
제품을 만들 수 있다고 내다본다. 그렇다면 그 이후에는
어떻게 할 것인가. 프라이탁이 만들어진 배경에는 리사이클
정신이 있었지만, 시간이 지나면서 프라이탁의 철학과
생산 시스템과 관련한 전체적인 기반과 방향이 개선돼야 할
것이라는 가이드의 설명이 뒤따랐다.

## 4. 제품 디자인

재료를 분류해 보관하는 곳을 지나 초벌 재단된 방수천을
제품 디자인용으로 다시 재단하는 곳으로 이동했다.
프라이탁에서는 재단사도 디자이너로 불린다. 프라이탁에서
나오는 가방의 인상을 결정짓는 디자인이 재단에서부터
시작되기 때문이다. 사실상 같은 디자인이 하나도 없는
프라이탁 가방의 제조 공정 중 어쩌면 재단이 가장 중요한
과정이 아닐까. 우리가 만난 재단 디자이너는 시종 자신의
작업을 즐기는 듯 보였다. 또한 우리의 관심과 시선도 즐거운
듯했다. 마침 새로 재단을 시작하려는 참이다. 작업대 위에
1차 재단과 세탁을 마친 방수천이 넓게 펼쳐져 있다.
한 번 재단된 상태지만 두 사람이 함께 덮어도 될 만큼 크다.
그는 넓게 펼친 방수천 위로 투명한 아크릴 판을 이리저리
대면서 가방의 그림을 가늠한다. 그러고는 마음에 드는
그림을 찾아냈는지 신중하게 오려낸다. 가방을 만들기에 멋진
부분을 오려내는 것이 물론 가장 중요하지만 남는 천의

크기와 무늬를 고려하는 것 역시 중요하다. 자투리는 작은 크기의 다른 제품을 위해 요긴하게 사용되기 때문이다. 이 과정에서 자연히 쓰레기는 최소화된다. 실제로 버려지는 것들은 더 이상 활용하기 힘들 만큼 작거나 심하게 오염된 조각들뿐이다.

수십 제곱미터 크기의 방수천은 이내 대략 방석만 한 크기부터 손바닥만 한 크기까지 다양하게 재단된 후 색상별, 용도별로 정리되었다. 한때 프라이탁에서는 재단 방법을 매뉴얼로 만들려는 시도를 했지만 중간에 포기했다고 한다. 재단사마다 다른 감각과 경험을 바탕으로 자신만의 스타일을 만들어나가는 것이 더 중요하다고 판단했기 때문이다. 연륜이 오래 된 프라이탁 직원들은 완성된 가방만 봐도 어느 디자이너가 재단했는지 알아볼 수 있다고 한다. 적당한 크기로 재단된 방수천은 전용 재봉틀에서 봉제 과정을 거친다. 이후 몇 번의 완성도 테스트를 통해 상태를 확인한 후, 최종 제품을 완성한다.

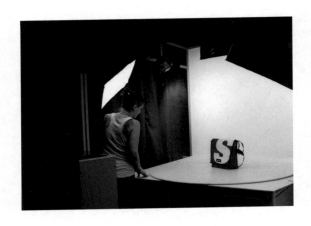

5. 제품 사진 촬영

완성된 제품은 사진 스튜디오에서 촬영 과정을 거친다.
제품이 놓인 촬영대는 30~45도 정도의 각도로 회전하고,
그때마다 자동으로 사진이 찍히는 시스템이었다.
매우 효율적인 촬영 시스템을 사용해 제품 사진이 균일할 수
있도록 설계되어 있다. 이렇게 촬영까지 마친 제품들은 각
매장에 따른 분류 작업을 거친 후 상자에 담긴다. 이 공정에서
온라인으로 납품하는 제품의 분류 작업도 이뤄진다.

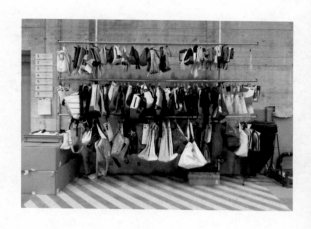

## 6. 라이브러리

투어를 마치고 자유롭게 공장을 둘러보다가 1층에서 다양한
색상과 스타일로 제작된 프라이탁 제품들이 걸려 있는
곳을 발견했다. 공장 중앙에 위치해 직원뿐 아니라 이곳을
방문하는 사람들이 쉽게 볼 수 있는 곳이었다. '프라이탁
라이브러리'로 불리는 이곳은 이름 그대로 도서관처럼
가방을 대여할 수 있는 곳이다. 가방걸이에는 작은 지갑부터
큰 가방까지 프라이탁에서 만들고 판매하는 각종 모델들이
비치되어 있다. 직원들은 소정의 절차에 따라 서류를
작성하고 가방을 빌려갈 수 있다. 대여부터 반납까지 모두
자율적으로 운영된다. 직원들은 자신이 원하는 바에 따라
자유롭게 가방을 사용하며, 이는 그들의 일에 반영되어 기존
프라이탁 제품들과 결합된 새로운 아이디어로 이어진다.
공유를 통해 소통을 유발하는 프라이탁만의 디자인 전략이다.
꼭 그게 아니더라도 매주 다른 가방으로 바꿔 메며 기분을
전환하기에도 그만이지 않을까.

# 수리

내게는 한국에서 구매한 프라이탁 가방이 하나 있다. 평소
가방을 함부로 다루다 보니 가방끈을 고정하는 클립이
고장 나 사용이 불편한 상태였다. 프라이탁 방문이 여행
일정 중에 있는 것을 알고 혹시나 본사를 방문했을 때 가방
수리를 받을 수 있지 않을까란 기대를 품고 고장 난 가방을
여행 가방 구석에 챙겨왔다.

공장을 구경하다 잠시 쉬는 시간을 틈타 안내를 맡은
분에게 고장 난 가방을 보여주며 수리가 가능한지 묻자,
그는 아주 흔쾌히 공장에 있는 한 부서로 나를 안내했다.
그는 원래 본사에서 수리를 담당하지는 않지만 이렇게
가지고 왔을 경우 수리해줄 수밖에 없다며 친절한 미소로
설명해줬다.

부서에 도착해 고장 난 가방을 직원에게 건네줬다.
30분 정도 시간이 걸리니 그 이후에 찾으러 오면 된다는
약속을 받고 감사 인사를 한 뒤 그곳을 나왔다. 나는 투어가
끝나자마자 가방을 맡겼던 부서를 다시 찾아갔다. 돌려받은
가방은 새로운 클립으로 교체된 덕분에 이제야 제 기능을
할 수 있었다. 말끔해진 가방 상태보다 본사에서 수리를
받았다는 것에 만족스러운 기분이 들었다. 이 가방은
언젠가 유럽 어딘가를 달리던 어느 트럭의 천막이었을
것이고, 이곳에서 가방으로 꼴이 바뀌었을 것이고, 먼 길을
건너 내게 왔을 것이다. 그리고 이곳으로 돌아와 다시
가방으로서 제 기능을 되찾았다. 생각해보면 버려졌을 법한

순간이 두 번쯤 있었던 셈이니, 이 가방의 여정도 보통은 아니라는 생각이 든다. 나는 프라이탁이 가진 순환의 철학을 떠올렸다. 만약 이런저런 사정상 새 제품으로 교환해 주겠다고 했다면 어땠을까?

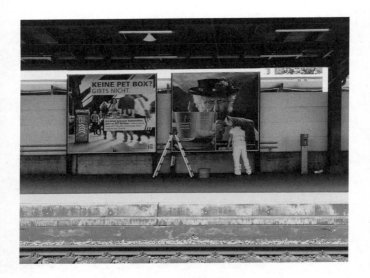

역사 플랫폼에 서 있었다. 맞은편에 흥미로운 몽타주가
만들어지고 있었다. 마지막 사분의 일 장이 붙여지더니
광고 포스터가 하나 만들어졌다.

"스위스에서 가장 맛있는 비밀 — 아펜젤러 치즈."

# 노름

취리히에 위치한 노름은 1999년
마누엘 크렙스(Manuel Krebs)와
디미트리 브루니(Dimitri Bruni)가
설립한 그래픽 디자인 스튜디오다.
책과 글꼴 관련 작업을 중심으로
활동하는 노름은, 전통적인
스위스 그래픽 양식이 가진 규율과
엄격함을 현대의 파괴적이고
해체적인 이미지로 해석한다.
제한된 규칙의 경계를 수축/
팽창시키는 과정에서 새로운
이미지를 만들어낼 수 있다고 믿는
노름만의 독특한 스타일은 문화적인
한계를 넘어 더 많은 대중에게
보편적으로 다가가고 있었다.

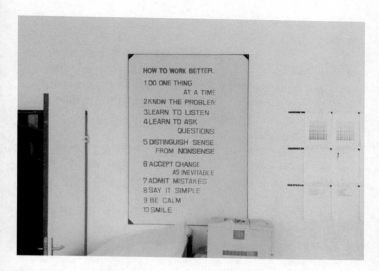

사무실 벽에 붙어 있는 '일을 더 잘하는 방법(How to work better)'에 대해 적어놓은 포스터가 인상 깊었습니다. 이 포스터는 누구의 작업이며, 노름에게 어떤 의미가 있나요?

그 포스터는 원래 페터 피슐리(Peter Fischli)와 다비드 바이스(David Weiss)의 작품이에요. 그들은 아시아를 여행하다가 한 공장 벽에서 이 문구를 발견하곤 그들의 작업으로 가져왔죠. 처음에 사용한 곳은 어떤 은행 건물의 외벽이었어요. 이후 테이트모던에서 전시할 때 포스터를 추가 인쇄했는데, 이때 우리가 전시를 도와주고 포스터가 마음에 들어 가져오게 되었어요. 우리는 이 포스터를 정말 좋아하고 거기에 쓰인 내용을 지키려고 합니다. 거의 모든 상황에서 이 포스터에 적힌 내용은 좋은 조언이 되어 주거든요. 이제 보지 않아도 내용을 다 기억할 수 있어요.

노름이 20세기 스위스 타이포그라피로부터 영향을 받은 부분이 있다면 무엇인가요?

시간이 지날수록 그 영향을 더 많이 받게 된다고 생각합니다. 20세기 중반 스위스를 대표했던 헬베티카와

유니버스의 경우 저희에겐 근본적이고 꼭 필요한 글꼴이죠.

스튜디오 이름이기도 한 '기준(Norm)'은 노름에게 무엇을 뜻하나요? 그것은 절대적인가요, 유동적인가요?

일정한 수준에 도달하되, 그것에 맞추지 않는 것을 뜻해요. 또 기술이나 패션처럼 끊임없이 변화하는 것이기도 하죠.

한 인터뷰에서 "글꼴은 디자인에 있어 분자 같은 것"이라고 대답한 글을 보았어요. 글꼴을 선택할 때 가장 비중을 두는 부분은 무엇인가요? 선택 과정에 특별한 규칙이 있나요?

글꼴 선택은 아주 근본적인 부분이에요. 그 선택을 통해 누군가 만들어놓은 논리를 가져오는 셈이죠. 저희의 경우, 타인의 언어에 영향 받는 것을 피하기 위해 직접 글꼴을 디자인하기 시작했어요. 앞으로도 계속해서 글꼴을 만들어나갈 계획이에요.

사이먼 스탈링의 책『자른 것들(Cuttings)』을 디자인 할 때 얀 치홀트가 얘기했던 "가장 좋은 판형"을 적용했다고 알고 있습니다. 노름이 생각하기에 '가장 좋은

판형'이 있다고 믿나요? 선호하는 판형, 종이, 제본 방식은 무엇인가요?

비율만 두고 생각하면 '가장 좋은 판형'이 있다고 생각해요. 저희의 경우 2:3이나 3:4 비율의 판형만 사용합니다. 제본 방식에서는 따로 제한을 두지 않아요.

스튜디오를 운영한 지 14년이 되었는데 그동안의 행보에 있어 전환점이 된 사건이나 작업이 있었나요?

저희 자체적으로 진행한 프로젝트나 글꼴 작업들은 세월의 흐름과 상관없이 우리와 밀접한 연관이 있습니다. 특히 1999년에 작업한『노름: 소개(Norm: introduction)』와 2002년의『노름: 사물들(Norm: the things)』, 그리고 심플과 레플리카 등이 그러해요.

최근에 노름이 진행한 프로젝트는 어떤 것들이 있었나요?

저희는 규모가 큰 프로젝트와 협업을 좋아해요. 최근 2년 동안은 스와치와 새로운 아이덴티티 작업을 진행했어요. 역시 같은 기간 동안 사나와 함께 루브르 박물관의 사이니지 작업(Louvre-lens)을 했고요.

노름, 『노름: 사물들』, 2010.

66 노름이 디자인한 심플 글꼴, 2010.

레플리카를 사용해 만든 루브르 사이니지 작업, 2012.

지금까지의 작업 중 노름의 성격을
가장 잘 보여준다고 생각하는 작업은
무엇인가요?

내년에 새로운 글꼴과 책을
출판할 계획이에요. 이 작업이 우리를
가장 잘 보여주는 작업이 되지 않을까
싶어요.

노름은 기술 발달과 그에 따른 매체
변화에 어떻게 대응하나요?

우리는 새로운 기술에 대해
조심스러운 편이에요. 받아들이긴
하지만 섣불리 뛰어들지 않아요.

요즘은 인터넷을 통해 한국에서도
해외의 그래픽 디자인 작업들을 쉽게
접할 수 있어요. 이들을 보면 서로
다른 지역과 문화에도 불구하고
유행처럼 외형적으로 비슷한 점들이
눈에 띄는데, 최근 유럽과 스위스
그래픽 디자인의 동향에 대한 생각이
궁금합니다.

지역과 문화에 따른 차이를
말하는 것은 매우 어려워요. 그보다
학교들의 차이점을 찾기가 아마
더 쉬울 거에요. 이 학교 작업처럼
보인다거나, 저 학교 작업처럼
보인다거나…… 그런 것을
제외하고는 사실상 차이를 말하기는
점점 어려워지고 있어요.

지금까지 다양한 분야를 넘나들며
많은 작업 해왔는데 앞으로
더 도전해보고 싶은 분야, 작업,
클라이언트가 있나요?

끊임없이 변화하는
정기간행물들, 고속도로 도로표지판,
슈퍼마켓과 거기에 있는 온갖 제품 등
하고 싶은 일은 무수히 많습니다.

취리히 호숫가 인근에 위치한 그래픽 디자인 스튜디오 아틀라스는 취리히 예술대학교를 나온 마르틴 앤더레겐(Martin Andereggen), 클라우디오 가서(Claudio Gasser), 요나스 반델러(Jonas Wandeler)가 설립한 소규모 스튜디오다. 주로 문화 영역의 클라이언트와 함께 출판, 포스터, 웹사이트 제작 등의 작업을 하며 그 외에 자체 프로젝트를 진행하거나 다른 디자이너, 작가 및 단체들과 협업하기도 한다.

우리가 방문한 스튜디오는 고급 다세대 주택으로 보이는 건물 안에 위치해 있었다. 널찍한 입구와 시원하게 트인 로비를 지나 한 층 올라가니 앤더레겐과 가서가 우리를 맞이했다. 멤버 중 1명인 반델러는 다른 일로 자리를 비운 상태였다. 외부에서 보이는 건물 외관과 달리 이들이 '스튜디오'라고 부르며 차지하고 있는 공간은 2개의 작은 방이 전부였다. 나중에 대화를 나누며 알게 된 사실은, 이곳이 이들의 임시 공간이라는 것이다. 물가가 비싸서 적당한 공간을 얻을 수 없었던 이들은 임시로 싸게 나온 빈방 2개를 합법적으로 '점거'하고 있었다. 경제적 요인으로 인한 임시 거처. 나름 대안적인 문화 노선을 걷고 있는 21세기 젊은 그래픽 디자인 스튜디오이다 보니 그것이 — 의도가 아니었다 해도 — 정주를 거부하는, 새로운 '노마딕 스튜디오' 컨셉으로 보이기도 했다.

방문할 당시 워낙 바빠 보였기에 우리는 서둘러 대화를 진행했다. 앤더레겐이 아틀라스의 설립 배경과 몇몇 포스터 작업을 소개하는 것으로 말문을 열었다.

"우리는 학교가 우리들의 능력을 제한하고 더 이상 질문하지 못하게 만들 정도로 지나치게 체계화되어 있다고 생각했어요. 이러한 과도한 시스템에 대한 일종의 반작용으로 '우리가 주체가 되어 마음껏 무언가를 해보자'는 생각에 아틀라스를 만들었죠. 처음 스튜디오를 시작할 때는 일종의 재능 기부 형식으로 특별히 돈을 받지 않고 일했어요. 주로 문화 영역의 일이었는데, 이 분야가 우리들의 포트폴리오를 만들어나가는 데 좋다고 생각했기 때문이에요. 적어도 이 영역은 우리들의 작업 스타일을 보여주기에 적합한, 즉 상대적으로 자유가 보장된 분야였어요. 또한 함께 일하고 싶은 클라이언트들을 비롯해 외부에 우리가 어떤 작업을 하는지 알리기에 적당하다고 생각했어요."

　　가서가 부연 설명을 했다.

　　"우리는 학교에서 같은 수업을 들었어요. 학생 때 이미 스튜디오에 취직한 경험도 있고요. 각각 1년간 엘렉트로스모그와 코넬 윈들린 밑에서 일했었죠. 그 후 네덜란드에 있는 헤릿 리트벌트 아카데미(Gerrit Rietveld Academie)[7]에서 교환학생으로 공부했는데, 다시 학교로 돌아왔을 때 순간적으로 우리의 가능성을 잃어버리는 듯한 느낌이 들었죠. 그때부터 본격적으로 스튜디오 설립을 고민하기 시작했습니다. 우린 충분히 할 만하다고 생각했어요. 아마도 우리는 더 이상 '보스'가 있는 곳에서 일하고 싶지 않았던 것 같아요. 만약 순조롭게 진행되지 않았다면 다른 일을 찾아봤겠지만 운 좋게

저렴한 공간도 구할 수 있었지요. 스튜디오를 차린 후
우리는 정말 마음대로, 학교에서 배운 규칙들을 깨나가기
시작했습니다."

이제 막 2년이 지난 그들은 앞으로 좀 더 규모가
큰 갤러리나 미술관과 일해보고 싶어 했다. 이러한
사고의 흐름, 그에 따른 일련의 동태들이 한국의 젊은
디자이너들과 크게 다르지 않다는 인상을 받았다. 특히
그래픽 디자인 분야에서 처음 시작하는 스튜디오들이
자신의 존재와 방향을 보여주는 방법으로 일련의 단계를
거치며 성장해가는 모습이 거의 유사해 보였다. 이어서
앤더레겐이 벽에 붙어 있던 포스터들을 하나둘씩 설명하기
시작했다.

"중간에 있는 포스터는 로테 파브리크를 위한
작업이에요. 로테 파브리크는 취리히 호수 근처에 있는
대안적 성향의 문화 공간입니다. 2012년 여름, 이곳에서
콘서트를 비롯해 연극, 공연(테크노 나이트) 등 여러
문화 행사가 열렸는데, 그때 만든 거에요. 우리는 오래된
카탈로그에 있는 우산 이미지를 가져와 레이몬드
페티본(Raymond Pettibon)이 디자인한 소닉유스의
『Goo』앨범에서 그가 쓴 문구와 결합해 흥미로운 이미지를
만들었어요. 로테 파브리크의 대안적인 성향과 얼터너티브
음악에서 가져온 문구가 좋은 관계를 만들 거라고
생각했어요. 손으로 그려서 글자를 만들었고, 결국 앨범
커버에 있는 '혼란스러운 바람의 열기와 섬광(whirlwind
heat and flash)'이라는 문구를 제목으로 사용했어요."

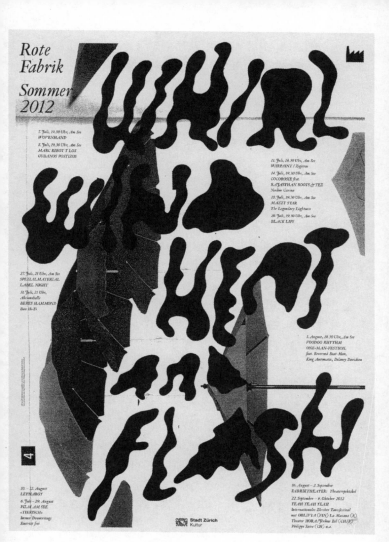

이어서 가서는 벽에 걸려 있던 연노랑 포스터를 소개하기 시작했다. 시리즈로 보이는 연분홍 포스터도 꺼내 보여주었다.

"이 포스터들은 2012년 헬름하우스(Helmhaus)에서 열린 전시회를 위한 거예요. 매년 취리히에 기반을 둔 젊은 예술가들을 만날 수 있는 전시회인데, 이는 다른 갤러리나 박물관에서 열리는 국제적인 전시와 비교되는 지점이었어요. 그래서 우리는 전형적인 스위스 스타일이라고 할 수 있는 헬베티카[8]를 작업에 활용했죠. 여기에 젊은 이미지를 덧씌운다는 생각으로 전통적인 헬베티카 글꼴을 해체했어요. 그렇지만 다른 한편에선, 헬베티카의 느낌을 그대로 살리기도 했습니다. 종이를 찢고 재조합해서 즉흥적인 느낌을 내는 식으로 글자들을 변형해 모두 3장의 포스터 시리즈를 만들었어요. 우리는 변화를 원했지만, 이런 도발적인 방식이 기존의 가치를 깎아내리는 것은 아니라고 생각해요.

다음 포스터는 취리히 예술대학교에서 오랫동안 그래픽 디자인을 가르쳐온 쿠르트 엑케르트(Kurt Eckert) 교수님이 은퇴할 때, 이를 기념하며 400부 한정으로 활판인쇄한 초대장 겸 포스터에요. 올해 5월, 그래픽 디자이너 다피 쾨네[9]와 함께 만들었어요. "Es war viel zu kurz"는 독일어로 "너무 짧았다"라는 의미에요. 앞부분을 없애고 'z'를 't'로 고쳐 읽으면 "viel zu Kurt(쿠르트에 대해 대단히)"가 되죠. 그의 이름 'Kurt'와 'Kurz'를 겹쳐 만들었어요."

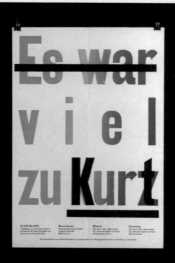

75    (위) 아틀라스, 헬름하우스 전시 포스터, 2012.
(아래) 아틀라스와 다피 쾨네, 크르트 엑케르트를 위한 포스터, 2012.

76

오늘날 긴 분량의 글을 직접 손으로 그리는 경우는 거의 찾아볼 수 없지만, 상대적으로 분량이 적은 광고 카피나 짧은 포스터 문구에는 여전히 레터링이 많이 사용되고 있다. 또한 사용되는 재료가 전보다 다양해졌다는 점도 레터링의 조형적 발달에 기여했을 것이다. 이러한 예는 아틀라스가 보여준 포스터에서도 볼 수 있었다. 로테 파브리크의 2012년도 여름 프로그램을 위한 포스터에서 페티본의 인용구는 왜곡되어 아지랑이처럼 보였다. 취리히 헬름하우스를 위한 작업에선 헬베티카를 마치 콜라주처럼 해체했다가 다시 재조합해서 새로운 형태로 만들었다. 이렇게 손으로 그린 글자, 왜곡되고 해체된 '그려진' 글자는 정보를 제공하는 타이포그래피의 기능을 넘어 이미지로 인식된다. 나아가 부분적으로는 그리드를 지키면서 동시에 넘나들고 깨뜨리며 지면에 자유롭게 배치된다. 이러한 모습은 산세리프를 사용한 비대칭적 구성, 수학적 그리드, 순수한 구성의 조형성을 중시하는 등 기존 모던 타이포그래피의 특징에 반하는 모습이다. 또한 카탈로그에서 찾은 우산 이미지의 사용과 배치, 종이를 찢어서 만들어낸 글자에서 보이는 즉흥성은 아틀라스 작업의 특징 중 하나로 보였다. 이러한 해체적인 작업과 즉흥적인 작업 방식이 그들이 말한 기존 체계에 대한 반작용을 상징적으로 보여주는 것은 아닐까.

가서는 잠시 몇 점의 포스터들을 설명하더니 이런 경우가 어색했던지, "이렇게 설명하면 되는 건가요?"라며 우리에게 되물었다. 우리는 취리히 트램에서 왠지

아틀라스가 했을 법한 헬름하우스 포스터를 봤는데
아틀라스가 작업한 게 맞는지 확인차 물었다. 우리의
짐작은 틀렸지만, 이야기를 들어보니 우리만 혼동한 건
아닌 듯했다.

　　"그렇게 물어보는 사람들이 많지만, 모두
아틀라스에서 만든 것은 아니에요. 작업한 전시 수에 비해
포스터의 종류가 많아서 그렇게 오해하는지도 모르겠어요.
앞서 보여준 헬름하우스의 경우 우리는 최종적으로
9종의 포스터를 만들었어요. 클라이언트는 1종의 포스터를
원했지만 좀 더 다양한 종류의 포스터를 만들고 싶었기
때문이지요. 문제는 예산이어서 우리는 돈이 적게
드는 방법을 찾아야 했죠. 가장 쉬운 방법으로 다양한
조합을 만들기 위해 글자의 세 가지 레이아웃과 세 가지
색의 종이를 조합해서 아홉 가지의 변주를 만들어냈어요.
이 포스터들은 실크스크린으로 만들었습니다."

　　방 한쪽에서 밝은 햇살이 들어온다. 전화벨이 울리니
앤더레겐이 다가서서 전화를 받는다. 목소리를 들으니
뭔가 마감에 쫓기는 듯해서 약간의 미안한 감정도 일어났다.
그러던 중 가서가 창가 옆 테이블에 겹겹이 쌓여 있는
포스터들을 보여주기 시작했다. 앞서 일러스트레이션에
가까운 레터링이 핵심이었던 포스터들과는 다른 결의
작업이었다.

　　"이것은 데리브(Dérive) 포스터에요. ETH라는
스위스 명문 공과대학이 있는데 그 안에 건축 살롱인
암비투스(Ambitus)가 있어요. 이곳에서 60년대

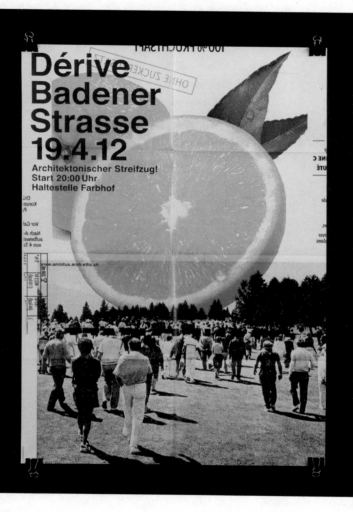

**79**   아틀라스, 데리브(dérive) 포스터, 2012.

상황주의자들의 정신을 이어받아 매년 일종의 건축 답사인 데리브를 진행해요. 비판적인 도시 및 건축 답사라고 볼 수 있죠. 우리는 이 단체가 각 해에 풀어낸 주제에 맞게끔 포스터를 디자인했습니다. 원래는 A5 크기의 작은 전단지를 만들어 달라고 했는데 크게 만들고 싶다고 제안했어요. 대신 인쇄 비용을 줄이는 방법을 고안해냈죠. 모두 3종의 포스터가 있는데, 이것이 첫 번째 포스터예요. 포스터 제목에 보이는 바데너 스트라세라는 곳은 취리히에서 가장 긴 거리예요. 우리는 항상 이 도시의 분위기를 찾아내려고 애쓰지요. 이 길에는 작은 과일 가게들이 많은데 그중 미그로(Migros) 슈퍼마켓에서 찾아낸 오렌지 이미지를 확대해서 사용했습니다."

"빈터투어(Winterthur) 지역 답사 때 만든 포스터는 기존에 CMYK 컬러 인쇄 테스트를 위해 만들어진 이미지가 있었는데, 이것을 어떻게 쓸까 고민하다가 그리드가 적용된 것을 그대로 가져와서 체계적인 그리드 안에 극단적인 상황에 처한 사람들을 합성했어요."

"그다음 포스터는 아틀라스가 위치한 이 지역에 대한 포스터입니다. 이 지역은 법률가들이 많이 살고 취리히에서는 가장 돈 많은 지역 중 하나에요. 우리는 사람들에게, 이곳이 많은 돈을 벌어들이는 곳이지만, 멋지고 오래된 건물 뒤에서 이웃의 얼굴도 모른 채 익명성에 갇혀 있다는 걸 보여주고 싶었어요. 우리는 부유한 기업가들의 사진을 리서치해서 찾아냈고, 이 이미지들을 80년대 있었던 폭동 이미지와 함께 조합했어요. 여기 사용된 이미지들도

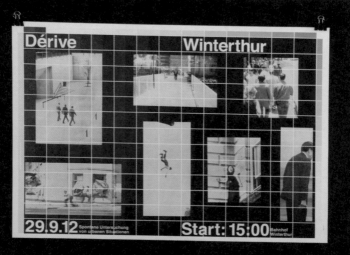

81

모두 기존 책에서 가져왔어요."

아틀라스가 진행한 데리브 포스터에서 가장
인상적이었던 점은 이들이 이미지를 어떻게 바라보는지,
그리고 그런 관점이 어떻게 이미지 수집 및 리서치에
반영되는지였다. 예를 들어 골프를 하러 가는 사람들의
뒷모습을 이용해 만든 첫 번째 데리브 포스터는 한곳을
향하는 사람들이 마치 어떤 진보적인 집단처럼 보이도록
했는데, 이는 다른 이미지와의 몽타주를 통해 가능했다.
기존 이미지를 전혀 다른 맥락으로 가져와 재활용하는 것이
아틀라스의 특징 중 하나임을 알 수 있었다.

"우리는 기본적으로 이미지를 찾고 다루는 방식이
굉장히 중요하다고 생각합니다. 현대 타이포그라피
디자인에서 이미지 수용의 문제는 필수적이에요. 늘 다른
분야에서 어떤 일이 일어나고 있는지 관심을 가져야 하고,
좋은 아이디어가 떠오르면 그것을 그대로 적용하기보다
도서관이나 헌책방 등에 가서 조사하면서 좀 더 발전시켜야
해요. 앞에 설명한 포스터 작업도 자동차 잡지, 럭셔리 잡지
등에서 이미지를 찾았죠. 시간이 오래 걸리는 일이지만,
그만큼 이미지에서 다양하고 흥미로운 지점을 끌어낼
가능성도 커지기 마련이니까요. 우리는 자료를 조사할 때
구글을 사용하지 않아요. 거기서는 어떤 느낌도 받지
못하기 때문이에요. 대신 직접 밖에 나가 찾는 편이에요.
아직까지 예산이 적은 일들이 대부분이어서 이미지를
구입하거나 사진가와 일하기 어려운 점도 영향을 미쳤고요.
조건에 대한 반응이겠지만, 우리는 우리 마음을 건드리는

이미지를 찾고, 그것을 전혀 다른 맥락에서 재활용하는 방법을 좋아합니다.

또한 우리는 글꼴에 대해서도 열린 생각을 하려고 노력해요. 헬베티카를 사용하지만 동시에 자제하기도 하죠. 헬베티카는 우리에게 블랙리스트에 올라와 있는 글꼴이자, 또 정말 좋아하는 글꼴이기도 해요. 종종 알아보기 어렵게 변형되지만 우리는 일반 클라이언트의 수준을 무시하지 않습니다. 길에서 우리 포스터를 본 사람 중에는 거기에 끌리는 사람들이 있을 것이고, 분명 그 중에는 그게 어떤 내용인지 알고 싶은 사람들도 있을 거에요."

아틀라스는 분명 글꼴이나 이미지 선택과 운용에 있어서 나름의 규칙이 있지만, 이러한 규칙들이 그들의 작업을 딱딱하게 만들지는 않는다. 최소한의 규칙을 설정하고 그 외에는 대부분 편하게 접근한다는 인상을 받았다. 취리히라는 지역과 그곳에서 만들어진 디자인 역사의 맥락이 그들에게는 명확한 기준이 된다. 그런 단단한 기준이 있기 때문에 그들이 만들어내는 변주가 자유로운 것이 아닐까. 여기에 덧붙여 그들이 말하는 '대중이 클라이언트의 수준을 무시하지 않는다'는 생각 역시 그들의 작업에서 제약을 최소화할 수 있는 좋은 관점일 것이다.

이야기하면 할수록 현재 한국에 생기고 있는 젊고 작은 스튜디오들과 이들의 모습이 겹쳐 보였다. 그렇다면 아틀라스의 비전을 우리도 참고할 수 있지 않을까? 그들에게 앞으로의 전망과 생존 전략에 대해 물었다.

"현재 마르틴과 요나스가 일주일에 한 번씩 강사로 일해요. 아직은 좋은 작업을 계속 해나가면서 우리의 이름을 알리는 게 중요하다고 생각합니다. 데리브 작업 또한 처음엔 2장의 포스터를 무료로 디자인해줬어요. 그리고 세 번째는 보수를 요구했어요. 이런 상황은 종종 발생하기 마련이에요. 디자이너가 적은 대가를 요구하는 걸 자연스럽게 생각하는 작은 규모의 클라이언트가 여전히 많아요. 하지만 좋은 작업이 뒷받침된다면 그들도 더 많은 디자인 비용을 받아들일 수 있다고 생각합니다. 우리가 가지고 있는 또 다른 문제는 우리가 취리히 출신이 아니라서 인맥이 넓지 않다는 거예요. 그만큼 우리 작업을 보여줄 수 있는 플랫폼이 필요해요. 이제는 점점 많은 사람이 우리를 알아가는 듯합니다. 최근에는 큰일 하나와 2~3개의 작은 일을 진행하고 있어요."

낯선 우리를 대하는 아틀라스의 모습에서 작업만큼이나 자유분방한 그들의 면모를 볼 수 있었다. 말하는 데 거침이 없고 솔직했다. 처음 그들의 작업을 접했을 때는 즉흥성과 주관적 미감에 치우친 작업이라는 느낌이 강했다. 하지만 대화를 나누면 나눌수록, 그들에게는 기댈 수 있는 정확한 규율과 기준이 있음을 알 수 있었다. 인상적인 것은 그 기준이란 스스로 세워 수용하는 것임과 동시에 극복의 대상이라는 점이다. 헬베티카를 대하는 면모에서 그런 모습은 극명하게 드러났다.

아틀라스, 스위스 디자인 공모전 포스터, 2014.

유니버스

바젤

# 바젤

나는 본문용 글꼴이 좋다. 한 글자, 한 글자가 중립적이며 평범해야 하지만 디자인에서 중요한 요소라고 생각한다. 바젤은 내게 본문용 글꼴과 유사한 느낌이다. 톡톡 튀는 색을 지닌 다른 스위스 디자인 대학교들과는 달리 바젤은 굉장히 중립적이고 강한 느낌이었다.

— 바젤 디자인학교 김기창 인터뷰 중에서

계단

대지 위에 사각형이 하나 놓인다. 그 위로 각도를 조금
달리해서 다른 사각형이 올라온다. 계속해서 사각형들은
조금씩 작아지며 다른 각도로 쌓인다. 작은 피라미드
같기도 하고 작은 언덕 정도라고 생각할 수도 있겠다.
그 위에 학생들이 자유롭게 앉아 휴식을 취하고 있는
모습은 여느 대학과 같다. 이곳은 바젤 디자인학교[10]
교정이다. 이 구조물 반대편에는 디자인학과가 속한 건물이
있다. 1961년에 지어진 그 건물은 만들어질 당시의 철학이
잘 반영되어 있다. 체계적인 모듈화 시스템에 따라 지어진
모습이 한눈에 봐도 일정한 패턴이 느껴진다. 특징적인
모습은 건물 꼭대기 부분인데, 당시의 단단한 규율을
치고 나간 흔적이 보인다. 어떻게 보면 이렇게 차곡차곡
쌓아 올리면서도 조금씩 변화를 추구하고 만들어내는 것이
스위스, 그중에서도 바젤 디자인의 특징이 아닐까.

# 바젤 디자인학교

바젤 디자인학교를 방문해 예정되어 있던 마이클 레너(Michael Renner) 교수의 강연을 듣기 전, 우리는 학교 내부를 스치듯이 둘러보며 바젤에 대한 이런저런 이야기를 들을 수 있었다. 복도를 따라 난 큰 창문을 통해 바젤 정경을 내려다보며 레너 교수의 설명에 귀 기울였다.

"저쪽에 뮌스터 성당이 있어요. 처음에 로마네스크 양식으로 지어졌다가 후에 고딕 양식으로 다시 지어졌지요. 그곳이 가장 오래된 마을이에요. 거기서부터 도시가 확장되었지요. 바젤의 특징 중 하나는 프랑스 및 독일과 근접해 있다는 건데, 저기 왼쪽에 독일 기차역을 볼 수 있을 거예요. 얼마 전까지만 해도 저곳에 가려면 여권이 필요했어요. 바젤의 또 다른 흥미로운 점은 라인 강을 중심으로 '큰 바젤(Grossbasel)'과 '작은 바젤(Kleinbasel)'로 나눠져 있다는 거예요. 작은 바젤에는 일반 소시민들이, 큰 바젤에는 정통 있는 가문의 사람들이 많이 살았어요. 지금도 여전히 그렇고요. 1900년대 초반, 라인 강에 이 두 지역을 잇는 '중간다리(Mittlere Brücke)'를 짓기로 했어요. 그런데 자신이 사는 지역에 대한 자부심이 강한 큰 바젤 사람들은 다리에 돈을 투자하는 것을 반대했어요. 결국 작은 바젤을 향하는 다리의 절반은 돌로, 큰 바젤을 향하는 다리의 절반은 나무로 지어졌어요. 아직도 큰 바젤에 사는 귀부인들은 작은 바젤에 오는 걸 꺼려 하죠. 중요한 점은 큰 바젤의 부자들이 바젤을 기반으로 하는 문화 영역에 많은 투자를 하고 있다는 거예요. 노바티스 캠퍼스(Novartis Campus)도 그중 하나죠."

**93**

"'노블레스 오블리주'의 실현이네요. 내일 방문할 바이엘러 미술관도 마찬가지예요." 가경 선생님이 말했다.

"저기 흰색 건물 보이죠?" 레너 교수가 창문 너머를 가리켰다. "새 전시관이에요. 바젤에서는 매년 '아트 바젤(Art basel)'이라 불리는 아트 페어가 열립니다. 이 아트 페어는 6월에는 바젤에서, 12월과 내년 5월에는 마이애미와 홍콩에서 열리죠. 스위스에서는 투표를 많이 합니다. 적어도 두세 달에 한 번은 투표하죠. 한번은 자하 하디드의 콘서트홀을 세우는 것에 관해 투표한 적이 있었는데 다들 끔찍한 콘크리트 건물이라며 반대했어요. 반면에 저기 보이는 아트 페어 전시관이 들어서는 일에는 모두 찬성했죠. 그만큼 아트 바젤의 명성과 발전에 관심이 쏠려 있다는 걸 보여주는 예죠. 이제 강의를 위해 슬슬 자리를 옮겨볼까요?"

교실로 쓰이는 듯한 작은 강의실에는 벌써 의자가 놓여 있었다. 한 사람씩 자리를 잡고 앉자 레너 교수는 조금 긴장한 듯이 말했다. "어떤 이야기를 듣고 싶나요? 바젤 디자인학교 커리큘럼이나 내부적으로 진행하는 연구에 관해 얘기할 수도 있고, 미래의 디자인에 관해 이야기할 수도 있어요. 다만 여러분에게는 일반적인 강의를 하고 싶지는 않군요. 일단은 포괄적으로 시작할게요. 중간에 궁금한 점이 있다면 망설이지 말고 질문을 하세요. 제게 얻어갈 수 있는 걸 모두 끄집어내야 하지 않겠어요?" 그리고 본격적인 강의가 시작되었다.

"먼저 이런 질문을 할 수 있을 것 같아요. '왜 우리는

디자인을 할까?', '디자인은 무엇일까?' 물론 저도 여기에
대해 명확한 답을 가지고 있진 않지만 디자인을 하며 제게
가장 큰 흥미를 끈 부분은 말할 수 있을 것 같아요.

유치원에 입학한 첫날, 종이를 오려 체리나무를
만들어야 했어요. 이때 체리 하나를 빨간색 대신
검은색으로 만들어 붙였는데, 부모님과 선생님이 여기에
큰 반응을 보이더군요. 이후에도 이미지로 인해 이와
비슷한 상황을 여러 번 겪었어요. 저는 의도적으로 이러한
반응을 이끌어내는 것이 디자인이 아닐까 생각합니다.
타이포그라피와 이미지를 통해 타인의 반응을 이끌어내는
것, 저는 여기에 매혹됐어요.

다만 재료가 바뀔 뿐이에요. 종이를 오리는 대신 인쇄를 하는 거죠. 우리가 원하는 방법으로 말하고 싶은 이야기를 풀어내는 거죠. 하지만 우리는 이 방법을 어떤 기준으로 결정하는 걸까요? 단순한 개인의 취향으로? 화면이나 종이 위에 표현하는 방법이 타인에게 어떠한 영향을 미치는지 우리는 얼마나 인지하고 있나요? 그리고 궁극적으로 우리는 무엇을 알아야 할까요? 이러한 질문들은 점차 '시각문화에 대한 이해의 폭을 넓히기 위해 오늘날의 젊은 디자이너들이 배워야 할 점이 무엇일까?'에 다다르며 자연스럽게 저를 교육에 대한 생각으로 이끌었습니다."

레너 교수가 슬라이드를 넘겼다. 다음 슬라이드에는 그라데이션으로 색칠한 그림이 있었다. "이게 뭐죠?" 그가 물었다. "그라데이션이요", "잉크로 그린 그림이요." 여러 대답이 나왔다. 슬라이드가 다음 장으로 넘어가자 이번에는 타이포그래피만으로 이뤄진 포스터가 나왔다. "이 경우는 어떤가요?" 레너 교수가 다시 물었다.

"이전 그림이 조금 더 감성적으로 다가온다면, 이 포스터는 정보적이에요. 글씨가 있으니 자연스럽게 읽고 이해하려고 해요. 그저 읽기만 하나요? 아니요. 분명히 감성적인 부분도 존재합니다. 이 두 슬라이드를 통해 이야기하고자 하는 것은 그래픽 디자인에는 두 가지 차원이 있다는 거예요. 하나는 '읽기(reading)'이고, 다른 하나는 '사고 인지(perception of thought)'입니다. 우리는 후자를 '아이코닉(iconic)'이라고 불러요. '아이코닉' 차원이란, 문자 체계 이상의 것을 말해요. 그래픽 디자인에서조차

수 세기동안 기호학을 모든 문제의 열쇠처럼 믿었어요.
서구 사회에서 이미지는 부정적으로 여겨지는 반면,
기호는 모든 것이 설명 가능하다고 믿었어요. 예를 들어
'단어 A는 이러한 뜻이 있고, 단어 B는 이러한 뜻이
있으니, 둘을 합치면 이러한 뜻이다'라고 단정 지은 거죠.
기호학은 언어 중심적 사고를 지향하기 때문에 시각 소통을
다루는 디자이너는 지나친 문자나 활자 중심적 사고를
경계하고 다양한 이해 방식을 탐구할 필요가 있어요.
아까 그라데이션 슬라이드를 봤을 때 여러분은 무언가를
느꼈을 거예요. 어떠한 풍경을 바라보는 듯한 경험이었을
수도, 안개 속의 무언가를 보는 듯한 기분일 수도 있어요.
하지만 이때의 경험은 사회에서 관습적으로 습득한 배움을
통해 나오는 것이 아니에요. 우리가 살면서 신체적으로
느낀 가슴속 깊은 경험을 바탕으로 나오는 것이지요. 저는
이러한 '아이코닉'에 대한 공부를 중요시합니다. 바젤
디자인학교에서는 석사과정을 '시각 소통및 아이코닉
리서치'라고 부릅니다.

　　20세기 초, 바젤 예술가들은 석판화 기법을 사용해
오늘날 '마술적 사실주의(Magic realism)'라 불리는
작업들을 선보이기 시작했어요. 석판화는 좀 더 쉽고
경제적인 방법으로 사진에 가까운 이미지를 만들 수
있게 해주었어요. 하지만 가까이서 보면 석판화로 제작한
포스터는 사진과는 거리가 멉니다. 즉, 사실적인 그래픽
표현인 거죠. 하지만 실제를 그대로 묘사한 이미지는 보는
사람에게 실제와 같은 착각을 일으킵니다. 이 때문에

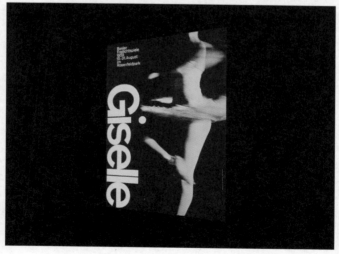

(위) 에밀 루더, 신문(The Newspaper)전시 포스터, 1958.
(아래) 아르만 호프만, 지젤 발레단 포스터, 1959.

보편적으로 이미지의 부정적인 면이라 인식되는, 현혹성을 갖게 됩니다. 유럽 모던 타이포그라피의 흐름을 이해하기 위해서는 정치적인 부분을 빼놓을 수 없어요. 유럽이 파시즘의 지배 아래 있었던 제2차 세계대전 시기에는 이 이미지의 현혹성이 많은 방면에서 활발히 사용되었어요. 정치사상을 강조하는 이미지는 보는 이의 감성적인 부분을 자극했죠.

2차 세계대전 이후에는 이러한 이미지들에 반대하는 움직임들이 생겨났어요. 이미지가 주는 정보에 거리를 두는 거죠. 과거 이미지의 역할이 보는 이를 개입시키는 거였다면, 2차 세계대전 이후의 이미지는 관객을 분리시켰어요. 정보를 읽을 수 있었고, 이 대부분은 다양한 색으로 이루어진 현실과는 거리가 먼 흑백으로 되어 있었어요. 에밀 루더(Emil Ruder)[11]의 경우 타이포그라피를 적극적으로 활용한 반면, 아르민 호프만(Armin Hofmann)[12]은 그래픽 이미지를 자주 활용했어요. 50~60년대 이 둘은 약간의 경쟁 관계에 있었지요. 이 둘은 오늘날의 교육과도 연관이 큰 교육 체제를 구축했는데 그것이 곧 '변조', 여러 가지 레이아웃을 만드는 과정이었어요. 이것을 만드는 논리는 본인이 가진 아이디어에 대한 탐구를 바탕으로 하는데, 이건 오늘날의 '리서치' 과정과 같습니다. 완성된 작업을 두고 생각하는 순수예술과 달리 디자이너는 다양한 시안을 비교 분석하는 과정을 말로 표현하게 되죠. 즉, 결과물이 아닌 과정을 중심으로 여러 가지 해석의 여지를 개입시키며

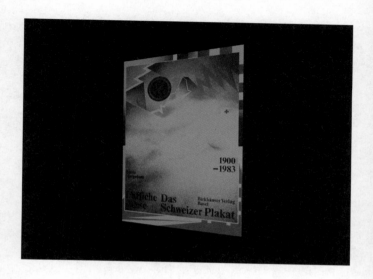

볼프강 바인가르트, 스위스 포스터(The Swiss Poster), 1984.

타이포그라피의 교육 체계를 고민하게 됩니다.

　　점차 루더를 중심으로 한 스위스 타이포그라피는
지나치게 경직되어가기 시작했어요. 헬베티카, 유니버스[13],
악치덴츠 그로테스크, 흑백 이미지, 그리고 색을 절대
넣지 말라는 주장이 원칙처럼 받아들여지면서 폐쇄적으로
진행되었지요. 60~70년대에 들어서야 열린 시각이
나타나기 시작했어요. 많은 이들이 디자인에 대해 다른
생각을 가져야 하는 것이 아닌가 생각하기 시작했지요.
기존의 시각을 확장하고 파괴하려는 움직임이 일었어요.
규칙을 깨는 디자인이 매혹적으로 다가왔죠. 이걸
시도한 사람 중 1명이 볼프강 바인가르트(Wolfgang
Weingart)[14]였어요.

　　그는 디자인이 놀이처럼 즐거울 수 있고, 아이러니할
수도, 주관적인 의견을 내포할 수도 있다고 주장했어요.
중립적이고 객관적인 태도만 취할 필요는 없다고 말이죠.
그리드 안에 흑백의 무언가가 올려져 있으면 그것도
이미지가 될 수 있다고 믿었어요. 만약 헬베티카가 올려져
있다면, 헬베티카 글꼴 자체가 이미지, 아이코닉 표현이 될
수 있으며 하나의 놀이로서 받아들일 수 있다고 말했지요.
이러한 주장이 여기 스위스에서 확산되기 시작했고
곧 디지털 시대 이전 미국 전역에도 이러한 움직임이
전파되었어요. 물론 80년대 컴퓨터의 등장도 이러한
움직임에 한몫했습니다. 물론 지금까지 제가 말한 내용은
다소 축약적이고 단편적인 측면이 있지만 이러한 이해가
바탕이 되어야 현재의 여러 가지 흐름을 파악할 수 있다고
생각합니다."

# 마이클 레너

## 어떠한 경로를 통해 아이코닉 리딩에 관심을 두게 되었나요?

제가 태어난 스위스 바젤은 다행스럽게도 제 관심사와 성향을 발전시키기에 충분한 곳이었습니다. 고등학교 때는 고대 언어에 심취했지만 이후 드로잉에 푹 빠지게 되었지요. 이것이 시각적 메시지와 이미지를 디자인하는 데 흥미를 갖게 된 출발점이었던 것 같습니다. 그래서 저는 바젤 디자인학교에 지원했고 호프만, 바인가르트와 같은 훌륭한 선생님들의 수업을 들으며 학생 시절을 보냈습니다. 디자인 문제에 대한 창의적인 접근 방식에 매료되었어요. 어떤 수업은 시각적 소통에 있어 가능한 해답이 하나로 정해져 있는 것처럼 진행되었던 반면, 다른 수업에서는 납득 가능한 결과를 얻기 위해 직관적이고 개념적인 부분에 집중해 문제에 접근하기도 했습니다. 작업 대부분은 아날로그로 진행됐습니다. 그러다가 1984년 우리는 처음으로 매킨토시를 접했습니다. 당시에는 이것이 학생들의 창의적 사고에 어떤 영향을 미칠지 아무도 확신할 수 없었기 때문에 컴퓨터는 학교에 오자마자 천으로 덮여 일반 작업실이 아닌 유리방에 격리되었습니다. 졸업 때가 되어서야 컴퓨터를

사용한 연구 프로젝트를 진행할 수 있었지요. 그 수업을 마친 후 당시 급부상하고 있는 디지털 기술을 더 깊게 배우고 싶어서 샌프란시스코로 갔습니다. 이후 애플에서 오늘날 어도비 일러스트레이터의 알파 버전에 해당하는 소프트웨어의 그래픽을 만드는 작업을 했습니다. 벡터 이미지로 작업하며 디지털 기술이 사회와 시각 소통(visual communication)에 어떤 영향을 미치게 될지 관심을 두게 됐어요. 이후 저는 테드(TED)의 설립자인 리처드 솔 워먼(Richard Saul Wurman)과 함께 '비지니스 이해하기(The Understanding Business)'라는 프로젝트에 참여해 캘리포니아 전화번호부 리디자인을 포함한 여러 작업을 진행했습니다.

그렇게 미국에서 4년을 보낸 후, 교수로서 바젤 디자인학교로 돌아왔습니다. 바젤로 온 후에는 디자인 과정, 정보 디자인, 뉴미디어를 가르치는 한편, 개인 스튜디오를 설립해 디자인 작업을 병행하고 있습니다.

2000년부터 바젤 디자인학교에서 학생들을 가르치며 느껴온 교육에 대한 책무와 제가 겪었던 복합적인 실무 경험은 디자인 사회에 대한, 또 창의적인

과정의 본질에 대한 제 생각에 많은 영향을 주었습니다. '시각 소통이란 무엇인가', '그를 위해 무엇이 필요한가'라는 질문은 아직도 제 주된 관심사입니다. 미술사적 맥락에서 1990년대 일어난 '도상적 전환(iconic turn)'을 살펴보면, 문자 중심 사회에서 이미지 중심 사회로 변화하는 데 디지털화가 끼친 영향을 설명할 수 있습니다. 요점은 우리는 문자에 비해 이미지에 대한 이해가 부족하다는 것이죠. 이것이 저를 '아이코닉 리서치(iconic research)'로 이끌었습니다. 저에게 이것은 시각 소통, 소통 디자인, 그래픽 디자인, 사진, 타이포그래피 실천에 반영되는 핵심 분야입니다.

## '아이코닉 읽기'와 '기호학'의 차이점은 무엇인가요?

아이코닉 '읽기(reading)'라고 고쳐 말한 부분이 흥미롭네요. 이 말은 이미지는 읽을 수 있고, 그러므로 언어라는 뜻입니다. 만약 우리가 이미지를 발화된 언어와 등가물로 여긴다면, 이건 개념적 사고의 문제가 되며, 기호학으로 충분히 설명할 수 있겠지요.

'아이코닉 리서치'를 통해 제가 주장하는 바는, 이미지의 의미는 관습적인 기호의 나열로 해명되지 않는다는 것입니다. 우리는 이미지를 읽는 방법에 대해 따로 배우지 않아도 대부분 어떤 식으로든 그 의미를 이해할 수 있습니다. 이때 기호학은 주로 언어를 이해하기 위해 만들어졌다는 점을 기억해둘 필요가 있습니다. 롤랑 바르트(Roland Barthes), 넬슨 굿맨(Nelson Goodman), 움베르트 에코(Umberto Eco)와 같은 기호학의 대가들은 기호학이 문화 현상을 설명해주는 이론이 아니라고 언급한 바 있습니다. 이미지가 만들어내는 현상은 기호학만 가지고 충분히 설명할 수 없다고 말이지요. 아이코닉 리서치는 이를 출발점으로 삼고, 단순히 하나의 기호로 인식하기에 앞서 시각 현상을 바라보고 숙고하는 데 관심을 둡니다. 명시적 의미에 의해 방해받지 않는 이런 종류의 바라봄은 다른 맥락의 '미적 체험'이라고 말할 수 있습니다.

자, 물론 우리는 이미지가 무엇이고 언어는 무엇인지 질문할 수 있겠지요. 어떤 면에서 둘은 긴밀한 관계를 맺습니다. 특정한 사건이나 환경에서 인간의 몸이 경험하는 직접적이고 감각적인 경험은 이미지, 그리고 말들의 의미를 표현하고 이해하는 첫걸음입니다(체현[Embodiment],

레이코프/존스[Lakoff/Johnson]).
더욱이 우리는 원초적인 신체 반응을
종합해 반복되는 경험을 구분하기도
합니다. 이러한 구분은 추상적인
언어의 형태로 표현 가능합니다.
마치 어떤 집단이 가진 관습처럼
말이죠. 따라서 글자와 이미지는
사건의 본질을 설명하는 규칙의
도식적 추상으로 연결되어 있다고
말할 수 있습니다. 바라봄(seeing)은
의식적인 반응이 필요 없는 암묵적
태도를 뜻합니다(폴라니[Polanyi]).
읽는다는 것은 직접적인 경험과는
거리가 먼, 단지 글자를 해석하는
의식적 사고입니다. 타이포그라피는
소리를 내는 언어 이전에 시각적으로
인지 가능한 현상이지요. 그러므로
타이포그라피적 구성은 기호(읽기)뿐
아니라 이미지(바라봄)의 기준에서도
이해할 수 있습니다.

바젤 디자인학교는 강한
타이포그라피 전통을 가지고
있습니다. 하지만 시간이 흐름에 따라
점점 이미지로 무게 중심이
이동한다는 생각이 듭니다. 이러한
변화는 어떤 시점에 이루어졌고,
또 왜 이런 현상이 생기는 건가요?
　　1960년대 유명한
타이포그라퍼들은 타이포그라피가
무엇인가에 대한 자각이 분명했던 것

같습니다. 오늘날 당시의 기준들은
특정한 미적 가치를 위한 참고서처럼,
마치 이미 정해진 규칙처럼 오해하는
경우가 종종 있습니다. 하지만
텍스트를 구성하거나 글꼴을
디자인할 때 타이포그라피를
흥미롭게 만드는 지점은 제가 앞서
설명한 도상적 차원입니다. 글자
형태는 소리를 실어 나릅니다. 하지만
우리는 소리를 인식하기 전에 다른
무언가를 먼저 지각합니다. 이러한
자각은 무의식적으로 이루어지며
우리의 신체적 경험과 직접적인
연관이 있습니다. 마찬가지로
이외에도 딱딱함, 긴장감, 가벼움,
활동성 그리고 조판의 흐름, 고정된
형식, 요란함 등 글자가 가진 여러
의미는 우리 몸 상태와 연관이
있습니다.
　　질문으로 돌아가 답변하자면,
우리는 글자에서 이미지로 혹은
그 반대로 중점을 바꾼다고 생각하지
않습니다. 시각적 소통에서 글자와
이미지의 조합은 당연지사입니다.
제가 바젤 디자인학교에서 가르치는
수업의 75퍼센트는 드로잉
수업입니다.
　　변한 점이 있다면 오늘날
우리가 가진 실용적인 흥미와 다른
전문 분야의 접합이 가능해졌다는
점입니다. 2005년부터 우리가 시작한

'아이코닉 리서치'는 직관적인 판단 이전의 것들을 깨닫는 데 큰 도움이 되었습니다.

이러한 결과는 타이포그라피가 아이코닉 리서치의 실질적인 분야임을 뜻합니다. 이것은 또한 특정한 미적 기준만을 강조하거나 특정 규칙에 사로잡힌, 시대에 뒤처지는 과거의 독단적인 교육적 통념에서 벗어날 수 있도록 도와줍니다. 결과적으로 어느 정도 형식을 중요시하는 타이포그라피를 비롯해 모든 시각 분야에서 가장 중심이 되는 것은 상상력입니다.

현재 어떤 수업을 가르치고 계시나요?

이번 학기에는 '시각 소통'과 '아이코닉 리서치'를 다루는 두 개의 대학원 수업을 맡고 있습니다.

'그래픽 형태'라는 수업에서는 의미가 담긴 매혹적이며 미적인, 동시에 소통 가능한 이미지를 만드는 데 사용할 수 있는 암시적 방법에 대해 배웁니다. 실험적인 드로잉과 콜라주를 통해 커다란 그림을 만들 때 스스로 내려야 하는 결정들을 배우는 수업입니다.

다른 하나는 '이미지 랩'이라는 이름의 수업입니다. 연구와 조사를 기반으로 하는 이 수업에서는 이미지를 탐구하고 디자인하며 상징적인 의미를 만드는 연습을 합니다. 장식, 색, 초상, 혹은 다큐멘터리 이미지와 같은 주제로 작업합니다. 학생들이 자체적으로 연구, 조사할 질문을 정하고 이에 관한 연구 결과를 찾아 설정한 질문에 대한 이해의 폭을 넓힙니다. 하지만 무엇보다 중요한 건 학생들 사이에서 이루어지는 시각적 실험입니다. 결과적으로, 하나의 질문에 대해 개인마다 다르게 해석한 유일무이한 답을 보여주는 이미지 시리즈로 구성됩니다.

여름방학 동안에는 '디자인 탐구'라는 수업을 진행합니다. 일주일 동안 이미지 랩에서 심도 있게 진행되는 수업으로, 전 세계 디자이너와 교수, 학생들이 함께하는 수업입니다.

석사 과정이 자기만의 언어를 갖추기 위한 연구라면 학부는 시각소통에 대한 전반적인 생각을 확립하는 시간입니다. 학부 과정에는 세 가지 핵심요소가 있는데 그 중 첫 번째가 이미지, 두 번째가 타이포그라피, 세 번째가 뉴미디어입니다. 이미지의 경우 아이코닉 리딩을 이해하며 이미지 활용법을 익힙니다. 타이포그라피는 문자로 시작해 북 디자인으로 확장시켜 나갑니다. 다양한 국적의

학생들이 많기 때문에 개인의
문화를 바탕으로 오늘날의
타이포그라피를 어떻게 재해석할
것인가에 대해 혼성적이고 국제적인
맥락에서 생각합니다. 그리고
마지막으로 뉴미디어 수업에서는
영상과 인터랙티브 작업을 다룹니다.
이미지와 타입, 뉴미디어. 이렇게
세 가지 분야를 열어두고 학생
스스로 자신이 관심사를 찾아가도록
도와줍니다.

수업에서 학생들에게 기대하는
바, 혹은 성취했으면 하는 부분은
무엇인가요?
　　첫째, 재량에 맞는 기술. 둘째,
자신만의 표현 방법을 형성하는
특별한 경험. 셋째, 자신의 작업에
대한 해석, 마지막으로 이에 대한
문화적 관계성을 배우길 바랍니다.

아이코닉 리서치는 학술적으로 이미
정리된 개념인가요, 아니면 바젤
디자인학교 내부에서 개발한 교육
과정의 일부인가요?
　　아이코닉 리서치는 이미 일부
유럽 지역과 미국에서 수행되어
왔습니다. W. J. T. 미첼(W. J.
T. Mitchell)[15]이나 고트프리트
뵘(Gottfired Böhm)[16] 같은
미술사가들은 세상이 디지털화되면서

엄청난 양의 이미지가 빠른 속도로
생산되고 있다고 말합니다. 신조어인
'도상적 전환'은 언어 중심 사회에서
이미지 중심 사회로 변화하는
현상을 말해줍니다. 언어에 대한
연구는 고대 그리스 시대부터 이뤄진
반면, 이미지가 어떻게 의미를
형성하는지에 대한 과학적 연구는
그동안 관심 밖이었습니다. 아이코닉
리서치와 이미지 과학(image
science)은 이미지에 초점을 맞춰
심리, 철학, 미술사, 언어학, 그리고
디자인 리서치 같은 타 분야의
전공자들과 협력합니다. 이미지
과학은 독단적인 이론 정립을
피하고자 부상 중인 학문이라고 말할
수 있습니다. 이미지란 언뜻 굉장히
복잡한 현상처럼 느껴지지만 단순한
해답으로 문제를 해결할 수 있습니다.
　　바젤 디자인학교 외에도
디자이너가 가진 지식을 바탕으로
이미지들을 만들어내는 이
프로젝트의 가능성을 간파하고 있는
다른 학교들도 있습니다.

바젤 디자인학교는 아이코닉
리서치와 관련해 정부에서 경제적
지원을 받는다고 알고 있습니다. 이
수업에서 나온 최근의 학문적 성과나
결과물은 무엇인가요?
　　우리는 2005년부터 약 30명의

박사 및 박사과정에 있는 학생들을
중심으로 '에이코네스
프로젝트(Eikones National
Center of Competence in Iconic
Research)'를 진행하고 있습니다.
지난 4년간은 디자인 과정에 대한
문제를 다룬 4개의 프로젝트를
수행했고요. 시각 소통학과 대학원
과정은 이 연구 프로젝트들과 직접
연계되어 있습니다.

　　이 에이코네스 프로젝트에서
이뤄지는 모든 활동은 스위스
국립과학재단(Swiss National
Science Foundation)의 지원을
받습니다. 스위스는 디자인 및 예술
관련 리서치에 대해 다른 학술
연구와 동등한 후원을 해주는 몇 안
되는 나라 가운데 하나입니다. 이는
독창적인 시각 소통 및 디자인 이론을
발전시키는 데 큰 도움이 됩니다.

　　에이코네스 프로젝트에서 나온
연구 결과들은 약 30권의 책으로
출판되어 있습니다. 안타깝게도 주로
독일어로 되어 있지만 말입니다. 또한
인터넷을 통해 여기서 나온 결과물과
토론들을 찾아볼 수 있습니다.
「무언의 디자인 도상 비평(Mute
Iconic Criticism of Design)」을
비롯해 몇몇 글은 영어로 번역되어
있습니다.

# 개와 고양이

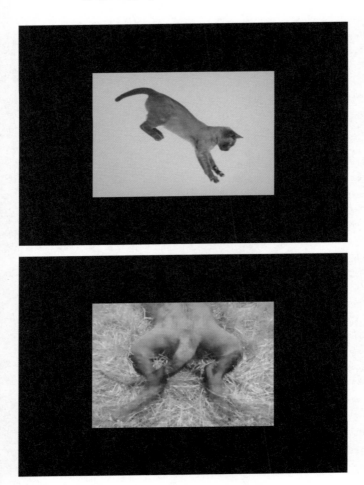

스위스 언어학자 페르디낭 드 소쉬르(Ferdinand de Saussure)[17]에 따르면 사물의 정의는 관계의 비교를 통해 얻어진다. 이는 '다르다'는 뜻을 가장 효과적으로 설명해준다. 예를 들면, 고양이는 고양이다. 왜냐하면 그것은 개가 아니고, 쥐도 아니고, 호랑이도 아니기 때문이다. 또한 팻(pat)도 아니고, 맷(mat)도 아니고, 햇(hat)도 아니기 때문이다. 이는 '자의성의 원칙'과 '차연'으로 언급된다. 그는 기표는 내재된 메시지가 없으므로 자의적이며, 그 자체만으로는 아무런 의미를 띠지 못하기 때문에 하나의 명확한 의미를 제시하지 않는다고 말한다. 그것은 오로지 다른 사물들과의 관계 속에서 해석될 때 비로소 의미를 획득한다.
— 그레고리 바인즈 강연 중에서

레너 교수의 강연을 이어받은 사람은 바젤 디자인학교에서 영상 디자인을 가르치고 있는 그레고리 바인즈(Gregory Vines)였다. 그가 강연의 시작을 한국말로 하자 모든 관심이 그에게 쏠렸다. "안녕하쎄요, 킴취(김치), 제가 아는 2개의 한국말입니다. 각 단어의 첫 음성을 따 하나의 단어로 만든다면 어떨까요? '안'과 '킴'이겠죠? 이제 제가 반복해서 말해보겠습니다. 안킴, 안킴, 안킴……" 그는 '안킴'이라는 말을 속도를 붙여 더 빠르게 발음하기 시작했고, 이후 '안킴'이라는 정확한 발음은 사라진 채 '엉키'라는 어설픈

발음만이 남았다. 우리는 재미있게 들으면서도 궁금해했다.
과연 무슨 이야기를 하려는 걸까.

"저는 오래전에 바젤 디자인학교에 왔습니다. '영화와
디자인'이라는 수업을 처음 맡았었죠. 그때 수업을
통해 '필름'이라는 매체를 처음으로 다루게 되었어요.
애니메이션이라 하면 '벅스 버니' 같은 걸 떠올릴 수
있겠지만, 이 수업은 그래픽 디자인 수업으로 일반
애니메이션과는 조금 달랐어요. 더군다나 이 수업은
디지털이 아닌 아날로그 수업이었습니다. 다른 말로 이건
과정 자체가 눈에 보이는 수업이에요."

그는 16밀리짜리 필름을 꺼내며 배우미들에게 물었다.
"이게 뭐죠? 아마 처음 본 사람들도 있을 거예요. 이건
프로젝터에 들어가는 필름이에요. 지금 제가 보여드리는 이
필름의 길이는 1초입니다. 우리가 어떻게 1초라는 시간을
시각적으로 보여줄 수 있을까요? 저는 이 방법밖에는
없다고 생각해요. 이 필름은 프로젝터에 들어갔을 때
물리적인 1초를 말해요. 과연 몇 명의 사람이 1초를 손에
쥐고 있을 수 있을까요? 그걸 할 수 있는 사람은 아무도
없어요. 그랬기 때문에 전 영상에 푹 빠지게 되었죠.
'애니메이션'의 어원에는 몇 가지 다른 설이 있어요. 그중
하나는 산스크리트어의 'Anime'라는 뜻이에요. 무언가에
혼을 불어넣는다는 의미에요. 아시다시피 애니메이션은
시간과 밀접한 관련이 있어요. 하지만 우린 시간을 경험할
수 없어요. 다만 변화를 통해 느낄 뿐이죠. 당시 전 시간을
디자인할 수 있다는 걸 알았어요. 제가 앞서 보여준 예는

언어의 리듬이에요. '안녕하세요'와 '김치'를 연속적으로
발음하는 과정에서 '엉키'라는 새로운 언어가 파생하는
거죠. 우리는 이 단어를 종이에 적어 읽을 수 있어요.
그리고 읽는 동시에 이 두 단어는 리듬이 될 수도, 3초라는
시간도 될 수 있죠. 어떤 단어든 빨리 발음하면 새로운
언어로 탄생이 가능해요. 고작 3초 만에 말이지요. 이건
저에게 아주 특별한 경험이었고 이후 필름에 흥미를 느끼기
시작했어요.

혹시 페르디낭 드 소쉬르라는 사람을 알고 있나요?
기호학에서 중요한 인물이죠. 기호학에서는 단어가
중요하게 언급되는데 이에 대해 소쉬르는 '기호는
자의적'이라고 말했어요. 이 말은 디자이너인 저로서
굉장히 중요한 말이었어요. 즉, 무엇이든 기호가 될 수
있다는 거니까요. 기호에는 내재적인 의미가 없어요. 단어가
의미가 있기 위해선 다른 사물과 관계를 형성해야 해요.
고양이가 고양이인 이유는 개가 아니기 때문이죠. 다른
말로 우리 소통의 많은 부분이 관계를 통해 이루어진다는
거예요. 제가 지금 보여드릴 영상의 주제는 '짝짓기'에요.
과거에는 모든 대륙이 하나로 연결되어 있다는 설이
있어요. '판게아'라고 부르죠. 이 영상의 제목은 '동물
판게아'입니다."

그가 보여준 무음의 영상에는 개와 고양이의 사진이
교차 편집되어 있었다. 시간이 지남에 따라 점점 교차
속도가 빨라지자 개와 고양이는 점점 하나의 이미지로
겹쳐 보였다. 더는 개의 사진도, 고양이 사진도 아닌 하나의
새로운 이미지로 변해갔다.

A B C D E F G H I J
K L M N O P Q R S T
U V W X Y Z , . & ! ?
a b c d e f g h i j
k l m n o p q r s t
u v w x y z : ; ( ) [ ] { }

어떤 계기로 유학을 결심했나요?
바젤 디자인학교를 선택한 이유는
무엇인가요?

바젤 디자인학교(이하 바젤)로
유학을 결심한 이유는 지쳤기
때문입니다. 디자이너로서 현장에서
일하며 좋은 경험도 많이 했지만
해가 갈수록 저는 점점 지쳐가고
있었어요. 결국, 스스로 배움이
부족하다는 판단이 섰고, 결정을
내리자마자 회사에 사표를 냈죠.
결정을 내리기까지는 시간이
오래 걸렸지만, 학교 선택은 너무
쉬웠어요. 뜬금없는 이야기지만,
전 본문용 글꼴이 좋아요. 한 글자,
한 글자가 중립적이며 평범하지만,
디자인에서 중요한 요소라고
생각하기 때문이에요. 바젤은 내게
본문용 글꼴과 유사한 느낌이에요.
톡톡 튀는 색을 지닌 다른 스위스
디자인 대학교들과는 달리 바젤은
굉장히 중립적이고 강한 느낌이었죠.

바젤 디자인학교의 장점은
무엇이라고 생각하나요?

바젤의 장점으로 여러 가지가
있지만, 크게 두 가지로 설명할 수
있어요. 항상 학생을 우선순위에
둔다는 점과 굉장히 느리지만
담백하다는 것. 학교에는 학생들을
위한 모든 것이 갖춰져 있어요. 크고
작은 프린터뿐 아니라 실크스크린,
옵셋 인쇄, 레이저 커팅 등 디자인
작업에 필요한 것들을 모두 갖추고
있죠. 특히 제본 시설이 마련된
작업실은 정말 추천하고 싶어요.
뿐만이 아니라 학생들이 진행하는
프로젝트에 학교에서 지원을 아끼지
않습니다. 어떤 학기에는 두 과목만
수강한 적이 있었는데, 과목별로
학기 내내 하나의 프로젝트만
진행하며 깊이 있는 배움을 경험했던
것이 기억에 남아요. 그런 기회를
통해 쉽게 지나쳤던 작은 부분들을
깊게 생각할 수 있었고, 잘 알고
있다고 생각했던 것들도 백지에
다시 그려가는 기분으로 공부할 수
있었어요.

유학 기간 동안 기억에 남는 일은
무엇인가요?

글꼴 디자인 수업에서 교수님과
이야기를 나눌 때였어요. 제가 아주
사소한 부분을 놓치고 지나가자,
교수님이 그 부분을 놓치지 않고
지적하셨죠. 그런데 저를 나무라거나
무시하는 것이 아닌, 정확하게 놓친
내용을 지적하며 다른 부분까지
즐겁게 설명해주셨어요. 그때 저는 제
무지에 부끄러웠고, 교수라는 존재를
너무 엄격한 모습으로만 상상했던
것에 다시 한 번 부끄러웠어요.

(왼쪽) 김기창, 스넬로 글꼴, 2014.

선생님에 대한 이러한 편견은 어느 정도 문화의 차이가 반영되었던 것 같아요. 처음에는 이러한 문화나 언어 차이에 적응하는 데 꽤 많은 시간과 노력이 필요해요. 스위스라는 나라는 첫인상과 매우 달랐어요. 언어의 어려움 때문인지 사람들과의 관계 역시 쉽지 않았죠. 학사과정에서 독일어는 필수가 아니었지만 모든 강의는 독일어로 진행되었어요. 물론 마지막 학년으로 편입한 탓에 강의가 자주 있지는 않았지만, 독일어를 할 수 있었으면 수업에 더 적극적으로 참여할 수 있지 않았을까 하는 생각이 자주 들었죠. 이처럼 독일어로 진행된 강의가 한 학기에 두세 번 정도 있고, 나머지 수업은 교수님과 개별 미팅으로 이뤄졌어요. 개별 수업에는 영어를 사용했기 때문에 별문제는 없었어요.

### 이곳에서 진행한 작업 중 가장 마음에 드는 작업은 무엇인가요?

스넬로(Snello)라는 이름의 글꼴 제작 프로젝트에요. 이 글꼴은 다양한 작업으로 이어졌으며, 현재 만들고 있는 본문용 글꼴의 기초가 되기도 했어요. 시작은 간단했지만, 과정이 굉장히 힘들었던 프로젝트였죠. 'S'자의 형태에서 아이디어를 얻어 각 글자의 형태를 그리고, 복사하는 과정을 반복했어요. 그 후엔 컴퓨터를 이용해 같은 과정을 반복했죠. 최종적으로 모든 글자를 단어부터 문장까지 사용해보면서 세세한 부분을 다듬기까지, 숨 가쁘게 진행한 프로젝트였어요. 교수님이 'b'의 형태를 설명하면서 가슴을 쭉 편 모습과 아랫배를 내민 모습을 보여주며 어떤 것이 보기 좋으냐고 물었던 장면이 아직도 기억나요. 배움의 아주 작은 부분이라도 놓치지 않으려고 항상 필기하거나 사진에 담아가며 수업에 임했어요. 바젤에서 실제로 글꼴을 디자인할 기회는 쉽게 오는 기회가 아니기 때문이에요. 프로젝트는 자신이 어떤 수업을 선택하느냐에 따라 다르지만, 학부 3학년 과정은 한 학기 동안 극소수의 프로젝트만을 심도 있게 진행해요.

### 졸업 이후의 계획이 궁금합니다.

'강한' 그래픽 디자이너가 되고 싶습니다. 강한 인상을 주는 디자인을 하고 싶다는 뜻이 아니라, 정신적으로 강해지고 싶어요. 여기저기에 휩쓸리지 않고 자기 주관을 가지고 강하게 나갈 수 있는 디자이너가 말이에요. 최종 목표는 타이포그라퍼가 되는 것이에요. 얼마 전 2년 만에 한국에 갈 기회가 생겼는데, 홍대 앞에 있는

'땡스북스'라는 서점을 방문하고
굉장히 놀랐어요. 다양한 주제를
말하는, 다양한 글꼴을 사용한
인쇄물들을 볼 수 있었기 때문인데,
궁극적으로는 주제에 적합한 글꼴로
나만의 방식으로 디자인하는
타이포그라퍼가 되고 싶어요.

김기창
사디(SADI)에서 커뮤니케이션 디자인을
전공하고 스위스 바젤 디자인학교 타이포그라피
학부 과정을 거쳐 '시각 소통 및 아이코닉
리서치' 석사 과정'에 있다. 현재 글꼴 디자인에
미쳐 살고 있다.

여행 동안 우리는 많은 기관과
학교, 공방과 스튜디오를 방문하며
동시대를 살아가는 다양한
디자이너들을 만났다. 그들은 저마다
우리가 보지 못했던 것, 가지지
못했던 것들을 조금씩 나눠주었다.
바젤에서 만난 안진수 선생님의 큰
아들 성연이가 그린 그림이 생각난다.
우리는 아이가 그린 그림들이 과연
무엇인지 맞추는 게임을 했는데,
연이은 오답들의 행렬과 아이가
내놓는 생각지도 못한 뜻밖의
대답으로 웃음이 끊이지 않았다.
우리가 여행에서 만났던 사람들,
그들의 이야기는 마치 성연이가 그린
그림과 같았다. 바젤 디자인학교에
계신 안진수 선생님도 그런 분들
가운데 하나다.

**간단한 자기소개를 부탁합니다.**

저는 대구에서 태어나
경북대학교 시각디자인학과를
다녔습니다. 그리고 스위스로
건너와 바젤 디자인학교에서 당시
디플롬을 마치고, 또 그 이후에
석사학위를 취득했습니다. 지금은 세
아이의 아버지입니다. 현재
삶의 목표는 훌륭한 디자이너보다는
훌륭한 남편이자 아빠가
되는 것인데…… 갈 길이 머네요.

**왜 바젤에 가게 되었는지요?**

제대하고 학교로 돌아왔을
때, 컴퓨터를 다루는 수업이 많이
늘어나 적잖게 놀란 기억이 있습니다.
컴퓨터 자체가 디자인 과정에 깊이
들어온 상태였습니다. 아마 이때부터
'빨리빨리 디자인'에 적응하지
못하고 허전한 마음을 느꼈던 것
같습니다. 허전한 마음을 채우기 위해
나름대로 여러 가지 시도를 하며
글을 짜는 일에 매력을 느껴, 밤새워
꽂힌 글꼴에 대해 공부하던 기억이
납니다. 그리고 공부를 더 하기로
마음먹었습니다. 원래는 일본으로
유학 갈 생각으로 연구생 입학을
했다가 그곳에서 얀 치홀트에 관한
글을 읽고 '내가 여기서 뭘 하고 있나'
하는 생각이 머리를 때렸죠. 마침
대학원 입시에(아주 감사하게도)

실패했기 때문에 미련 없이 스위스로 오게 되었습니다. 언어를 모른 채 유학 생활을 하면 놓치는 부분이 많을 거라는 생각에 입학 전에 베를린에서 반 년 정도 지내며 독일어를 배웠어요. 그리고 2박 3일의 거친 정식 입학시험을 치른 후 2004년 10월 바젤 디자인학교에 들어오게 되었습니다.

### 자신이 하는 일이 본인에게 어떤 의미를 가지나요?

유학을 떠날 때 은사이신 권기덕 선생님께서 "배우는 자의 마음은 항상 한결같아야 한다"라는 말씀하셨어요. 그리고 이 말이 이유 없이 마음에 새겨졌습니다.

지금 학교에서는 기계 대여/주문 등의 허드렛일부터 자잘한 조교 업무, 연구, 강단에 서는 일까지 다 맡고 있습니다. 교육자가 꿈이었기 때문에 가르치는 일을 목표로 달려왔고, 지금은 학사 졸업 프로젝트 지도와 석사 타이포그라피 기초 과정을 담당하고 있습니다. 솔직히 입학할 때만 해도 내가 이 학교에서 다른 것도 아닌 타이포그라피를 가르치게 될 줄은 꿈에도 생각하지 못했지요. 제가 기초에 좀 철저한 편인데, 학생들에게 "이런 것 하나하나 신경 써야 하나요?"라는 질문을 받을 때가 많습니다. 그럴 때면 "'이런 것'을 신경 쓰는 자세가 바로 디자인을 하는 자세가 아닐까?" 대답하곤 합니다. 함부로 디자인할 수는 없잖아요? 마찬가지로 '허드렛일'도 가르치는 일과 같은 자세로 하며 이 속에서 무언가를 배울 수 있다면 그것이 바로 '한결같은 사람'이 되는 지름길이 아닐까 생각합니다. 말하고 나니 막상 배울 일투성이네요.

### 훌륭한 디자이너보다 훌륭한 남편이자 아빠가 목표라고 말씀하신 것이 인상 깊습니다.

'가화만사성'이라는 옛말이 빈말이 아닌 것 같아요. 가족을 나와 별개로 생각해본 적이 없습니다. 가족이 편해야 나도 편하고, 하는 일도 잘되는 것 같아요. 절대로 그 반대는 아닙니다. 행복한 가족 안에서 행복하게 일을 하면 그 일로 말미암아 많은 사람이 행복할 것이고, 그렇게 하는 일과 사람들이 세상을 바꾸는 조그만 힘이 될 것이라 믿습니다. 물론 저만의 생각입니다만, 가족의 희생과 교육자/디자이너로서의 성공은 맞바꿀 수 없습니다.

### 디자인을 공부하는 학생들에게 들려주고 싶은 조언 부탁드립니다.

자세에 대한 이야기를 하고

싶어요. 세상을, 사람을, 그리고 자기
자신을 존중하는 자세가 중요한 것
같습니다. 소통 없는 디자인은 존재할
수 없는데, 소통의 대상은 존중받아야
한다고 생각합니다. 다른 곳에서 밝힌
적도 있습니다만, 소통의 대상을
'배려'한다는 말로는 충분치 않아요.
배려에는 내 눈높이가 상대방보다
높아서 이해하고 보살피려고 마음을
쓴다는 뜻이 담겨 있지요. 하지만
존중은 상대방보다 낮은 곳에서,
최소한 같은 눈높이에서 받들면서
대한다는 뜻이 있습니다. 설사 그런
자세가 눈에 띈다든지 매력적이지
않더라도 말이지요.

　　같은 맥락으로, 앞에 나서서
대중을 사로잡고 이끌어가는
디자인도 필요하지만, 보이지 않는
곳에서 오랜 시간 썩어 거름이 되는
디자인도 필요합니다. 그런 자세로
소통의 대상을 바라보고, 자신의
감각과 능력을 감사한 마음으로
사용한다면 그 디자인이야말로 좋은
세상을 만드는 한 조각이 되지 않을까
생각합니다.

# 봉투

길가에 쓰레기통이 보인다. 무심코 지나가는데 같은 쓰레기통이 또 보인다. 슬쩍 안을 들여다보니 정체 모를 비닐 봉투가 들어 있다. 애완동물 배변을 처리하는 쓰레기통이었다. 주변을 둘러보니 길을 따라서 일반 쓰레기통과 애완동물의 배변 쓰레기통이 번갈아 설치된 것을 볼 수 있었다. 쓰레기통 옆에는 친절하게도 배변을 담는 비닐 봉투가 함께 비치되어 있다. 그러니까 말하자면 개똥 봉투. 여행 중 국가를 막론하고 이런 쓰레기통과 개똥 봉투들을 자주 볼 수 있었다. 국가마다 색상과 질감은 물론 타이포그라피에 있어서도 미묘한 차이를 느낄 수 있었다. 공통점이라면 모두 사용법이 기재되어 있고, 귀여운 강아지 일러스트레이션과 재활용 표시가 인쇄되어 있다는 점, 더불어 어느 것이나 사용법에 따라 배변을 집을 때 그 온기와 질감이 손에 정확하게 전달된다는 점.

# 아카이브

바젤에서 방문한 포스터 컬렉션(Poster Collection)은 1896년 처음 문을 열었다. 초기에는 모든 포스터를 일일이 촬영한 후 슬라이드로 만들어 보관했다고 한다. 2009년부터는 대형 스캐너의 도움으로 모든 포스터를 스캔하여 보관하고 있는데, 그렇게 지금까지 컬렉션에 모인 포스터는 무려 6만 장이 넘는다. 포스터 컬렉션의 시작을 얘기하자면 1889년 열렸던 파리 만국박람회로 거슬러 올라간다. 당시 세계 최초로 포스터가 독립 예술로 선보이게 되었고 이 일을 계기로 포스터 컬렉션이 설립된다. 처음에는 프랑스 포스터 위주로 아카이빙을 시작했다. 하지만 제2차 세계대전 이후 옵셋 인쇄기가 발전되면서 무수한 포스터가 생산되자, 스위스 포스터만을 모으기 시작했다고 한다. 오늘날 포스터 대부분은 포스터 협회인 스위스 아펙에서 가져온다. 이외에도, 교환, 구매, 또는 디자이너에게 직접 의뢰를 하는 방법으로 포스터를 모은다. 포스터 컬렉션 기관은 바젤을 포함하여 제네바, 로잔, 취리히, 베른, 총 5개의 도시에 위치하며 일러스트레이션, 정치, 사회 이슈 등 장르를 구분하여 보관한다.

포스터 컬렉션의 정직원은 아카이빙을 담당하는 쿠르트 뷰믈리(Kurt Würmli)와 이 포스터들을 가지고 전시를 기획하는 큐레이터 알렉산드라 슈에슬러(Alexandra Schüssler), 둘 뿐이다. 그들은 학생과 협업하거나 외부 인턴의 도움을 받아 수만 장의 포스터를 관리하고 전시한다. 방문 당시 쿠바 포스터 전시가 열리고 있었다. 현재 그들의 가장 큰 관심사는 많은 사람이 더 쉽게 접근

가능한 데이터베이스를 만드는 것으로, 현재까지 2만 장의 포스터가 웹사이트에 공유되어 있다고 한다. 100년이 넘는 세월 동안 모인 이곳의 포스터는 스위스 디자인의 흐름을 한눈에 보여줄 뿐 아니라 타인의 작업 하나하나를 존중하는 그들의 자세가 담긴 탄탄한 유산이다.

포스터 컬렉션  www.sfgbasel.ch/leitbild

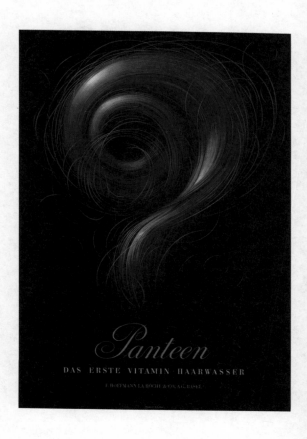

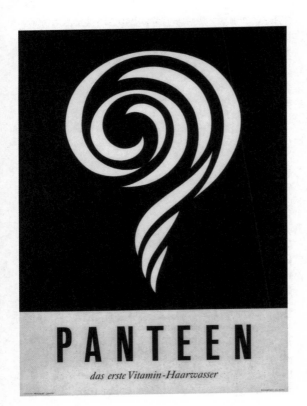

128

앞에 두 포스터는 포스터 컬렉션에서 본 샴푸 브랜드 '팬틴'의 광고로, 포스터 디자인으로 유명한 허버트 루핀(Herbert Leupin)[18]이 1945년과 1948년에 각각 디자인했다. 제2차 세계대전 중이던 1945년에 제작된 포스터는 상품 구매를 유도하기 위해 윤기 나는 머릿결을 환상적으로 표현하여 사람들을 현혹하는 이미지를 사용하고 있다. 그에 비해 불과 3년 후에 디자인한 포스터는 기하학적 형태와 산세리프체를 사용한 현대적인 스타일인데, 설명을 듣지 않았다면 같은 디자이너의 작업이라고 믿지 못할 정도다. 아마 팬틴이 설립된 것이 1945년이니 아직 브랜드 이미지가 확고하지 않은 시점에서 디자이너가 추상적인 이미지를 사용하기는 부담스러웠을 것이다. 그렇다면 역으로 불과 3년 만에 머릿결 형태만으로 사람들에게 메시지를 전달할 수 있을 만큼 팬틴의 입지가 탄탄해진 것으로 해석할 수도 있다. 실제로 1960년대가 되면 미국을 여행하는 유럽 여행객들에게 팔기 위해 미국 업체가 팬틴을 수입해갈 정도였다고 한다.

한편 이 두 포스터에서 제2차 세계대전 이후 치홀트가 일궈놓은 새로운 타이포그라피의 중심이 독일에서 스위스로 이동하는 움직임이 느껴지기도 한다. 실제로 팬틴을 설립한 제약회사 호프만 라 로슈는 스위스로 이주한 치홀트에게 홍보물 디자인을 의뢰한 곳이다.

라 로슈의 대주주이자 저명한 스위스 지휘자였던 파울 자허(Paul Sacher)는 치홀트가 훗날 스위스 시민권을 획득하는 데 도움을 주기도 했다.

# 치즈 가방

**Picked-up Bag**

바젤 어느 주택가 골목에 버려진 비교적 상태가 깨끗한
노란 가방을 주웠다. 몇 가지 디테일이 눈에 띈다. 손잡이의
재질이 마치 전봇대의 전선 같은 느낌이다. 손잡이와
가방은 아일릿으로 보이는 재료로 투박하게 연결되어
있다. 가방 바깥은 흰색의 얇은 고무 재질로 마감되어
있다. 마감에 신경을 쓴 것을 보니 꽤 튼튼한 가방이
틀림없다. 가방에는 약간의 디자인과 함께 뜻을 알 수 없는
글자가 쓰여 있다. 그 뜻이 궁금하여 동행한 아디나에게
물었다. 큼지막한 글씨로 쓰인 'ETLA(치즈 가게)'라는
문구 밑에는 'Queso(치즈), Quesillo(소금이 없는 연한
치즈), Crema(우유가 들어있는 크림), Mantequilla(잘게
썬 버터), Requesón(연한 치즈), Queso Panela y Queso
Botanero(치즈 부침)'라는 단어가 적혀 있었다. 뜻을 알고
난 후에야 젖소와 치즈 그림이 눈에 들어왔다. 얼마 지나지
않아 아끼는 재킷을 잃어버리기 전까지 횡재한 기분이었다.
세상에 공짜는 없는 법이다.

# 비트라 캠퍼스

무심코 차가운 건물 외곽 주위를 빙글빙글 돌다 예상치 못한 나뭇잎 자국이 눈에 밟힌다. 날카로운 시멘트 사이로 어떻게 이렇게 자그마한 나뭇잎이 자취를 남겼을까. 혹시나 해서 주변에 여기저기 떨어져 있는 체리 나뭇잎을 하나 집어 옆에 살짝 대어보니 크기가 꼭 고만한 게 같은 나뭇잎이 틀림없다. 이 건물이 지어지던 때에 오늘과 같이 활짝 피어 있었을 체리나무를 상상하며 비밀스런 유대감에 빠진다. 도심지에 웅장함을 뽐내며 '나를 봐주세요' 하고 말하는, 하늘을 찌를 듯한 어마어마한 크기의 빌딩에 익숙해진 내게 자연을 머금은 건물의 모습은 또 다른 감수성을 자극한다. 이렇게 비트라 캠퍼스[19]의 건축물들은 각기 다른 개성을 지니며 서로를 존중하고 있었다.

만약 이 건물의 이름을 내가 지었다면, '화석이 된 체리나무'라 불렀겠지만, 실제 이름은 회의당(Conference Pavillion)으로, 1993년 안도 타다오(Ando Tadao)[20]가 해외에서 처음으로 디자인한 건축물이다. 현재 비트라 직원들의 사무실과 회의 장소로 쓰이고 있다. 건물 입구까지는 혼자 걸으며 명상할 수 있도록 폭이 좁게 디자인된 길이 나 있다. 내부에 둥근 공간과 아치형 계단은 건물의 겉모습과 대조된다. 공간을 걷다 보면 숨은 그림을 찾듯 끊임없이 새로운 공간이 나온다. 막다른 공간에 옷장같이 생긴 문을 열면 화장실이 나오고, 또 새로운 통로를 따라 걷다 보면 예기치 않게 이전에 왔던 공간으로 되돌아오기도 한다. 이렇게 회의당 안은 많은 사람이 있더라도 쉽게 마주치지 않기 때문에 사적인 공간이라는

**133**

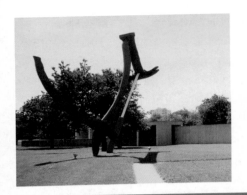

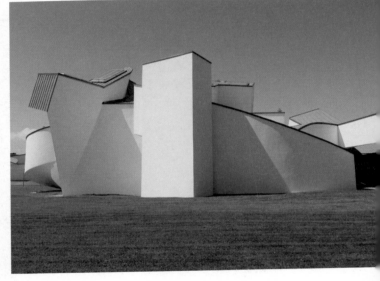

(위) 클래스 올덴버그와 코셰 반 브루겐, 「균형 잡힌 도구들」, 1984.
(아래) 프랭크 게리, 「비트라 디자인미술관」, 1989.

인상을 받는다. 그중에서도 가장 기억에 남는 장소는 막다른 공간 사이의 틈새였는데, 한 뼘 남짓 되는 이 틈새를 통해 갇힌 공간에 들어서더라도 그 너머 공간을 볼 수 있다. 그 밖에도 타다오 특유의 '자연과 연결된 공간'에 대한 시도가 인상 깊다. 실제로 많은 벌채가 이뤄졌던 비트라의 다른 건물과 달리 회의당을 지을 때는 단 3그루의 체리나무만이 베어졌다고 한다.

　　어울림을 강조한 타다오의 건물과 달리, 오히려 자연물의 배제를 강조한 건물도 있는데, 비트라를 대표하는 건물이기도 한 해체주의 건축가, 프랭크 게리(Frank Gehry)[21]의 비트라 디자인미술관(Vitra Design Museum)이 그중 하나다. 비트라 디자인미술관과 회의당 사이로는 클래스 올덴버그(Claes Oldenburg)[22]와 그의 아내 코셰 반 브루겐(Coosje van Bruggen)[23]이 비트라 창립자인 윌리 펠바움(Willi Fehlbaum)의 일흔 번째 생일을 기념하여 제작한「균형 잡힌 도구들(Balancing Tools)」조각상이 있다. 게리는 이 조각상에 큰 영감을 받아 비트라 디자인미술관을 설계했다고 한다. 이 이야기를 들으며 게리가 주장한 "건축은 본질적으로 입체적인 물체이기 때문에 조각이어야 한다"는 말이 떠올랐다. 아슬아슬하게 서로를 지탱하며 균형을 유지하는 조각상같이, 비트라 디자인미술관 또한 특성이 강한 요소들이 서로 조화를 이루며 하나의 건축물을 형성하고 있는 것, 또 이 구조들이 내부에 기능적으로 사용되고 있다는 점이 놀라웠다. 2층으로 이루어진 이 건물에서 대부분 주요 전시가

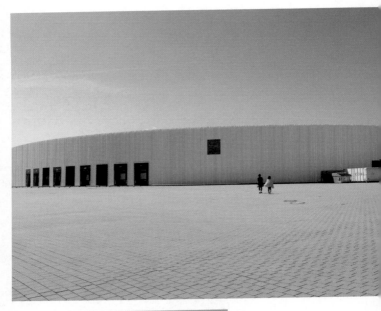

사나, 「팩토리 빌딩」, 2012.

이루어지는데, 방문 당시에는 루이스 칸(Louis Kahn)의 건축 모델과 기록들이 전시되고 있었다. 1층에 비해 2층은 조금 더 작은 규모로 이루어져 있으며, 바깥에서 볼 때 건물 옆으로 불룩 튀어나온 부분이 곧 나선형 계단 역할을 한다는 걸 알았다. 지붕에 있는 큰 유리창을 통해 2층엔 자연광이 더 많이 든다. 이 중심에 네모로 뚫린 공간을 마련해 위에서도 얼마든지 1층의 풍경을 감상할 수 있도록 신경 쓴 부분들 또한 흥미로웠다. 내부와 외부의 대조적인 모습에 있어서 타다오의 회의당 건물과 유사한 점을 지닌 반면, 사나(Sejima and Nishizawa and Associates, SANAA)에서 디자인한 건물은 외부와 내부의 조화가 도드라졌다.

사나는 일본 건축가 카즈요 세이지마(Kazuyo Sejima)와 류 니시지와(Ryue Nishizawa)가 공동 설립한 스튜디오이다. 그들이 디자인한 팩토리 빌딩(Factory Building)은 마치 하얀 커튼이 펄럭이는 듯 보였다. '공장' 하면 떠오르는 남성적이고 차가운 이미지와는 반대로, 이 건물은 비트라의 어떤 건물보다도 더욱 여성적이고 부드럽다. 팩토리 빌딩은 정원에 가까운 타원형으로 어느 각도에서 바라보나 같은 형태를 유지한다. 이는 주변에 사는 마을 사람들이 밖을 내다볼 때 건물에서 느끼는 답답함을 제거해 주기 위해서였다. 빌딩을 감싸고 있는 물결 모양의 자재는 흰색과 투명색의 플렉시글라스를 여러 장 반복해서 겹친 후 열을 가해 굴곡을 만들었다. 이 과정에서 시간이 많이 소요됐기 때문에 상대적으로 다른

헤르조그&드 뮤론, 「비트라하우스」, 2010.

건축물보다 오랜 시간에 걸쳐 지어졌다. 팩토리 빌딩은
거대한 물류 공장으로 제품의 종류와 보관 기관에 분류할
수 있도록 기능적으로 구분되어 있다. 이 건물이 지닌
곡선의 아름다움은 건물 밑에서 올려다볼 때 더욱 선명하게
부각된다. 이러한 곡선의 활용은 건물 내부에도 적극적으로
반영됐다. 때문에 건물 외부와 내부는 자연스럽게 이어진다.

두 시간 가량 캠퍼스를 거닌 뒤, 점심을 먹기 위해
비트라하우스(VitraHaus) 지상층으로 향했다. 야외
테라스에 앉아 점심을 먹으며 저만치 자그마한, 그러나
지금은 내게 더 익숙해진 건축물을 보았다. 비트라
캠퍼스는 스위스와 프랑스에 인접한 독일 남서쪽 끝에
있기 때문에 바젤에서 아침 버스를 타고 당일치기로
올 수 있다. 비트라하우스의 디자인 또한 이 점을 고려해
파사드를 이루는 세 개의 커다란 유리창이 각 나라를
정면으로 바라보도록 설계됐다. 비트라하우스라는 말
자체가 '유리집'을 뜻한다. 마침 주문한 음식이 나와
허겁지겁 밥을 먹는데 건너편 유리창 너머로 의자 컬렉션
전시가 보였다. 비트라하우스에 있는 다량의 의자 컬렉션은
1950년대 그들의 시작 지점이 가구였다는 것을 다시
한 번 상기시켜준다. 찰스와 레이 임즈(Charles & Ray
Eames)[24]는 이곳의 첫 디자이너였다. 때문에 비트라하우스
곳곳에 임즈 디자인의 존재가 크게 자리 잡고 있었다.
비트라하우스는 다른 건축물들이 들어서기 이전 가구
제작을 주로 했던 비트라 초년의 기억을 떠올리게 하여
'비트라의 메카'라고도 불린다. 현대 타이포그라피의 주요

상징인 '기능성'을 입체적인 모습으로 구현할 때, 가구와
건축물이 가지는 기능성이란 어떤 의미를 지닐까. 비트라를
떠나며 길가에 떨어진 체리 나뭇잎과 연분홍색 토끼풀을
주워 책갈피에 꽂았다.

# 축구 경기와 그래픽 디자인

스튜디오 방문과 그래픽 디자인에 관한 이야기로 지친
마지막 밤, 우리는 공식 일정의 끝을 축하하기 위해
지하철을 타고 크로이츠베르크로 향했다. 역 밖으로
나오는 순간, 빨간색과 노란색 티셔츠에 스카프를 맨
무리와 마주쳤다. 그들은 손을 위로 뻗은 채 고래고래
"BFC 디나모(BFC Dynamo)"를 외치며 거리를 종횡무진
움직이고 있었다. 거리에는 술 취한 사람들의 고함과
팬클럽 노랫소리가 가득했고 이를 진정시키고 역 입구로
사람들을 안내하려는 경찰관들이 눈에 띄었다.

   우리는 이 날의 추억을 남길 사진을 찍으러 간이
사진부스 찾아 중심 거리를 따라 걸어 내려갔다. 술에 취한
축구 팬들을 지나칠 때 일행이 걸음을 늦추는 걸 느낄
수 있었다. 그들은 서로에게 더 가까이 붙으며 팬 무리를
슬쩍슬쩍 쳐다보았다. 그들을 쫓는 경찰차가 우리 뒤를
재빠르게 지나간다. 열광적인 팬들이 길 위에서 벌이는
공격적인 표현들이 파티 배우미에게는 조금 충격적인
듯 보였다. 주변을 살피며 그들의 반응을 관찰하는 동안
이런저런 생각이 들었다. 나는 이 광경이 전형적인 독일인,
어쩌면 전형적인 유럽인을 보여준다 생각했다. 조금 더
정확히 말하면, 특정 상황에 처한 독일인들의 행동이었다.
이러한 독일인들의 행동을 통해 나의 고향인 바젤의
축구팀, 'FC 바젤(FC Basel)'의 팬들이 떠올랐다. 그들은
과격한 응원 방식으로 둘째가라면 서러운 무리다. 그들의

폭력적이고 광적인 행동은 규모가 작은 바젤에서 열린 그라스호퍼 클럽(CG)과의 경기, 혹은 FC 취리히와의 경기를 전쟁처럼 보이게 했다. 스위스 슈퍼 리그에서 우승을 차지하려는 바젤과 취리히 팬들의 심리는 서로를 경쟁자라 여기는 과거에서부터 거슬러온 듯하다.

그러나 축구로 인한 충돌만이 바젤과 취리히 사이에 형성된 갈등의 유일한 원인은 아니다. FC 바젤의 전성기이자 이탈리아의 울트라 팬 활동이 형성되기 시작하던 50년 전, 바젤과 취리히 사이에는 또 다른 싸움이 있었다. 이것은 길거리나 경기장에서 벌어지는 난폭한 시비가 아닌, 겉으로 드러나지 않는 잡지와 포스터를 이용한 선언적 전쟁이었다. 이것은 또한 돌과 화염병이 아닌 글꼴과 이미지, 공을 쟁취하려는 두 팀의 경쟁이 아닌 글꼴을 둘러싼 두 학교 간의 경쟁이었다. 스위스 타이포그래피 스타일의 정점을 보여줬던 1960년대, 바젤 디자인학교와 취리히 예술대학교에 있는 디자이너들은 모두 당시 디자인 기본 원칙에 대해 강한 믿음을 가지고 있었다. 하지만 두 글꼴, 헬베티카와 유니버스의 사용에 있어 둘의 의견은 분분했다. 유니버스는 1954년 프랑스에서 활동하던 젊은 스위스 디자이너 아드리안 프루티거(Adrian Frutiger)[25]가 디자인한 후, 1957년 드베르니 앤 페뇨(Deberny & Peignot)[26] 활자 주조소에서 처음 출시되었다. 프루티거는 취리히 예술대학교가 주최했던 공동 연구를 통해 그 시대의 또 다른 그래픽 디자인 선구자인 에밀 루더를 알고 있었다. 루더는

1942년부터 바젤 디자인학교에서 학생들을 가르쳤는데,
프루티거와 가깝게 교류하며 자신의 타이포그라피 실험에
유니버스 글꼴을 사용했다. 프루티거는 하나의 글꼴을
여러 가지로 확장하며 글꼴 가족의 개념을 만들어내는
혁신적인 업적을 남긴다. 헬베티카의 경우, 에두아르드
호프만(Edouard Hoffman)[27]과 막스 미딩거(Max
Miedinger)[28]가 1956년부터 1960년까지 5년에 걸쳐
디자인한 글꼴이다. 그들은 바젤 외곽 마을, 뮌헨슈타인에
위치한 하스 활자 주조소(Hass Type Foundry)[29]에 머물며
악치덴츠 그로테스크를 개선해 헬베티카로 발전시켰다.
글꼴을 두고 벌이는 두 논쟁은 1961년 슈템펠 사(D.
Stempel AG)에서 헬베티카를 출시하면서 시작된다. 바젤
디자인학교에서 유니버스를 옹호했던 사람들은 헬베티카가
"거칠고 진부하다"고 주장한 반면,* 취리히 예술대학교의
헬베티카 옹호자들은 이 글꼴이야말로 "유일한 모더니스트
글꼴"이라고 주장했다.**

　　이 논쟁은 하나의 역사를 이뤘다. 적어도 3년 전
취리히 예술대학교에서 '시각 소통' 수업을 듣기 전까지만
해도 나는 그렇게 믿었다. 이 견해는 이후 바뀌었지만,
그 이야기는 잠시 뒤로 미루자. 새 학교에서의 첫날
나는 새로 맺은 두 인연을 통해 그래픽 디자인에 대한
나의 견해를 구축해나갈 수 있었다. 하나의 인연은 내
선생님이었고, 다른 한 사람은 같은 반 친구였다. 후자의
경우 취리히에서 태어나고 자랐다. 그리고 취리히 사람들의

---

\*　　2012년 6월 6일에 있었던 요스트 호흘리 강연, '바우하우스, 취리히, 바젤, 그 외에 다른 것.'
\*\*　　필립 B. 맥스(Philip B. Meggs), 『그래픽 디자인의 역사(A History of Graphic Design)』
(뉴저지: 존 와일리 & 선스), 2012년, 376~385쪽.

대표적인 특성인 축구 클럽, 'GC'의 맹렬한 팬이었다.
바젤에서 왔다고 말하자 그는 도대체 내가 왜 취리히로,
그것도 기꺼운 마음으로 왔는지 잘 모르겠다는 눈치였다.
우리의 첫 만남, 그리고 그 후로 몇 번의 만남에서도
어색함이 흘렀다. 처음 이야기한 선생님은 스위스 국제
타이포그라피 양식의 기념비와도 같은 존재였고, 당시의
교육 방식을 그대로 고수하고 있었다. 첫 학기에 들은
그의 수업은 타이포그라피의 역사에 대한 강의와, 주어진
규칙이나 그리드에 맞춰 텍스트를 조판하는 활판인쇄
워크숍으로 이뤄져 있었다. 그의 엄격한 수업 방식이
때로는 부담스러웠지만, 습득하는 속도도 그만큼 빨랐기
때문에 많은 학생이 그를 "계속해서 무언가를 배울 수 있는
선생님"으로 높이 평가했다.

이곳에서 수업을 듣는 동안 취리히의 디자이너들, 또는
디자이너가 되고자 하는 학생들 모두 내가 바젤 출신이라는
사실을 받아들이기 어려운 듯 보였다. 이는 베를린에서
봤던 축구 팬들보다 훨씬 충격적인 일이었다. 이후 그래픽
디자인은 축구에 비해 훨씬 지적인 분야라는 — 시각언어를
사용하는 그래픽 디자이너들은 술 취한 패거리와 다르다는
— 마음속 깊이 간직했던 내 믿음이 흔들리기 시작했다.
3년이 지난 지금, 내 생각은 다소 순진했던 것 같다.
디자인 또한 축구 선수와 마찬가지로 마음을 다해 뛰는
경기와 같은 것이다. 아무리 오랜 시간 습득해온 방법이라
할지라도 결정적인 순간에는 본인의 직관 아래 모든 것을
내려놓을 수 있는 경기. 결국 디자인은 축구와 마찬가지로

대중을 위한 것이며, 여느 팀처럼 모든 학교가 팬은 물론 적수도 있다.

하지만 내가 여기서 진정으로 말하고 싶은 것은, 스위스에 있는 경기장은 언제나 여러 개의 구획으로 나뉘어 있다는 사실이다. 이 많은 구획 가운데 오직 일부 구역만이 부정적인 기삿거리를 제공하는 팬들이 예약한다. 그 외 다른 구역은 이들에 비해 훨씬 눈에 덜 띄는 팬들로 차 있다. FC 바젤이든 FC 취리히든 악명 높은 팬들은 극소수에 불과하며, 나머지 팬들은 각자 다른 방식으로 자신의 팀을 응원한다. 우리가 바젤 디자인학교를 방문했던 2013년 6월, 스위스 타이포그래퍼이자 그래픽 디자이너 요스트 호흘리는 강연을 통해 이와 유사한 현상을 이야기했다.

호흘리는 글꼴을 둘러싼 경쟁 관계가 절정에 이르렀던 1960년대를 차분히 설명했다. 그는 헬베티카와 유니버스는 모더니즘을 주장하는 경쟁의 도구로 쓰였으며, 루더, 호프만, 요제프 뮐러-브루크만(Josef Müller-Brockmann)[30], 리하르트 파울 로제(Richard Paul Lohse)[31]와 같이 유명한 디자이너들이 모두 이 일과 연관이 있다고 말했다. 동시에 그는 같은 시대를 살았던, 하지만 역사적 맥락에서 거의 언급된 적이 없는 두 명의 또 다른 디자이너를 언급했다. 피에르 거샷(Pierre Gauchat)과 테오 프레이(Theo Frey). 그들의 "작업은 훌륭했지만, 운이 없게도 특정한 원칙에 부합하지 않았다. 스위스 타이포그래피 양식으로 분류되지 않은 것이다." 기자들이 스위스 축구 팬들을 한데 뭉뚱그려 '난폭한 남자 축구 팬들'이라고 쉽게 표현하는

것처럼, '스위스 타이포그라피 양식'이라고 설명하기는
쉽다. 둘 다 고정관념 속에서 분류되는 것이다. 호흘리는
강연을 마치며 사회적 통념과 강한 주장이 우리의
판단력을 어떻게 바꾸는지 설명하며 칸트를 인용했다.
"아는 것을 두려워하지 말라(Sapere aude)." 그리고 그의
뒤편 슬라이드 화면엔 이렇게 적혀 있었다. "도그마를
내려놓아라!(Down with Dogma!)"

호흘리의 강연과 신실하고 바람직한 축구 팬 정신을
곱씹어보며 나는 지금까지 내가 부정적인 기사에만 주목한
게 아닐까 하는 회의감이 들었다. 이제 난폭한 축구 팬이나
애국주의에 목매는 디자이너와 마주친다면 조금은 다른
시각으로 그들을 대할 수 있을 것이다. 만약 내가 이념을
접고 나 자신의 판단과 신념에 확신한다면 '디자인은
이래야 한다'는 원칙을 넘어 더 큰 시선을 가진 디자이너를
볼 수 있는 눈을 가질 것이다. 그런 후에야 디자인이 무엇을
할 수 있고, 또 없는지 알 수 있을 것이다.

스위스 축구 경기장에 제약과 감시가 점차 강화되듯,
바젤과 취리히 이 두 도시가 가진 그래픽 디자인의 경쟁
구도는 오직 몇몇의 마음속에만 자리 잡혀 있다. 하지만
광신적 애국주의는 그래픽 디자인계에서 늘 경계해야 할
지점이다. 호흘리의 말처럼, 지역적 애국심보다 공동체를
생각하고 개인의 관점과 판단, 기술과 아름다움을 단순한
기능주의로 만드는 제도를 의심할 줄 알아야 하며,
1960년대의 통념에서 벗어나 열린 생각을 가져야 한다.
스위스 국제 양식 고유의 아름다움과 그 업적을 비난하는

것이 아니다. 다만 현재도 끊임없이 영향을 미치는 당시의 양식은 그 시대에 머물러야 한다고 믿는다. 오늘날 신선한 해결 방안을 제시하며 등장하는 창조적 디자인은 호홀리가 주장했던 통념으로부터의 해방과 다른 문화를 바라보는 통찰력에서 나온다. 어떤 문제에 있어 해결 방안은 여러 가지가 있을 수 있다. 각각의 방식은 개인이 선택한 맥락 속에서 모두 정답일 수 있다. 한 가지 글꼴을 써야 한다는 제약, 한 가지 도그마를 받아들이라는 요구는 편협할 수밖에 없다. 인쇄기가 발명된 지 오래됐지만 나는 여전히 탐험해야 할 그래픽 기법은 무한하다고, 시도해야 할 색과 형태의 조합은 무궁무진하다고 믿는다. 그중 일부는 우리 시대와 정신을 더 적합하게 표현할 것이다.

# 튀포트론

길이 238.7밀리, 너비 149.8밀리의 판형. 별다른 예외가 없는 한 44쪽 안에서 간결하게 끝나는 책. 가벼운 타이포그라피적 이슈에서부터 지역 문화와 기후를 세심하게 건드리는 지역성 이슈까지 아우르는 책. 스위스 북 디자이너이자 타이포그라퍼인 요스트 호홀리가 1호부터 17호까지 디자인하고, 그의 제자이자 그래픽 디자이너인 롤란트 슈티거가 26호부터 31호까지 디자인한 책. 얇고 가벼운 것이 이 책의 특징이다. 이것은 바로 '튀포트론(Typotron)시리즈'이다.

스위스 동부에 위치한 상갈렌. 이곳 토박이인 호홀리는 상갈렌을 기반으로 '스위스 타이포그라피'라는 하나의 타이포그라피적 정전으로부터 거리를 두는 또 다른 스위스 타이포그라피를 키워나간다. 하지만 타이포그라피는 쓰임새가 있어야 하는 법. 그 쓰임새가 가능하도록 만들어진 매체가 출판이었다.

1979년 호홀리는 상갈렌출판조합(Verlagsgemeinschaft St. Gallen, VGS)[32]이라는 출판사의 공동 설립자가 됨과 동시에 대표가 된다. 2004년도까지 이 출판사의 대표를 역임했던 호홀리는 출판에 대한 모든 전권을 가지면서 2011년도까지 이곳에서 나오는 책들을 기획하고 디자인했다. 그중 하나가 호홀리 북 디자인 세계의 상징이라 할 수 있는 튀포트론 책자 시리즈였다. 상갈렌 기반의 인쇄소 튀포트론에서 인쇄된 만큼 책자는 인쇄소의 이름을 달고 VGS에서 출간되었다. 모두 17권의 튀포트론 책자를 디자인하는 동안 호홀리는 디자인은 무엇보다 읽기가

(왼쪽 위) 요스트 호홀리, 튀포트론 7, 10, 14, 15호.
(왼쪽 아래) 롤란트 슈티거, 튀포트론 29, 30호.

편해야 한다는 자세를 견고하게 유지했다. 하지만 그
자세는 교조적이지 않았다. 그의 타이포그라피는 각 책의
내용에 어울리는 유연한 몸놀림을 보여줬다. 그 모습은
일면 텍스트에 순응적일 수 있으나, 활자의 제 기능을
다시금 상기시키듯 편한 독서를 제공하면서 차분한
격조를 품고 있었다. 2011년 여름, 그를 만나기 전 웹상의
이미지로서만 접했던 튀포트론 책자는 이미지로서도
충분히 매혹적이었다. 하지만 호홀리가 직접 선물해준
튀포트론 책자는, 진정한 의미의 북 디자인 평가가
무엇인지 알게해줬다. 그것은 독자의 손안에 들어갈 때
시작된다는 당연한 진리를 깨닫게 해준 경험이었다.

그로부터 2년 후, 파티 '길 위의 멋짓' 기행에서 만난
슈티거가 선물이라며 건넨 것은 또 다른 튀포트론 책자
2권이었다. 2년 사이 요스트 호홀리가 디자인한 알레그라
글꼴은 완성되어 이제는 튀포트론 책자에서 글꼴로서의
기능과 역할을 다하고 있었다. 선물 받은 튀포트론은
29호와 30호였다. 호홀리가 디자인한 튀포트론 책자들과
비교했을 때 판형은 그대로였으나 두께 변화가 조금 있었다.
그리고 무엇보다 디자이너가 바뀌어 있었다. 슈티거가 속해
있는 TGG 스튜디오가 디자인을 맡고 있던 것이다.

17호까지 튀포트론을 디자인했던 호홀리는 튀포트론
인쇄소와 갈등을 겪게 되면서, 새로운 인쇄소를 찾게
되었다. 새로운 인쇄소의 발견과 함께 VGS에서 튀포트론의
명을 이어나간 것이 '에디치온 오스트슈바이츠(Edition
Ostschweiz)' 책자 시리즈이다. 시리즈의 이름만 바뀌었을

뿐 주제와 소재, 그리고 책의 모양새는 튀포트론의
모습을 그대로 이어받은 또 하나의 튀포트론이었다.
호홀리가 튀포트론 인쇄소와의 갈등을 뒤로하고
에디치온 오스트슈바이츠에 집중할 때 롤란트 슈티거와
그의 스튜디오는 튀포트론 인쇄소의 제안을 받아들여
26호부터 튀포트론 책자를 디자인하게 되었다.
물론 이때의 튀포트론은 더 이상 VGS에서 출판되는 것이
아닌, 튀포트론 인쇄소가 발간하는 책자였다. 그리고
튀포트론 책자 시리즈는 31호를 마지막으로 나름 긴
항해를 끝냈다. 튀포트론의 본래 사장이었던 롤프 슈텔레가
튀포트론을 팔면서 튀포트론 책자는 현재가 아닌, 과거가
되어버렸다.

다행스러운 일은 VGS는 여전히 건재하다는 것이며,
그곳에서 출간되는 에디치온 오스트슈바이츠 시리즈는
호홀리의 손길을 거쳐 계속 만들어지고 있다는 사실이다.
튀포트론은 과거의 것이 되었지만, 그 아우라는 계속되고
있다. 에디치온 오스트슈바이츠를 새롭게 주목해야 할
이유이다.

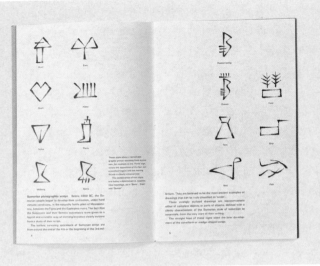

(위) 요스트 호흘리, 튀포트론 7호, 1989.
(아래) 요스트 호흘리, 튀포트론 10호, 1992.

**153**   (위) 요스트 호흘리, 튀포트론 14호, 1996.
(아래) 요스트 호흘리, 튀포트론 15호, 1997.

롤란트 슈티거, 튀포트론 29호, 2011.

# 맥주와 샐러드

바젤 디자인학교에서 1시간 남짓한 요스트 호홀리의
강연이 끝나고 우리는 마이클 레너 교수의 초대로 호홀리와
함께 대학 인근에 있는 레스토랑으로 향했다. 레스토랑에는
널찍한 뒷마당이 있었는데 날씨가 화창했던 탓에 이미
많은 사람들이 야외에 삼삼오오 무리 지어 식사를 하고
있었다. 우리는 마당 가운데 여러 테이블이 기다랗게
덧붙여진 곳으로 안내받았다. 갑자기 우르르 몰려든
우리에게 식당 안 손님들의 시선이 집중되는 건 당연했다.

　　레너 교수의 배려로 나는 호홀리 맞은편에 앉게
되었다. "이제 어디로 가나요?" 호홀리가 나에게 묻는다.
"오펜바흐에 있는 클링스포어 박물관으로 갈 거예요."
이 대답이 나오자마자 호홀리가 아쉬운 듯 얼굴을 찌푸리며
다시 묻는다. "구텐베르크 박물관[33]을 안 가고요?
그곳을 가야 해요. 정말 멋진 행사가 있는데." 뭐라고
변명하고 싶은 마음을 꾹 억누를 수밖에 없었다. 과욕은
금물이겠거니, 바젤에서 그다음 행선지로 독일 마인츠에
있는 구텐베르크 박물관으로 향할 것인가, 혹은 오펜바흐의
클링스포어 박물관으로 향할 것인가에 대해 이미 상당히
고민하고 조언을 구했던 터였다. 어떤 이는 클링스포어
박물관 경험이 좋았다며 그곳을 추천했고, 또 다른 이는
구텐베르크 박물관에서 보는 한글 관련 전시 또한 감회가
새로울 거라며 추천했다. 시간과 동선상 두 곳을 모두
들리는 것은 무리한 일정이라는 판단에 둘 중 하나를
선택할 수밖에 없는 상황이었다. 고민 끝에 내린 결론은
이러했다. 구텐베르크 박물관은 상대적으로 오펜바흐의

클링스포어 박물관에 비해 인지도도 높고 쉽게 갈 수 있을 뿐만 아니라 홀로 구경 갈 수 있는 곳인 반면, 클링스포어 박물관은 그곳 관장인 슈테판 솔텍의 안내 없이는 반쪽짜리 경험에 불과할 것이라는 판단이었다.

"너무 아쉽네요. 구텐베르크 박물관에서 멋진 전시와 강연이 있다는 소식은 들었어요." 난 그의 아쉬움에 어렵게 동조했다. 사실 아쉬움의 강도라면 호홀리보다는 내가 더 셌어야 했지만 말이다. 여행 중에 알게 되었지만, 구텐베르크 박물관에서는 「Call for Type, New Typefaces」라는 특별전이 진행되고 있었다. 새로운 생동감으로 로마자 글꼴 디자인에 수혈하고 있는 '젊은' 글꼴들을 소개하고 논하는 자리로서 호홀리는 이곳에 특별 강연자로 초청받은 상태였다. 페터 빌락(Peter Bil'ak), 라딤 페슈코(Radim Peško), 칼 나브로(Karl Nawrot), 헤라르트 웡어(Gerard Unger), 앙드레 볼딩거(André Baldinger) 등의 인사들이 참여하는 전시. 매력적인 전시인 건 분명했다. 하지만 이미 우리 앞을 기다리는 건 몇 달 전 약속해놓은 라이프치히와 베를린의 여러 디자이너였다. "아쉽게도 일정을 변경할 수가 없어요." 마음과는 다르게 애써 태연한 척 반응하고야 말았다.

나는 호홀리뿐 아니라 양옆의 사람들과도 대화를 이어나갔다. 그의 북 디자인에 관해 질문을 더 하고 싶었지만 자리를 너무 무겁게 만들고 싶지 않았다. 어느새 그는 먼저 일어날 시간이 되었다며 양해를 구한다. 그는 바로 전날 몇 주간의 프랑스 도보 여행을

마치고 스위스로 돌아왔던 참이다. 내가 그에게 바젤
디자인학교에서 강연이 가능하냐고 공손히 메일을 보냈을
때 그는 100퍼센트 장담할 수 없지만 가능한 한 성사될
수 있도록 하겠다는 답변을 보내왔다. 100퍼센트 장담할
수 없는 이유는 자신에게 갑자기 건강상의 돌발 상황이
일어날 수 있다는 점과 프랑스에서는 툭 하면 철도 파업이
일어나기 때문이란다. 하지만 그는 약속을 지켰고, 멋진
강연을 우리에게 선물했다. 아쉽게도 그의 영어 강연을
제대로 이해한 사람은 우리 일행 중 아무도 없었다는
게 탈이었지만 말이다. 영어에 능통한 아디나조차 그의
스위스식 영어 발음을 따라가기 벅찼다고 말했다. 그럼에도
불구하고 우리 일행 중 대다수는 그의 사인을 받아내고,
그와 기념사진 촬영을 하고, 심지어 그와 가까이서
식사를 같이할 수 있었다는 '언어와는 상관없는' 그 어떤
사실만으로도 기뻤다.

　　그가 일어났다. 마이클 레너가 뒤따라 나가며
배웅했지만, 그는 그마저도 필요 없다며 홀연히 자리를
떠났다. 나는 그가 떠난 자리를 찍었다. 맥주 한 병과 샐러드
한 그릇. 그게 전부였다.

　　"호훌리 선생님 너무 소박한 것 같아. 메뉴에서
성격이 드러나. 정말 쿨하지 않아? 나이에 비하면 말이야."
아디나가 인상 깊었던지 후에 그런 생각을 전해왔다. 나는
고개를 끄덕였다. 그리고 다음 날 그에게 감사의 메일을
보냈다. 그를 미처 배웅하지 못한 것이 마음에 걸렸다. 사실
그의 강연은 나의 바람으로 이뤄졌기 때문이다. 레너가

이를 긍정적으로 검토하고 파티 배우미들을 위한 호홀리 강연을 성사시킨 것이다. 메일을 보내며 나는 그의 80세 생일을 축하했다. 다음 날 그는 답변을 보내왔다.

> 가경 씨에게,
> 오전 내내 작업실에 있었어요. 이제야 당신의 메시지를 봤습니다. 정말 고마워요. 어제의 늦은 오후와 만남이 좋았고, 일찍 자리를 떠야 해서 아쉬웠습니다. 여러분들이 준 선물 정말 고맙고, 빨간 인주는 조만간 사도록 할게요. 우르술라와 나는 당신들이 준 가방이 유용할 뿐만 아니라 매우 시적이라고 생각합니다. 학생들에게 안부 전해주세요. 스위스에 다시 오세요. 여기 상갈렌에서 언제나 잘 수 있고, 먹고 마실 수 있을 테니까요.
>
> 요스트 호홀리

그날 그가 시킨 메뉴는 맥주 한 잔과 샐러드였다. 다음에도 건강한 모습으로 이 두 가지를 함께할 수 있기를 바랄 뿐이다.

루돌프 코흐의 빌헬름 클링스포어

오펜바흐

## 오펜바흐

코흐는 30세에 오펜바흐의 '클링스포어'
활자 주조소의 디자이너로 일하기 시작하여
이곳을 평생의 일터로 삼고 수많은 서체를
디자인했다. 그가 디자인한 서체의 반 이상은
독일의 글자인 블렉레터였다. 탁월한 손글씨의
감각으로 질서정연한 블렉레터 서체들을
만들어내면서도 시대적 흐름과 요구를 거스를
수 없어 산세리프 서체들로 외도를 했던
코흐의 작업 이력은 이 시기 독일의 글자 풍경을
잘 말해주는 듯하다.

— 김현미, 「페트 도이치 슈리프트(Fette Deutsche Schrift)」 중에서

# 클링스포어 박물관

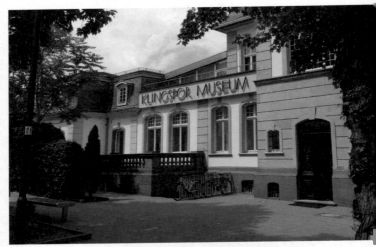

아침 일찍 일어나 바젤에서 프랑크푸르트로 이동, 도착하자마자 숙소에 짐을 내려놓고 기차를 타고 마인 강을 건너 오펜바흐에 도착했다. 시끌벅적한 프랑크푸르트에 비해 오펜바흐는 조용한 분위기의 작은 마을이었다. 이 도시에는 오펜바흐 조형대학(Hochschule für Gestaltung Offenbach)이 있는데, 이는 클링스포어 주조소 역사에 중요한 인물인 루돌프 코흐(Rudolf Koch)[34]가 교사로 재직했던 학교이기도 하다. 현재는 파티의 첫 세미나를 맡았던 사샤 로베(Sascha Lobe)와 스튜디오 호르트(Hort)의 아이케 쾨닉(Eike König)이 강의를 하는 학교로, 방과 후 클럽(After School Club)이 시행되는 곳이기도 하다.

클링스포어 박물관[35]에서는 블랙레터 워크숍이 예정되어 있었다. 로마자는 산세리프와 세리프체 정도로만 구분했던 나에게 블랙레터는 무척이나 새로운 영역으로 여겨져 워크숍이 기대되었다. 동시에 여행 첫날 일정이었던 취리히 활판인쇄 워크숍의 경험이 꽤 강도가 높았던 기억에 이 워크숍도 힘들 것이라는 생각을 하며 정신없이 목적지로 향했다. 역에서 내려 얼마 걷지 않아 우리는 카벨체로 'KLINGSPOR MUSEUM'이라고 쓰인 건물을 발견하고 안으로 들어섰다. 방문 당시 클링스포어 박물관이 60주년이 되는 해였고, 이를 기념하여 독일 디자이너 우베 뢰쉬(Uwe Loesch)가 소나타 글꼴로 작업한 홍보 플래카드가 건물 정면에 걸려 있었다. 박물관장인 스테판 솔텍(Stefan Soltek)은 우리를 반갑게 맞아 주었고, 1층에서 간단히

(왼쪽 아래) 소나타 글꼴이 적힌 엽서.

박물관의 역사와 취지에 대해 들을 수 있었다. 음표 모양의 소나타 글꼴에 대한 이야기로 박물관의 역사적 배경에 관한 설명이 시작되었다.

"이곳은 글꼴과 서적에 관한 박물관입니다. 1953년 설립되었죠. 올해가 박물관 설립 60주년이어서 여기 특별한 기념 홍보물이 붙었습니다. 1985년 만들어진 소나타 글꼴로 작업한 홍보물입니다. 독일 디자이너 우베 뢰쉬가 작업했어요. 오랜 기간 그는 우리 박물관을 위해 디자인 작업을 해왔습니다. 그는 올해 클링스포어 박물관 60주년 기념 취지에 따라 매우 밝고 유연한 이미지로 만들고 싶었다고 합니다. 그래서 이렇게 소나타 글꼴을 사용했어요. 소나타는 타자기에서 음악을 작곡할 수 있도록 만들어진 글꼴입니다. 자판 위에 심볼 혹은 음표로 만들어진 소나타 글꼴이 있었던 만큼, 이렇게 쓸 수가 있었던 거죠. 이게 바로 "60주년 클링스포어 박물관"을 소나타 글꼴로 썼을 때의 모습입니다."

솔텍 관장은 박물관의 역할과 기능에 대해 설명을 이어나갔다. 엄연히 하나의 박물관이자 글자와 책과 관련된 것들을 수집한다는 그곳은 아카이브로서의 기능도 해나가고 있었다. 하지만 그는 과거 시간의 무게에 압도당하는 아카이브와 박물관보다는 지금 현재의 시점에서 각색되고, 편집되는 유연한 아카이브와 열린 박물관을 지향하고 있었다.

"클링스포어 박물관은 그래픽 컬렉션과 같은 기능을 합니다. 컬렉션을 그저 보여주기만 하는 박물관으로서

기능하는 것이 아닙니다. 그래서 우리는 전시에서 컬렉션을 보여주지 않습니다. 책에는 어떤 성격이 있습니다. 우리는 타이포그라피나 캘리그라피와 같은 학술적인 것을 가르치는 그런 전통적인 기관으로서 남고 싶지 않습니다. 오히려 우리는 현대적인 방식으로 현재와 교류하고 싶습니다. 유동적인 인터넷 시대에 부응하는 것이죠. 바로 이런 점이 우리가 집중하는 것입니다. 우리 박물관 홈페이지에서 현대적인 미술가 및 우리의 컬렉션과 관련된 카탈로그와 출판물을 볼 수 있습니다. 다시 강조하지만 우리는 글꼴 및 서적 박물관입니다. 이를 강조하는 이유는 대부분의 박물관이 응용미술 혹은 소위 우리가 말하는 순수미술, 둘 중 한 영역에 속해 있기 때문이죠. 회화 혹은 조각 박물관에 가면 순수 예술가들을 다룹니다. 응용미술 박물관에 가면 공예품들을 만날 수 있고, 이건 예술가가 아닌, 디자이너 작업이죠. 물론 이는 유럽의 분류 방식입니다. 아시아에서는 어떤지 모르겠어요. 중국의 경우만 아는데, 이런 영역 구분이 흐릿하다고 들었습니다.

클링스포어 박물관은 이런 두 가지 서로 다른 기존의 박물관 성격을 조화롭게 만들어 나가고자 합니다. 우리는 응용미술 박물관이라는 측면에서 글꼴을 사는 인쇄소이기도 하지만, 예술가들의 캘리그라피와 그림들을 구매하는 곳이기도 하죠. 우리는 이런 점에서 유연하게 움직이고자 합니다."

설명을 듣고 난 뒤, 그의 안내에 따라 좁은 통로로 자리를 이동했다. 통로 뒤쪽으로 박물관 안에 있는 정원이

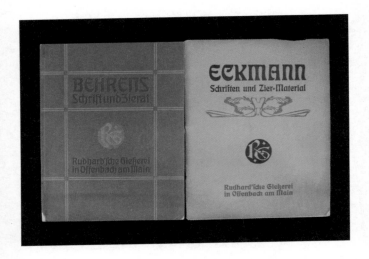

한눈에 들어왔다. 이후 이곳의 설립 배경에 대한 설명이
이어졌다. 1892년 칼 클링스포어(Carl Klingspor)는
그의 두 아들 빌헬름(Wilhelm Klingspor)과 칼(Karl
Klingspor)에게 물려줄 활자 주조소를 구입한다. 12년 후,
아버지의 바람대로 두 아들은 주조소를 인계받는다. 영업에
능통한 윌헬름과 예술철학에 관심이 많은 칼은 단순한 활자
주조소 이상의 공간을 꿈꾼다. 그들은 다양한 예술가와
디자이너를 초청하고, 글꼴 연구 및 실험을 할 기회와
공간을 제공한다. 이후 이곳에서 진행된 글꼴 작업은
로마자 글꼴 디자인의 역사적 변화를 보여주는 중요한

왼쪽부터 페터 베렌스와 오토 에크만이 제작한 책.

기반이 된다. 당시 주조소였던 그곳은 1953년이 되는 해, 지금의 클링스포어 박물관으로 재탄생한다.

우리는 통로를 지나 도서관 서재에 들어섰다. 가운데 커다란 흰색 테이블이 놓여 있었고, 우리는 그 테이블 주변으로 자리를 잡았다. 에크만부터 코흐 그리고 베렌스까지. 역사적인 인물들의 글꼴 견본집을 실제로 볼 수 있는 기회가 우리에게 주어진 것이다.

가장 먼저 솔텍 관장이 우리에게 소개한 인물은 오토 에크만(Otto Eckmann)[36]이었다. 활자 주조소 클링스포어에 가장 먼저 초청된 인물이었다. 그는 본래 가구나 공예 디자인을 주로 다뤘으나 클링스포어 형제의 초청으로 글자를 디자인했다. 자신의 이름을 딴 '에크만'은 클링스포어 주조소에서 만들어진 첫 번째 글꼴로, 1901년에 만들었다. 이 시기의 유럽 문화에서는 글자를 스케치할 때 펜을 사용했는데, '에크만'은 붓을 사용했다. 때문에 외형의 두께가 굵고, 자유로운 선에서 유동적인 리듬감이 느껴진다. 당시로서는 매우 보기 드문 경우라고 한다. 우리는 박물관에서 그가 디자인한 에크만 서체의 견본집을 볼 수 있었다. 우아한 아르누보 느낌의 로마자 글꼴 외에도 여러 장식적인 유닛들이 특징이다. 가구 제작자로서 그의 과거 이력을 보여주기라도 하듯 장식성이 강했다. 이 책의 마지막 장에는 흰 백조가 떨어뜨린 깃털을 까마귀들이 물어가는 그림이 있는데 이는 오늘날과 마찬가지로 화두가 되는 저작권 문제를 위트 있게 표현한 것이라 한다. 또한 글꼴에 다양한 색상이 입혀진 것도

화려한 아르누보 양식의 영향이라고 설명했다. 그리고
그가 두 번째로 소개한 인물이 페터 베렌스(Peter
Behrens)[37]였다. 에크만만큼 중요한 건축가이자 디자이너인
페터 베렌스.

"베렌스에 관해 이야기할 때 제가 중요하게 생각하는
것은, 그가 베를린에서 워크숍을 할 때 그의 학생들이
바로 발터 그로피우스(Walter Gropius)와 미스 반 데어
로에(Ludwig Mies van der Rohe)[38] 그리고 르 코르뷔제(Le
Corbuisier)였다는 것이죠. 엄청난 건축가들이 베렌스
워크숍을 함께했던 겁니다. 이건 바로 유럽 건축사에
중요한 힌트를 던져주죠. 그리고 이런 점이 글꼴 디자인의
전개 과정에서도 드러납니다. 그는 좋은 교육을 받은
자였고, 미술사 등 여러 분야에 관한 지식이 풍부했죠.
이건 그가 1902년에 그린 글꼴 스케치입니다. 20세기로
진입할 때, 글꼴이 어떻게 변화했는지 보여줍니다.
에크만의 글꼴과 베렌스의 글꼴은 1년이라는 시차를 두고
디자인됩니다. 그런데 변화가 보이죠. 에크만은 아르누보형
인간이었고, 베렌스도 그런 인물 유형입니다. 하지만 그는
더 추상적이고 기하학적인 방향으로 글꼴을 몰고 갑니다.
바로 그의 글꼴에서 그런 면모가 드러납니다. 베를린
의회에 가면 '독일 국민들에게(Dem Deutschen Volk)'라는
문장이 이 글꼴로 쓰인 걸 볼 수 있습니다. 그리고 여전히
텔레비전이나 일상에서 많이 볼 수 있어요."

솔텍 관장이 세 번째로 소개한 인물은 표현주의 시대의
전형이라 할 수 있는 루돌프 코흐였다. 그는 클링스포어

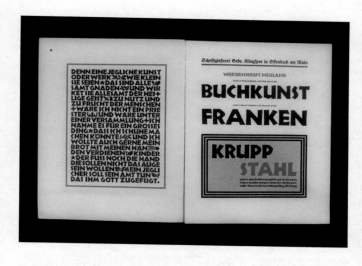

주조소에서 가장 중요한 인물로, 1906년에 클링스포어에
왔다. 에너지 넘치는 글쓰기와 레터링 등으로 보아 그는
아주 흥미로운 사람이었음이 틀림없다. 글꼴 만드는 교육을
잘 받았으며, 자신만의 방법으로 다양한 글꼴을 만들었다.
그는 자신이 디자인한 글자를 실제 활자로 만드는 과정에서
다른 사람의 도움 없이 스스로 금속을 깎아 제작했는데,
그렇게 만들어진 서체 중 하나가 노이란트다. 도장같이
글자를 파내는 방법 때문일까. 노이란트 글꼴에서는 나무를
조각한 듯한 직접적이고 역동적인 모습이 느껴진다. 코흐의
또 다른 글꼴에 대한 설명이 이어진다.

**186**

"반면 이걸 한번 보세요. '빌헬름 클링스포어체 (Wilhelm Klingspor Schrift)'입니다. 정말 멋진 고딕체이지요. 12~14세기 전형적인 글꼴이었던 텍스투라 고딕체의 한 유형을 볼 수 있습니다. 그는 과거의 이러한 글자를 20세기 초의 시각에서 재해석해 냈습니다. 이것은 고딕체의 또 다른 유형인 프락투어와는 다릅니다. 프락투어는 고딕 시기 이후에 나온 글꼴입니다. 다시 말해, 텍스투라 이후에 만들어진 글꼴이죠. 자, 이건 코흐가 디자인한 또 다른 글꼴인 카벨입니다. 이 글자는 앞서 말한 빌헬름 클링스포어체와 같은 시기에 만들어졌습니다. 그런데도 훨씬 더 현대적입니다. 바우하우스 정신에 보다 가깝다고 볼 수 있죠. 추상적인 형태로 나아갔습니다. 사실 독일에서는 두 가지 갈래의 글꼴 전개 과정이 있었습니다. 1930년대까지 지속된 표현주의적 시기가 있었고, 그와 반대로 1915년도에 시작된 바우하우스 중심의 흐름이 있었죠. 전자의 경우 1905년에 에른스트 루드비히 키르히너(Ernst Ludwig Kirchner)[39]와 함께 시작되었습니다. 이러한 독일 표현주의와 바우하우스의 흐름은 서로 대조되는 양식이자 흐름입니다. 흥미로운 건 코흐는 글꼴 디자인에 있어 이 두 가지 유형의 흐름을 모두 섭렵할 줄 알았다는 겁니다. 이로 인해 클링스포어는 다양한 글꼴들을 성공적으로 생산해낼 수 있었습니다. 정말 재능이 출중했던 사람이죠."

이후 그는 코흐가 손으로 만든 책들을 보여줬다. 탁월한 손재주가 즉물적으로 느껴지는 필사본들이었다.

SCHUBERT FEIER + DEUTSCHE MESSE + H-MOLL SYMPHONIE

루돌프 코흐, 노이란트 글꼴, 1923.

Die glückliche Geburt
eines gesunden Knaben zeigen wir hierdurch
allen Freunden in großer Freude an

AMORBACH IM ODENWALD, AM 29. NOVEMBER MCMXXVI

Werner Friedland und Frau Maria
geb. Rudolf

# NEUE ÖSTRICHER WINZERSTUBEN

Postscheckkonto Köln a. Rh. Nr. 267
Fernsprech-Anschluss: Ortsamt Nr. 235

Niederlage der besten Naturweine
aus dem Rheingau und dem Moselgebiet

VEREIN FÜR KUNSTPFLEGE
OFFENBACH
A·M

**189**　(위) 루돌프 코흐, 빌헬름 클링스포어체, 1926.
　　　(아래) 루돌프 코흐, 카벨 글꼴, 1927.

화려한 색채들과 장식문양들. 100여 년 전의 필사본이라고 하기에 보존 상태가 너무 훌륭했다. 시각적으로 자극적인 책들이 펼쳐지자 여기저기서 다양한 질문들이 제기되었고, 그에 대해 솔텍 관장은 전문가적 식견으로 친절하게 답해주었다. 코흐의 필사본들을 실견하는 것도 감탄스러웠지만 솔텍 관장의 막힘없이 흘러나오는 관련 지식의 풍부함은 또 하나의 감동이기도 했다. 그리고 코흐의 삶에 대한 아디나의 질문이 이어지면서 클링스포어 박물관 내 도서관에서의 견학도 어느새 끝나가고 있었다.

"코흐는 학교를 중간에 그만둡니다. 대신 드로잉을 배울 수 있는 하누어 드로잉아카데미(Hanuer Zeichenakademie)에 가죠. 사실 그는 화가가 되고 싶었지만, 그 꿈은 이뤄지지 않았어요. 그 대안으로 찾은 것이 활자였습니다. 오펜바흐 클링스포어 주조소에 오게 된 배경이죠. 그리고 1934년 세상을 뜰 때까지 사실상 이곳 주조소의 우두머리였습니다. 많은 사람들이 그가 나치에 가담했다고 믿었지만 그건 사실이 아닙니다. 그는 독실한 기독교 신자였고 지그프리드 기디온(Siegfried Giedion)과 절친한 사이였는데, 이러한 사실들 때문에 그는 나치와의 관계를 의심 받았습니다."

이후 솔텍 관장은 조심히 봐달라는 말과 함께 가져온 모든 책을 펼쳐놓았다. 한동안 정신없이 책을 돌려가며 셔터를 눌렀다. 로빈 킨로스(Robin Kinross)가 『현대 타이포그래피』에서 "20세기 초 30년간 전통주의 타이포그래피 발전 과정에서, 독일 활자체 디자이너는

두 형식을 오가곤 했다. 그러나 양쪽을 다루는 솜씨는 고르지 않았다"라고 썼듯이, 20세기 초반 수십 년간은 새로움에 대한 갈망의 심지는 존재했을지언정 그에 불을 댕기는 시대의 확신은 나약했다. 코흐의 글꼴 디자인에서 가장 매력적이자 흥미로웠던 지점은 1930년대임에도 불구하고 그가 여전히 블랙레터를 재해석하는 작업을 진행해나가고 있었다는 사실이다. 중세로 거슬러 올라가는 오랜 역사를 가진 블랙레터는 독일적 전통 및 독일 국가의 정체성을 대변하는 글꼴이었으며, 코흐는 이러한 정신을 이어나가고자 과거의 블랙레터에 기초한 새 시대의 블랙레터를 디자인했다. 가령, 노이 프락투어 같은 글꼴이 여기에 속한다. 같은 시기 발터 티만(Walter Tiemann)[40]을 사사했던 얀 치홀트가 1924년 바이마르의 바우하우스 전시를 보고 타이포그라피적 '변절'을 시도한 반면, 코흐는 독일 캘리그라피와 더불어 블랙레터의 전통을 고수해나갔다. 혹자는 바로 코흐 덕분에 블랙레터의 역사가 더 연장될 수 있었다고 평하지만, 한편에서 이는 히틀러가 세운 제3제국의 상징으로 전락하는 비운을 맞보기도 한다. 물론 글꼴 디자이너 댄 레이놀즈(Dan Reynolds)는 이렇게 썼다. "루돌프 코흐는 1934년도에 세상을 떴다. 이건 그에겐 행운이었다. 그의 제자 대다수는 나치즘을 열렬히 수용했으며 이들의 캘리그라피 기술은 나치 정권에 힘을 보탰다." 솔텍의 설명은 글꼴과 이데올로기 혹은 글자와 시대정신의 역학 관계를 다시금 확인시켜주는 멋진 텍스트였다.

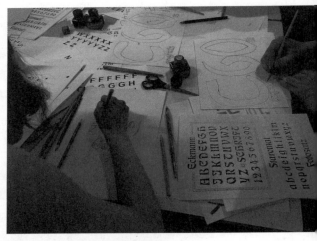

클링스포어에 대한 역사와 방대한 자료를 살펴본 우리는 워크숍을 진행하기 위해 전시장 한쪽으로 자리를 이동했다. 여행 오기 전, 클링스포어 박물관에서 진행할 워크숍에 대해 의논하기 위해 솔텍 관장과 몇 번의 메일을 주고받은 터였다. 그가 처음에 제안한 프로그램은 '아티스틱 라이팅'. 나는 구체적으로 어떤 내용인지 몰라 그에게 다시 물었다. 무엇을 의미하냐고. 그의 답변은 이러했다. "액티브 라이팅은 블랙레터를 따라하거나 만드는 작업을 의미합니다. 블랙레터는 유럽 활자 역사에서 핵심적인 주제입니다." 대략 감이 왔다. 그런데 액티브 라이팅이라니? 갑자기 아티스틱 라이팅(artistic writing)에서 왜 액티브 라이팅(active writing)이 나오는 거지? 그러나 우리가 진행할 그 프로그램이 아티스틱이든, 액티브든 중요한 건 블랙레터로 뭔가를 작업해볼 수 있다는 것이었다. 질문은 뒤로 한 채 일단 가서 현장을 확인하면 될 일이었다. 그리고 드디어 그 의문점을 풀 수 있는 시간이 왔다.

솔텍이 안내한 곳에는 여러 책상이 모여 있다. 책상 위엔 에크만 등이 디자인한 글꼴 견본이 여러 장 찍힌 복사물이 있다. 도장도 있고, 인주도 있다. 미술관 내 초등학생들을 위한 워크숍 책상과 흡사한 풍경이었다. "자, 이제 여러분은 우리 박물관의 60주년을 기념하는 메시지를 하나씩 쓰면 돼요. 여기 있는 글꼴들을 활용하면 됩니다. 여러분들이 이곳에 각자 작업한 메시지를 놓고 가면 60주년 기념행사 때 붙여놓을 거예요." 당황한 내가

물었다. "저기…… 블랙레터 워크숍이 아니었던가요?"
그가 답한다. "아, 여기 제가 갖고 온 출력물에 다양한
블랙레터 글꼴들이 있어요. 이걸 활용하면 됩니다." 말문이
막혔다. 물론 그곳에 가기 바로 며칠 전 확인 차 그와 메일을
주고받았다. 그 메일에 솔텍 관장은 클링스포어 박물관이
60주년을 맞으니 우리가 축하 메시지를 하나씩 써주면
좋겠다고 했었다. 난 워크숍과 상관없는 일로 보고 우리가
베풀 수 있는 작은 호의라고 생각했다.

　　그는 다른 볼 일이 있다며 먼저 그곳을 떠나야 한다고
말했다. 우리는 미리 준비한 파티 선물 가방과 도장을
그에게 건넸다. 그의 가장 밝은 미소를 보는 순간이었다.
그는 우리에게 받은 선물을 자신의 가방안에 가지런히
정리해서 집어넣은 뒤, 한쪽 어깨에 가방을 두른 채 손을
흔들며 그곳을 떠났다. 우리는 박물관의 또 다른 지킴이
한 분과 함께 그곳에 남겨졌다. 당혹스러움 속에 모두
웃으며 책상 위에 있는 사물들을 하나둘씩 만져보기
시작했다. 도장을 찍고, 그림을 그리고 글자를 썼다.
대부분은 블랙레터와는 상관없는 각자의 작업을 진행했다.
블랙레터에 대한 기대와 바람이 가시지 않았던지 난 결국엔
블랙레터 양식의 한글을 도안하고야 말았다. 일찍이 끝내고
주변을 둘러보고 사진을 찍었다. 여전히 찍고, 그리고, 쓰는
일행이 눈에 들어왔다. 모두 열심이었다.

　　결국 솔텍 관장이 떠난 그곳에서 나의 오랜 질문이었던
'아티스틱'과 '액티브'의 차이는 알아내지 못했다. 설사
그 용어가 실수로 인한 오타였다고 하더라도, 아쉬움은

남는다. '아티스틱(전통주의적)' 혹은 '액티브(현대적)'한
라이팅인가에 따라 블랙레터에 대한 해석은 꽤 흥미롭게
전개되었을 거란 막연한 생각 때문이다.

196

197

얀 치홀트의 스케치 작업 중 일부

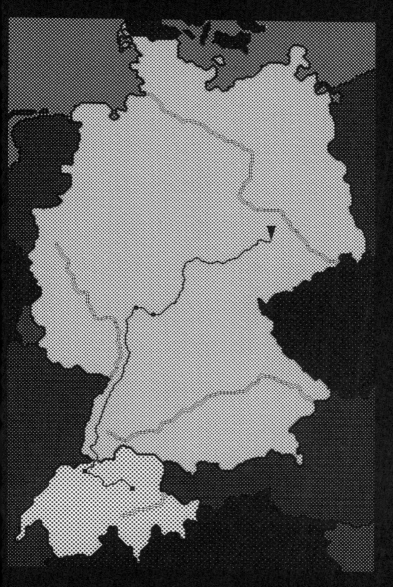

라이프치히

## 라이프치히

그래, 맞아! 라이프치히, 난 네가 자랑스럽다!
넌 작은 파리, 인생의 학교로다.

— 괴테, 『파우스트』 중에서

# 오페라

1845년 엥겔스의 『영국 노동자 계급의 상태(Die Lage der arbeitenden Klasse in England)』 초판본이 출판된 곳. 400개 이상의 출판사 및 인쇄소가 번성했고 바흐가 살았던 곳. 괴테가 대학을 다니고 『파우스트』의 배경이 된 레스토랑 아우어바흐 켈러(Auerbachs Keller)가 있는 곳. 모두 라이프치히를 수식하는 말들이다.

유서 깊은 책과 인쇄의 도시일 뿐만 아니라 음악의 도시인 이곳에서 저명한 라이프치히 게반트하우스(Gewandhaus Leipzig)에서의 오페라 공연 한 편은 모두에게 색다른 경험이 될 거라 자부했다. 이곳의 꽃은 무엇보다 게반트하우스 관현악단. 1781년 준공된 게반트하우스에서 창단된 관현악단으로 250년에 이르는 긴 역사와 이곳에서 활동했던 세계적인 카펠마이스터(음악감독)들로 명성이 높다. 이러한 역사도 역사지만 사실 타이포그라피를 중심으로 빽빽하게 짜인 일정에서 우리에게 필요했던 것은 시각이 아닌, 청각의 자극이기도 했다. 눈을 쉬게 하고 귀를 열게 하는 시각의 휴식. 물론 일행 대부분은 외국어 때문에 귀를 혹사당했을 것이다. 하지만 그 사실이야말로 우리에게 보편적 언어로서의 음악이 더 절실했던 이유이기도 했다.

여행에 오르기 전 우리는 바우하우스 재단에서 활동 중인 연구자 겸 작가 토어스텐 블루메(Torsten Blume)[41]의 안내로 도착 당일 챔버 공연과 오페라 공연 중 하나를 선택할 수 있었고, 궁극엔 여행 참가자 11명 중 3명만 참여한, 형식적으로는 민주적인 방식인 투표 절차를 거쳐

베르디의 오페라 「나부코(Nabucco)」를 보기로 했다.
블루메에게 그 사실을 전달하자 그는 우리를 위해 예매까지
해주기로 약속했다. 블루메의 예상치 못한 배려와 친절함에
그저 놀랍고 감사할 따름이었다.

대부분이 머리를 90도 혹은 45도 각도로 숙이고
대화 대신 수면의 시간을 보냈던 프랑크푸르트부터
라이프치히까지의 기차 여정. 4시간에 걸친 기차 여행 후
드디어 라이프치히 역에 도착한 우리는 라이프치히 숙소에
들러 옷을 갈아입었다. 알렉스는 그중 가장 돋보이는
모습으로 변신했다. 늘씬한 다리가 훤하게 드러나는 짧은
원피스를 꺼내 입은 것이다. 그가 들뜬 마음으로 준비한
드레스 코드만큼 저녁 여섯 시로 예정된 게반트하우스의
베르디 오페라 「나부코」는 멋진 시간이 될 거라 믿어
의심치 않았다.

드디어 약속 장소인 게반트하우스에 도착한 우리는
블루메를 기다렸다. 멀리서 그가 허겁지겁 달려온다.
반가운 마음에 난 그와 비주를 하며 인사했다. 그런 그가
갑자기 미안한 표정을 지으며 말했다. "정말 미안해요.
예매 시스템이 작동을 안 해서 오페라 공연 예매를 하지
못했어요. 게다가 며칠 전 출장을 다녀오면서 예매할
시간이 더더욱 없었어요."

이런 난감함에 대해선 어떻게 대처하지? 난 물론
괜찮다며 웃음 짓는다. 나야 그렇다 치고 한껏 차려입은
알렉스가 마음에 걸렸다. 그를 힐끔 쳐다본다. 블루메가
말을 잇는다. "오페라 공연 대신에 베토벤-모차르트 챔버

공연이 있는데 그걸 보면 어떨까요? 그건 지금 표를 사도 될 것 같아요." "고생 많으셨어요, 블루메. 우리가 무리한 부탁을 했던 것 같아요." 그리고 그는 말을 잇는다. "저녁을 같이하려고 했는데 일이 있어서 먼저 가봐야 할 것 같아요. 미안해요. 대신 내일 긴 일정이 기다리고 있으니까 오전 9시에 라이프치히 역에서 만나요." 원래 계획은 라이프치히 서적예술대학에 다니는 몇몇 현지 학생들과 공연을 보고 저녁을 함께하는 것이었다. 하지만 그 계획 또한 무산되어버렸다. 친절한 블루메를 탓할 순 없었다. 우리는 이미 여행 전 그의 정보에 크게 의지했고, 라이프치히와 데사우 그리고 베를린에서의 일정은 모두 그의 기획으로 마련되었다고 해도 과언이 아니었다.

갑자기 주어진 자유 시간. 블루메가 떠난 후 우리는 짧게 회의한다. 그리고 여기까지 왔으니 챔버 공연이라도 보고 가자고 했다. 일행은 공연장으로 들어갔다. 그리고 한 시간 후 우리는 다시 공연장 입구에 서 있었다. 챔버 공연을 감상하기에 모두의 상태가 별로 좋지 않았다. 차라리 걷고 먹고 마시는 것이 체력에 도움이 될 상황. 입구를 나선 몇몇 일행은 마치 기다렸다는 듯이 게반트하우스 앞에 설치된 회전차로 달려갔다. 어느새 회전차의 동그란 '찻잔' 안에 움푹 들어간 알렉스. 베르디의 「나부코」는 아니었지만, 장식적인 회전차 나들이에 그럴싸하게 어울리는 흰색 원피스였다.

# 토어스텐 블루메

라이프치히에서 그를 처음 보았을 때 큰 키에 약간은 굽은 어깨, 그리고 무언가 골똘히 생각할 때 턱수염을 만지며 한곳에 시선을 고정하는 습관이 인상적이었다. 대화할 때 그는 파란 두 눈으로 상대의 눈을 똑바로 응시하며 이야기했다. 그는 대화를 하는 도중 진지하고 근엄한 표정을 짓다가도 웃을 때는 갑자기 함박웃음을 지어서 그를 보다 잘 알기 전까지 몇 차례 당황했던 기억이 떠오른다.

식사를 하면서, 차를 마시면서 그와 나눴던 대화는 평소 어두운 옷을 입고 표정이 별로 없었던 첫인상과는 다르게 다채롭고 흥미로웠다.

# 얀 치홀트 아카이브

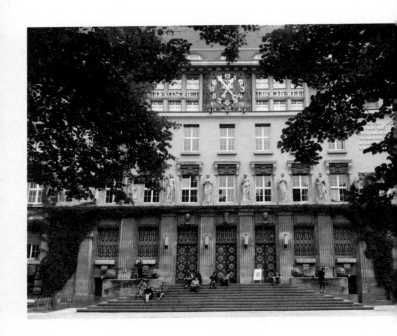

복잡하고 정신없는 모습이 마치 서울을 연상시켰던 프랑크푸르트와 달리 라이프치히는 유서 깊은 유럽의 분위기를 간직한 곳이었다. 그중에서도 라이프치히 독일국립도서관[42]은 지어진 지 100년이 넘는 시간만큼이나 웅장한 기운을 품고 있었다. 건물 외관을 장식하는 조각상과 계단에서부터 오랜 시간이 느껴졌다. 무엇보다도 오래된 건물과 나란히 이어져 증축된 건물 사이에서 느껴지는 이질감은 과거로부터 현재로 이어지는 시간의 틈을 목격하는 기분이었다. 오페라를 감상하려던 계획이 실패로 돌아간 다음날 아침, 우리는 토어스텐 블루메와 만나 이곳, 라이프치히 독일국립도서관을 찾았다. 여기에 보관되어 있는 얀 치홀트[43]의 유산을 직접 보기 위해서였다. 이는 다음날 데사우 바우하우스에서 블루메가 진행하는 플레이 바우하우스 워크숍의 첫 단계이기도 했다. 얀 치홀트. 타이포그래피를 공부한 사람이라면 한 번쯤 들어봤을 이름이지만, 그의 유산이 바우하우스에서 진행하는 워크숍과 어떤 관계가 있을까? 블루메에게 물어봤지만 그는 가보면 알 거라고만 했다.

계단을 올라 도서관 입구에 들어서자 천장이 높고 넓은 공간이 나왔다. 왼쪽으로 길게 난 복도를 지나 복도 끝에 있는 문을 열고 방으로 들어가자 낡고 오래된 책에서 나는 냄새를 맡을 수 있었다. 공간을 살펴볼 수 있는 시간도 잠시, 환한 미소로 우리를 맞는 사서 분과 인사를 나눴다. 이분의 이름은 가브리엘레 네취(Gabriele Netsch)[44], 얀 치홀트의 유산물을 소개하고 관리하는 일을 한다. 우리가 긴 테이블

(왼쪽) 라이프치히 독일국립도서관.

(위) 가브리엘레 네취.
(아래) 2012년에 증축된 신관과 1912년에 지어진 독일국립도서관의 본관.

양옆으로 자리를 잡자 그는 테이블 중앙에 서서 등을 곧게
세운 자세로 설명을 시작했다.

"환영합니다, 여러분. 라이프치히 독일국립도서관
(Deutsche Nationalbibliothek)은 1912년에 지어졌습니다.
이후 1913년부터 독일어로 된 모든 출판물들을 모으고
있죠. 여기서 독일어란 독일과 오스트리아, 스위스에서
쓰이는 독일어를 포함합니다. 또한 독일어의 번역물도
수집합니다. 예를 들어 전 세계 언어로 번역된 괴테 문학
또한 우리의 수집 대상입니다. 이곳은 제한된 도서관입니다.
누구나 원하면 이곳에 와서 열람할 수 있지만, 대출은
허용하지 않아요. 그래서 이런 열람실을 두고 있습니다.
오전 9시부터 오후 10시까지 자유롭게 이용할 수 있어요.
홈페이지에서도 자료들을 열람할 수 있습니다. 가입 절차는
그리 까다롭지 않아요.

현재 독일은 법으로 지정한 2개의 국립도서관을
보유하고 있습니다. 제2차 세계대전 때 독일이 동서로
나뉘는 바람에 1947년 서독이 프랑크푸르트에 또 하나를
세운 것이지요. 설립 목적은 같아요. 독일에 관련된
모든 문헌을 모으는 것이죠. 이후 오랜 세월 동안 각각
독립적으로 운영되었지만 구축된 자료들은 흡사했습니다.
1970년에는 '독일도서관(Deutsche Bibliothek)'이라는
이름으로 통합되었죠. 현재의 '독일국립도서관'이라는
명칭은 2006년 6월, 라이프치히와 프랑크푸르트 이렇게
두 곳에 주어졌습니다. 이 과정에서 '독일국립도서관법'도
발효되었죠.

라이프치히 도서관은 현재 약 1,400만 권의 도서를 보유하고 있습니다. 여러분이 계신 이곳이 본관인데, 보관할 공간이 부족해서 1980년대 초반 탑 모양의 건물을 추가로 지었어요. 들어오면서 보셨는지 모르겠네요. 그 건물 역시 30년 정도가 지나자 책으로 가득 찼습니다. 그래서 지난해에 도서관 건물을 확장했죠. 하지만 또다시 새로운 책으로 가득 차게 될 거예요. 마찬가지로 새로운 건물이 필요하겠죠. 이곳은 매년 20만 권 이상의 새로운 책이 들어온답니다.

독일국립도서관 안에는 독일 서적 및 글자 박물관(Deutsches Buch- und Schriftmuseum)[45]이 있습니다. 사실 이 도서관보다 오랜 역사를 가지고 있죠. 라이프치히는 오래전부터 독일뿐 아니라 유럽을 대표하는 책의 도시였습니다. 많은 출판사와 인쇄소, 활자 주조소 등이 있었죠. 이 박물관은 책과 관련된 모든 것들, 예를 들어 인쇄기부터 활자나 글꼴, 포스터, 저자와 출판사, 그리고 그들의 편지 등을 한곳에 모아둘 수 있는 곳을 만들자는 생각에서 시작되었습니다. 애석하게도 원래 박물관은 제2차 세계대전 당시 파괴되었지만, 소장품들은 수습할 수 있었어요. 이후에 이곳에 임시로 보관되었다가 도서관의 한 부분으로서 박물관의 모습을 되찾았습니다.

우리는 특히 책의 디자인을 위한 패턴과 장식에 관한 책을 모으는 데 많은 노력을 기울였습니다. '예술적 인쇄(Künstlerische Drucke)'[46]라는 컬렉션이 있어요. 이 컬렉션은 본래 도서관의 수집 대상이었기 때문에

박물관이 아닌 도서관에서 열람할 수 있었지만 이후 박물관이 복원되면서 그곳으로 이전했습니다. 우리는 북 디자이너와 그래픽 디자이너, 타이포그라퍼가 이곳에서 많은 것을 얻어갈 수 있기를 바랍니다. 그러자면 박물관에 가능한 한 많은 자료가 있어야겠지요. 그래서 수많은 디자이너, 타이포그라퍼의 작품들을 다양하게 보유하고 있습니다. 얀 치홀트 유산도 그중 하나입니다."

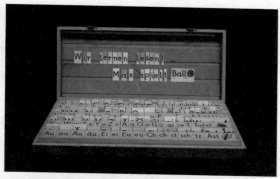

**독일 서적 및 글자 박물관 소장 자료**

네취의 설명이 끝난 후 본래 목적인 '얀 치홀트
유산물'을 감상할 수 있는 기회가 우리에게 주어졌다.
하나의 공간을 차지하고 있을 것이라는 예상과 달리, 여러
종이 상자들이 서재 한 곳에 쌓여 있었다. 네취가 우리를
위해 신중하게 뽑아서 준비해놓은 치홀트의 습작들과
작품들이 분류된 상자들이었다. 얀 치홀트의 작업을 보기에
앞서 우리는 블루메로부터 하나의 미션을 받았다. 치홀트의
작품을 보면서 관심이 가는 작업이나 기억에 남는 인상을
단어 혹은 그림으로 표현해야 했다. 이 상자를 열어보는
것은 곧 '플레이 바우하우스' 워크숍의 시작이기도 했다.
그런 다음 블루메의 설명이 이어졌다.

"얀 치홀트의 유산을 보기에 앞서 간단히 우리가
진행하게 될 워크숍에 대해 설명하겠습니다. 얀 치홀트는
바우하우스와 친밀하게 교류했던, 바우하우스에서 커다란
영향을 받은 사람 중 한 명입니다. 1923년 바이마르
바우하우스에서 열렸던 전시는 얀 치홀트의 작품
세계에 커다란 영향을 미쳤죠. 그리고 그는 라이프치히
서적예술대학에서 공부한 학생이기도 했습니다. 발터
티만의 제자였죠. 치홀트에 대한 설명은 차차 하기로 하죠.

저는 하나의 극장, 하나의 무대가 디자이너를 위한
응용미술의 장이 될 수 있다고 생각합니다. 예를 들어 책이
다른 형식과 매체로 변형될 수 있듯이 연극이나 공연도
하나의 변형 매체가 될 수 있습니다. 여러분과 오늘
이곳에서 얀 치홀트의 작품들을 보고 그의 그래픽을
움직임으로 해석하는 시도를 하고자 합니다. 하나의 형식이

얀 치홀트 유산물이 보관된 방.

다른 하나의 형식으로 변하는 재미있는 과정이 되리라
생각합니다.

여러분은 이제 얀 치홀트의 유산을 보고 각자 관심이
있는 그의 작품 혹은 작품 세계의 특징 — 예를 들어
대칭과 비대칭 같은 — 한 가지를 선정해서 새로운 제목과
스케치를 만들어야 합니다. 텍스트가 아닌 이미지의
형식이어야 하죠. 손으로 만들되 사진 등을 오려 붙이는
것은 안 됩니다. 단 하나의 활자여도 상관은 없습니다.
주제의 선택과 표현 방법은 자유지만 저와 여러분이
서로 이해할 수 있는 방식이어야 합니다. 만약 한글로
표현한다면 저는 이해할 수 없겠죠. 얀 치홀트의 유산에
대해서는 네취의 설명이 더 필요할 것 같네요."

"네, 그럼 얀 치홀트의 유산을 보기 전에 여러분의
이해를 돕기 위해 간단히 이야기해볼까 합니다. 그는
1902년에 이곳, 라이프치히에서 태어났습니다. 그의
아버지는 간판을 제작하는 사람이었습니다. 그래서
어려서부터 자연스럽게 글자에 관심을 갖게 됐죠. 그가
12세가 되던 해에 국제그래픽아트전(International
Exhibition of the Graphic Arts)에서 본 것들은 문화와
글자에 관심이 많았던 어린 치홀트에게 큰 자극이
되었습니다. 그는 17세에 라이프치히 서적예술대학에서
헤르만 델리치(Hermann Delitsch)[47]의 지도를 받았습니다.
그리고 머지않아 치홀트는 다른 학생들을 가르칠 수
있는 수준으로 성장했다고 해요. 이후 그는 능동적으로
여러 인쇄소와 출판사의 디자인 일을 자처했습니다.

라이프치히에서 열린 무역박람회의 포스터를 만들었고
인젤 출판사(Insel Verlag)[48]를 위해 일하기도 했지요.

2002년은 얀 치홀트 탄생 100주년이 되는 해였습니다.
이를 기념하기 위해서 독일국립도서관과 저희 박물관이
함께 전시를 기획했습니다. 제가 이 전시를 위해 스위스에
갔을 때, 그곳에는 치홀트의 며느리와 손자들이 함께 살고
있었습니다. 저는 이 전시를 위해 얀 치홀트의 유산을 빌릴
수 있겠냐고 정중하게 요청했죠. 그들은 흔쾌히 허락해
주었습니다. 우리는 전시 개관에 맞춰 그들을 초청했어요.
그날은 바로 얀 치홀트의 생일이었죠. 이후 우리는
라이프치히에 있는 그의 생가를 찾았어요. 전시가 끝난
후, 얀 치홀트의 유산을 유족에게 돌려주었습니다. 하지만
그들은 치홀트의 유산이 이 도시와 책, 그리고 디자인과
밀접한 관련이 있다고 생각해 독일국립도서관에서
보관하는 게 좋겠다고 제안했죠. 덕분에 2006년부터 얀
치홀트의 유산을 이곳에서 보관할 수 있게 되었습니다.
그러나 아쉽게도 모든 유산이 이곳에 있지는 않아요. 그가
작업한 많은 양의 포스터와 엘 리시츠키(El Lissitzky)[49]와
주고받은 서신은 보관하고 있지 않습니다.

자, 보세요. 이것이 얀 치홀트의 유산입니다. 이것을
꺼내서 펼쳐볼 수는 있지만 자료의 순서가 뒤바뀌면 안
돼요. 이 유산은 10년 동안 빌리는 조건으로 이곳에서
보관하고 있습니다. 유족이 원한다면 그 후에는 돌려주어야
하죠. 예전에 제가 치홀트의 손녀와 이야기한 적이
있습니다. 그는 이것을 다시 돌려받을 생각은 없지만 있는

그대로 보존되기를 원했죠. 얼핏 보기에 순서가 없는
것처럼 보이지만 이것을 다시 정리할 권한은 우리에게
없습니다. 이 상태 그대로 있어야 합니다. 상자 안에는 약
176개의 작업이 들어 있습니다. 작은 상자부터 큰 상자까지
양이 아주 많습니다."

　　이번에는 블루메가 상자에서 치홀트의 작업을
꺼내들고 네취의 이야기를 이어갔다.

　　"이것은 그가 학생 시절에 만든 습작들입니다. 아주
깔끔하고 질서정연한 그의 성격이 보이죠. 모두 그가
그리고 쓴 것을 직접 오려 붙인 것입니다. 아주 작은
조각조차도 잃어버리지 않았어요. 마치 게임의 법칙처럼
스스로 엄격한 규율을 만들어갔죠. 기본적인 규율을

바탕으로 일종의 기하학적 질서, 또는 정확한 격자 모양의 질서를 만들어 갔습니다. 디자인의 균형은 자유와 속박 사이에 있다고 믿었습니다. 항상 모눈종이 위에 정교한 구조와 체계를 만드는 연습을 했죠. 이후에도 그는 많은 타이포그라피 규율을 세우기도 했고, 무엇보다 스스로 엄격하게 그것들을 지켜 나갔습니다. 아마도 이런 점이 얀 치홀트가 현재에 이르기까지 여러 디자이너에게 매력적인 이유가 아닐까 생각합니다.

20세기 초반까지 미술사는 양식의 역사였습니다. 예를 들어 시대에 따라 바로크나 로코코, 이후로는 러시아의 구성주의 등이 있었죠. 치홀트는 20세기에 걸맞는 양식이 과연 무엇인지 끊임없이 탐구했습니다. 과거를 현대적으로 재해석하려고 노력했죠. 아주 전통적인 양식부터 세련된 표현까지 다양하게 익혔습니다. 새로운 것은 과거를 통해 나온다고 생각했기 때문이지요. 장식적인 전통 글꼴로부터 세리프가 없는 글꼴로의 조심스러운 접근도 책의 오랜 역사와 옛 글꼴의 형태에 대한 방대한 연구와 이해에서 나왔습니다.

그는 역동적인 형태에도 관심이 많았습니다. 형태의 내부에서 그 이치를 찾으려고 애썼지요. 그 움직임이 어디에서 오는지 혹은 형태가 어떤 힘으로부터 나왔는지, 손으로 쓴 글자의 자유로운 흐름과 책의 질서와의 관계, 손글씨가 어떻게 활자의 모양으로 바뀌는지, 나아가 언어가 어떻게 가독성을 지닌 문자로 바뀔 수 있는지 등을 끊임없이 탐구했습니다. 이렇게 연습한 것들을 모으고

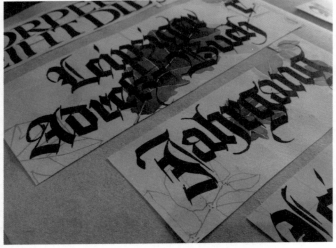

안 치홀트의 초기 캘리그라피 습작들.

정리해서 체계적으로 스크랩한 거죠. 그는 정말 학구적인 사람이었습니다.

무늬와 장식에 대한 연구는 치홀트가 17세 때 학교에서 주어진 과제였습니다. 의도적인 결과가 아니라 그저 자유로운 시도로 얻어진 것들이에요. 한 주제를 가지고 노는 것처럼 선의 위치를 미세하게 조정해보거나 면과 공간의 비율을 바꿔보는 등 여러 가지를 즉흥적으로 실험했습니다. 그 나이 때라면 으레 그렇듯, 그는 뭔가 새로운 걸 만들고 싶었던 것 같아요. 발터 티만이나 후고 슈타이너프라크(Hugo Steiner-Prag)[50]의 수업에서도 그는 독단적이고 개성 있는 디자인을 시도했습니다. 시키는 대로만 하지 않았어요. 그건 반항이라기보다는 자신감에서 나온 행동이었어요. 후고 같은 스승은 치홀트가 항상 새로운 시도를 할 수 있도록 북돋아 주었습니다. 그는 이후 이런 과제와 습작들을 책으로 만들었습니다. 또한 2권의 시집들을 '팔라티노(Palatino)'라는 제목의 시리즈로 디자인하기도 했죠. 이렇게 열심히 노력하는 학생이었으니 아마도 그에게는 쉬는 시간이 없었을 거예요. 그가 열 살 무렵 성탄절에 찍은 가족사진을 보면 가족과 어울리지 않고 혼자 조용히 책을 읽고 있어요.

1923년, 바이마르 바우하우스에서 열린 전시는 그를 크게 변화시켰습니다. 그곳에서 본 것은 그의 타이포그라피를 완전히 바꾸는 계기가 되었죠. 현대적인 것을 탐구하고 실용적인 형태로 방향을 전환하게 됩니다. 기하학에 근거하여 체계적인 레이아웃을 탐구했습니다.

Excellentiſſimo ampliſſimoque Viro

# HENRICO WIEYNC

Profeſſori· die xv menſis Septembris anni n
leſimi nongenteſimi undeviceſimi hoc libelli
ſua ipſius manu ſcriptum dedicavit

Johannes Tzſchichhold

Lipſienſis

du wirſt mein freu

Johannes
Tzſchichhold

Bury
Philo=
biblion

Johannes
Tzſchichhold

Mytho
logia
latini

Novalis · Amor

Apulei
Opera

Nietsche·Nachtgesang

Rustika

Hans Tschichhold

Johannes Tschichhold

Des Kaisers neue Kleider.
ein Märchen
von Andersen.

An Herrn

Ratdolt Jı

✠ Johannes Tschichhold
scripsit 1918
✠

RMR

*Fritz Hofmann*

Fritz Hofmann

r fuchs und die frau gevatterin

t der herr hatte alle tiere
erschaffen, bloß der geiß hat-
te er vergessen

r einmal ein Prinz, der wollte ein
zu nehmen

(위) 라이프치히 무역 박람회를 위한 스케치 작업, 1924.
(아래) 라이프치히 무역 박람회를 위한 스케치 작업, 1925.

단지 예술적인 목적이 아니라 의식적이고 논리적인
체계를 만들고자 했습니다. 판형과 판면에 대한 원리를
스스로 고안하기도 했죠. 여러 조건을 만들고 스스로
지켜나갔습니다. 무엇보다 이런 실험과 연구를 모두
글로 정리해 두었습니다. 간혹 낯선 작업들도 있습니다.
여느 차분한 타이포그래피 작업과는 다르게 역동적이고
표현주의적이죠. 그의 신변에 어떤 변화가 있었던 게
아닐까 추측할 수 있어요. 직접적으로 표현주의의 영향을
받았는지는 모르겠지만 다른 조형성의 움직임이 보이기
시작한 것도 이 시기라고 볼 수 있습니다.

바우하우스 전시를 관람하기 이전에 그가 의뢰받은
일들은 대개 상투적인 것들이었습니다. 라이프치히 무역
박람회 포스터 작업은 당시에도 새로울 것이 없었죠.
사실 디자인이란 클라이언트와의 관계도 매우 중요하죠.
하지만 치홀트는 그렇게 생각하지 않았습니다. 점차
치홀트는 바우하우스 및 아방가르드 예술가들과 교류하게
되며 자신과 뜻이 잘 맞는 클라이언트를 만나게 된 거죠.
그러면서 완전히 새로운 작업들을 하게 됩니다.

치홀트는 엘 리시츠키에게서 많은 영향을 받았습니다.
리시츠키의 사각형과 원 등을 자신의 시각에서
타이포그래피에 걸맞게 다시 구성했습니다. 이런
구성주의는 당시 인쇄술의 한계와도 관련이 있습니다.
색의 사용이 제한적이었으니까요. 러시아 아방가르드와
카지미르 말레비치(Kazimir Severinovich Malevich)[51]의
절대주의 회화에서 영향을 받았다고도 볼 수 있습니다.

절대주의 회화처럼 빨간색과 검은색 등 기본적인 몇 가지 색만을 가지고 작업을 했죠. 사실 리시츠키는 말레비치의 영향을 많이 받았으니까요. 얀 치홀트는 리시츠키 없이는 설명하기 힘듭니다. 치홀트에게 리시츠키는 스승이자 동시대 동료로서 가장 적합한 상대였습니다. 중요한 점은 누구나 서로 영향을 주고받을 수는 있지만 치홀트는 그가 익힌 것들을 온전히 수용해서 자신만의 방식으로 디자인에 녹여냈다는 겁니다. 완전히 내면화시킨 거지요.

이 시기에는 러시아 사람들이 더 '모던'했습니다. 러시아 구성주의에 큰 영향을 받은 치홀트는 1924년경, 자신의 이름을 '요하네스'에서 '이반'으로 바꿨죠. 이후 1926년에 파울 레너(Paul Renner)[52]의 제안으로 뮌헨 인쇄장인학교에서 교사직을 맡게 됩니다. 당시 뮌헨은 매우 보수적인 분위기였기 때문에 이반이라는 이름을 쓸 수가 없었어요. 이름을 다시 바꿔야 했죠. 이때, 슬라브족 뿌리로 돌아가는 의미로 '얀'이라는 이름을 갖게 됩니다.

얀 치홀트는 러시아 구성주의에 기반하는 기하학적인 원리를 적용하면서도 형태에 대한 탐구를 소홀히 하지 않았습니다. 판면에서 면과 면의 요소가 어떻게 만나서 영향을 주고받는지, 타이포그래피와의 관계는 어떤지 등, 50~60년대에 그가 전통주의 타이포그래피로 회귀한 이후 보이는 성향을 20년대의 작업에서도 찾아볼 수 있다는 점은 매우 중요합니다.

이야기는 이 정도로 마치겠습니다. 이제 여러분이 직접 이것들을 좀 더 보세요. 그리고 각자 받은 영감을 종이

1923년 이후의 얀 치홀트 작업.

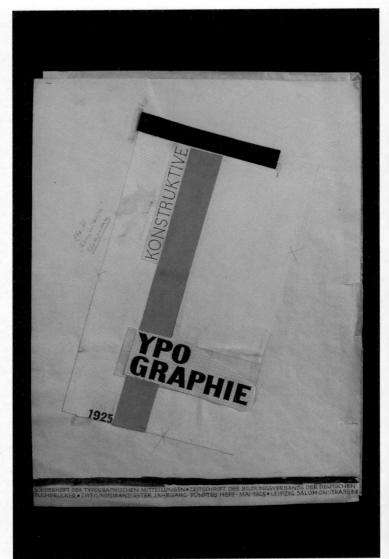

KONSTRUKTIVE

YPO
GRAPHIE

1925

SONDERHEFT DER TYPOGRAPHISCHEN MITTEILUNGEN • ZEITSCHRIFT DES BILDUNGSVERBANDS DER DEUTSCHEN
BUCHDRUCKER • ZWEIUNDZWANZIGSTER JAHRGANG · FÜNFTES HEFT · MAI 1925 • LEIPZIG· SALOMONSTRASSE 8

230

위에 표현해보세요. 오후에 우리는 각자 그린 것을 가지고 토론을 할 겁니다. 이것이 워크숍의 첫 단계입니다."

네취와 블루메의 설명을 듣는 내내, 우리는 치홀트의 어렸을 적 습작부터 그 이후까지의 작업들을 한 장 한 장 조심스럽게 넘기며 살펴볼 수 있었다. 무엇보다 치홀트가 유년 시절에 작업한 습작들은 두세 개의 상자를 가득 채울 만큼 많았다. 그가 얼마나 많은 시간과 노력, 애정을 갖고 자신의 꿈을 키워나갔는지 확인할 수 있었다. 특히, 손으로 쓴 글씨가 자유로운 흐름에 따라 어떤 식으로 활자의 모양으로 바뀌고 이것이 책의 질서뿐만 아니라, 가독성을 지닌 문자로 변환시킬 수 있는지 탐구한 흔적이 인상적이었다. 이런 탐구와 기술은 구성주의에 영향을 받은 기하학적인 원리를 통해 타이포그라피와의 질서와 균형을 꾀하려는 그의 노력과 자연스럽게 맞물렸다. 또한 1923년 바이마르 바우하우스 전시를 기점으로 바우하우스와 맺은 관계를 통해 현대적이고 실용적인 형태로 전환한 것을 보고 당시의 시대적 배경과 상황을 살피며 자신의 작업 방향을 정확하게 판단하고 적극적인 태도로 움직였던 치홀트의 면모를 읽어낼 수 있었다.

이윽고 우리는 토어스텐 블루메가 나눠준 종이 위에 각자 인상 깊었던 작업에서 받은 영감을 토대로 하나의 키워드를 잡고 스케치를 시작했다. 표현하는 방법은 치홀트가 작업한 형태 그대로 그릴 수도 있지만, 그것을 통해 개인이 해석한 추상적이고 기하학적인 형태나 타이포그라피를 스케치할 수도 있었다. 단, 표현은

**231**

안 치홀트 작업을 보고 영감 받은 것을 스케치.

자유롭지만 종이를 오리거나 붙일 수 없으며 서로가 알아볼
수 있는 표현 방식으로 자신이 생각한 키워드를 종이에
표현해야 한다는 제한이 뒤따랐다. 얼마간의 시간이 지나고
각자가 작업한 종이를 한눈에 살펴볼 수 있도록 테이블
위에 나란히 놓았다. 각자가 잡은 키워드는 다양했다.
검은 패션(black bar), 그리드(grid), 확산(projection),
수수께끼(puzzle), 탐색(search), 비밀(secret), 막대(stick),
전환점(turning point), 수직/수평(vertical/horizontal).
설명이 필요한 작업도 있었지만, 대부분 키워드는 들으면
스케치를 이해할 수 있는 방식으로 워크숍 첫 단계를
마무리 지을 수 있었다.

　　키워드로 만든 스케치가 다음 워크숍에서 어떻게
이어질지 도무지 상상할 수 없었지만, 블루메가 워크숍 첫
단계로 제안한 과제는 '새로움은 과거를 통해 나온다'고
생각한 치홀트의 철학을 반영한 것 같았다. 무엇보다 이런
과정을 통해 자신의 작업을 현대적으로 끊임없이 재해석한
그의 태도를 별도의 경험을 통해 공부할 수 있는 기회였다.
치홀트가 말한 새로움은 그가 어렸을 때부터 쌓은 엄청난
습작 및 실험에 의해서 가능했다. 토어스텐 블루메가
워크숍의 시발점을 얀 치홀트의 작업으로 삼은 것도 그
연장선상에 있지 않을까? 얀 치홀트와 이번 워크숍이 어떤
관계가 있는 것인지에 대한 의문이 조금은 풀리는 듯했다.

친절한 환대를 받으며 안내받은 작업실 안에는 몇 명의
학생들이 둘러앉아 비스킷을 먹고 있었다. 학생들을 위한
개인 작업실 옆에는 활자 주조실, 조판실, 인쇄실, 제본실과
같은 공간이 마련되어 있었다. 각 공방에는 기본 30~40년
경력의 베테랑 관리자 분이 공방 도구를 보관, 관리하며
공간을 완벽하고 깨끗하게 유지하고 있었다. 그들은 단순한
'관리자'의 개념을 넘어선 '숨은 장인'이나 다름없었다.

독일은 고유의 독자적 학위 프로그램을 갖추고 있는
것으로 유명한데, 2010년 이후부터는 유럽 고등교육
개혁인 블로냐 프로세스에 따라 독일의 학위 과정 역시
변하는 추세를 보인다. 그러나 독일국립도서관에 이어
우리가 방문한 라이프치히 서적예술대학[53]은 여전히 과거의
제도인 디플롬(Diplom)을 따르고 있었다. 디플롬은 총
10학기로 이루어져 있는데 4학기는 핵심 연구를 수행하며
보통 학사 과정의 공부가 이 4학기 동안 이루어진다. 나머지
6학기는 자신이 선택한 분야에 대해 보다 전문적으로
연구하는 기간으로, 보통 석사과정의 공부가 이 마지막
6학기 동안 이루어진다. 학생 수는 전공마다 조금씩 차이는
있지만 약 20명 안팎으로 구성되어 있고, 월요일부터
금요일까지 아침 8시 30분 부터 해가 저무는 저녁 6시까지
많은 양의 수업 시간에 참여하게 되어 있다. 실질적으로는
수업 시간의 경계가 없는 셈이다.

학위 제도에서 엿볼 수 있듯이 라이프치히
서적예술대학은 모든 운영 방식과 작업 과정에서 이른바
'구식'이라 부를 수 있는 것들을 고집하고 있었다. 그것은

미련해 보이는 대신 '전통과 기본'이라는 이름으로
차별화되었다. 특히 산업혁명 이후 인쇄, 글꼴, 서적 분야를
주도해왔고 지금까지 독일의 서체 발달과 연구에 있어
중요한 역할을 해오는 학교라는 점에서 그들만의 특성이
돋보였다. 유구한 전통에 대한 자부심으로 기계보다는
사람의 노동을 존중하고, 학부 4학기 동안 학생 자신의 손을
통한 직접적이고 충분한 훈련을 거친 후에야 다른 도구를
쥐게 되는 성장의 단계를 간직하고 있었다. 이는 점점 더
많은 기술과 더욱 정교한 시스템들로 점철되어가는 현대
그래픽 디자인 교육의 추세에서 매우 두드러져 보인다.
수공예부터 디지털 작업까지 모두를 아우르는 이들의 교과
과정과 진정성 있는 실습 시설은 모든 학생이 손과 뇌의
연결 지점을 자연스레 찾아갈 수 있도록 돕는다.

돌

237    Lithos

석판화는 독일 그래픽 역사에서 빼놓을 수 없는 주인공 중 하나일 것이다. 판화 사상 가장 혁명적인 전기를 마련했다고 평가받는 이 기법은 1796년 뮌헨의 알로이스 제네펠더(Aloys Senefelder)[54]가 발명했고, 표현과 복제가 쉬워지며 삽시간에 유럽 전역으로 퍼져 책의 삽화와 광고 인쇄물 등에 적극적으로 사용되었다. 이는 그 이름처럼 돌의 표면이 판이 되는 평면 인쇄 기법 중 하나로, 석판화를 지칭하는 용어 '리소그라피(lithography)' 역시 '돌'이라는 뜻의 그리스어 '리토스(lithos)'에서 유래되었다. 석판화는 물과 기름이 반발하는 성질을 이용하여 평평한 판석 표면에 유성 재료로 직접 도면을 그려 찍어내는 공정을 거친다. 인쇄 과정에서 석판에 손상이 전혀 없어서, 석판 하나로 거의 무한한 사본을 찍어낼 수 있다. 특히 19세기에는 초크나 잉크로 그린 소묘와 거의 같은 효과를 재현시킬 수 있는 석판화 기법이 '에칭(etching, 화학약품의 부식 작용을 응용한 소형 및 표면 가공법)'과 더불어 화가들 사이에 널리 쓰이게 되었다. 다양한 색을 사용할 수 있는 '유화식 석판화(oleograph)'는 19세기 후반에 개발되었다.

오늘날 석판화의 재료와 공정 또한 19세기와 크게 다르지 않다. 그러나 일반적으로 석판 대신 아연 판이나 알루미늄 판 같은 금속 재질로 대체해서 사용하곤 한다. 하지만 라이프치히 서적예술대학을 방문했을 때 복도에서 마치 로마 시대 건물 한 귀퉁이에서나 볼 수 있을 것 같은 거칠고 묵직한 돌을 보았다. 이곳에서는 아직도 진짜 석판을 사용하고 있는 것이다. 예전에 영국의 유서 깊은

판화 공방에 견학을 갔을 때가 기억난다. 전통을 자랑하는 그곳에서도 전통적인 석판화와 거리가 먼 현대식 알루미늄판을 사용했었다. 때문에, 이처럼 전통 방식을 고수하고 있는 것이 내게는 신선한 감동으로 다가왔다.

Filme, die ich gesehen
habe, und die ich noch
ungefähr weiß.

# 라이프치히 서적연구소

라이프치히 서적연구소[55]는 올해로 200주년을 맞이하는 독일에서 가장 오래된 대학 중 하나인 라이프치히 서적예술대학이 1995년부터 운영하기 시작한 연구소이자 교육기관이다. 오늘날 학교 내의 작은 출판사 역할을 하고 있다. 규모가 크지는 않지만 '세계에서 가장 아름다운 책(Best Book Design from All Over the World)'과 '작손 주 디자인상(Saxon State Award for Design)'에서 금상에 해당하는 골든 레터를 받으며, '책의 도시'라고 불리는 라이프치히를 대표하는 행보를 보여주고 있다. 서적예술대학에서는 1900년부터 책이라는 매체에 집중하여 글꼴, 활판인쇄, 제본 및 이미지와 같은 책의 주요 요소들뿐만 아니라, 책과 관련된 타 매체와의 관계에 대해 끊임없는 연구와 토론이 이루어지고 있다. 다시 말하면, 학구적 관점뿐만 아니라 의사소통의 매체로서 오늘날의 책에 대한 정의, 논쟁, 논의에서부터 교육의 실천에 대한 통찰력을 보여준다. 1997년부터는 현직 교수인 율리아 블루메(Julia Blume)[56]와 귄터 카를 보제(Günter Karl Bose)가 연구소를 이끌어가고 있다. 우리는 율리아 블루메를 만나 그동안 만들어진 책과 연구소의 운영 방침에 대해 직접 설명을 들을 수 있었다.

"학교에서 나오는 모든 책을 출판하지는 않고, 나름의 프로그램을 따라 1년에 약 3권 정도를 선정해 출판하고 있어요. 보통 디플롬 작업 중에서 선별하는데, 특별한 기준이 있다기보다는 내용과 개념적인 측면에서 얼마나 유의미하고 내밀하게 소통되는지를 검토합니다. 책을

(왼쪽) 책에 대해 설명하는 율리아 블루메.

만드는 것은 프로젝트를 끝낼 수 있는 좋은 방식이기도
하지만, 그 방법만을 지향하지 않습니다."

　　서적연구소는 숨은 장인, 책에 대한 애정 어린 태도,
전통 교육의 진정한 가치를 판석으로 삼아 하나의 책을
제작하기까지 신중한 과정을 거친다. 디자인이 서비스업이
아닌 하나의 예술로서 저작성을 획득한다는 태도로, 책이
나오기까지의 과정을 매우 심도 있게 고민한다는 점이 인상
깊었다. 우리는 그에게서 별다른 주의를 받지 않았지만,
한 권 한 권에서 느껴지는 책의 야무진 짜임새 때문인지
진지하고 조심스러운 손길로 책들을 대했다.

ANGE LE

ANGE LECCIA
1994
18 SEITEN
16,5 x 23,2 x 0,9 cm
FOLD OUT A 33,0 x 46,4 cm
FOLD OUT B 33,0 x 92,8 cm

S132 ←
S 46 ←
S 34 ←
SPEZIELLE
33 ←
OUS

# Nationalsozialiſtiſche Deutſche Arbeiterpartei

### Gauleitung

### Köln-Aachen

26

**Briefanſchrift:**
Köln, Claudiusſtraße 1
Fernſprech-Sammelnummer 9 04 51
Giro-Konto Städt. Sparkaſſe Köln Nr. 2400
Poſtſcheckkonto Köln Nr. 2400

**Kampfleitung des Gaues:**
„Weſtdeutſcher Beobachter"
Geſchäftsſtelle der Zeitung: Köln-Deutz
Schriftleitung: Deutz-Kalker Straße 30
Fernſprecher 1 00 31

| Der Gauleiter |
|---|
| 3o. 21/301/44 G/Schr. |

Zeichen und Datum bei
Antwort ſtets angeben!

Köln, den 16. März 1944.

Ihr Zeichen:

Herrn
Reichsführer-SS
Heinrich H i m m l e r
B e r l i n  SW 11,
Prinz Albrechtstr. 8

Lieber Parteigenosse Himmler !

Ich unterbreite Ihnen hiermit eine Angelegenheit,

249

IN PRINCIPIO
ERAT IN
ET VERBV VERBVM
DEVM ET ERAT APVD
V ME DEVS ERAT
V R B VM
R
B

Q R s s
V W X Q

# 라이프치히 서적예술대학: 김효은

대학 시절 나를 많이 아껴주셨던 우순옥 선생님의 수업
시간에 종종 독일 유학 생활에 대해 들을 기회가 있었다.
작품이 작가 자신과 하나가 될 수 있다는 것을 교수님을
통해 간접적으로 느낄 수 있었고, 독일이라는 나라,
그곳의 공기와 분위기에 대한 호기심을 늘 갖고 있었다.
2007년 여름, 독일에서는 10년마다 열리는 뮌스터 조각
프로젝트(Skulptur Projekte Münster)와 5년마다 열리는
카셀 도큐멘타(Kassel Documenta) 행사가, 그리고
이탈리아에서는 베니스 비엔날레(Biennale di Venezia)가
개최되었다. 이 모든 전시를 보기 위해 홀로 50일간의 유럽
여행을 했고, 그때 경험했던 독일의 예술 활동에 매료되어
유학을 결심하게 되었다.

독일의 다른 도시에서 북 아트를 전공하는 지인의
소개로 라이프치히에 있는 책을 제본하는 가게에서
일하게 되었다. 내가 가진 손재주 덕분에 책 만드는
일에 점점 흥미가 고조되었고, 저녁에는 라이프치히
서적예술대학에서 한 학기 동안 수업을 참관하게 되면서
학교에 대한 확신을 했다.

한국과 독일 대학 교육의 가장 큰 차이점을
꼽아보자면, 대부분이 알고 있듯이 도제식 교육, 미국식과는
다른 학제, 비싸지 않은 등록금을 들 수 있다. 몇몇 학교는
학부와 석사로 분리된 곳도 있지만, 아직 대부분의 독일
미술대학은 디플롬이라는 학제를 유지하고 있다. 2년간의
기초 과정(Grundstudium)이 지나면 3년간 1명의 지도
교수 아래 전문 과정(Hauptstudium)을 거치게 된다.

(왼쪽) 김호은, '자유와 무료함(freiheit und langweile)'.

등록금은 한 학기에 약 100유로(한화 약 15만 원)로 학생을 위한 전반적인 사회 제도가 잘 갖추어진, 학생을 위한 나라라고 해도 과언이 아니다.

라이프치히 서적예술대학은 북 아트·그래픽 디자인, 회화, 사진, 미디어 영상 등 총 4개의 학과로 구성되어 있다. 회화과로 보자면 네오 라우흐(Neo Rauch)[57]를 비롯한 라이프치히 학파가 잘 알려졌고, 무엇보다 과거 유럽 최고의 출판 인쇄 도시, 최대 규모의 책 박람회 도시답게 그래픽·인쇄 분야의 교육에 특화된 학교다. 라이프치히 대학 내에는 자체 출판물을 관리하는 기관이 있으며, 구텐베르크의 활자 인쇄 방식이 전해지는 활자 공방 작업실, 목판화, 석판화, 동판화, 실크스크린 등 여러 판화 작업실이 있다. 이 외에도 종이를 만드는 작업실, 각종 사진 관련 작업실, 목조를 다루는 작업실 등 세분화된 각종 작업실에는 늘 담당 선생님이 계신다. 이처럼 학교의 전통적인 방식이 잘 유지·발전되고 있으며, 이로써 학생들의 아이디어가 언제든 현실로 구현될 수 있는 환경과 체계를 갖추고 있다.

한번은 기초 과정을 담당하는 마르쿠스 드레센(Markus Dreßen) 교수님의 수업 시간에 '자유와 무료함(Freiheit und Langweile)'을 주제로 두세 명씩 짝을 지어 공동 프로젝트를 진행했다. 우리 조는 나의 제안으로 실크스크린 기법을 사용한 메모리 카드를 제작했다.

유학생은 쉽게 공감할 수 있는 부분인데, 수업 시간이나 일상에서 들리는 어려운 독일어를 그 자리에서

사전을 찾아보든지 들리는 발음 그대로 노트에 메모해둔다. 이렇게 적어둔 단어 중에는 종종 사전에 존재하지 않는 재미있는 단어도 있다. 예를 들어 '디지털화하다(Digitalieren)'라는 단어는 발음의 강약 때문에 내 귀에는 'Gitarriern'으로 들린다. 물론 사전에 없는 동사지만, 자연스럽게 이미 알고 있는 단어와 조합을 하게 되어 '기타를 친다? 왜 작업 토론 중에 기타를 친다고 할까?' 하고 엉뚱한 생각을 하게 된다. 이렇게 엉뚱한 단어 중 15개를 뽑아 내가 만든 '들리는 단어(Hörwort)'와 원래 사전적 단어를 조합한 이미지를 만들었다. 카드 뒷면에는 자동 연상 기법으로 그린 조원 3명의 그림이 들어갔다. 공동 작업인 만큼 다른 사람들과 호흡을 맞춰 작업하는 방법을 배웠고, 일상생활과 동떨어지지 않는 이야깃거리를 작업으로 연결해 만족스러운 결과물을 얻을 수 있었다. 또한 작업 과정에서 교수님이나 친구들과 자유롭게 토론하며 습득한 부분들이 지금까지도 많이 기억에 남고, 다른 작업에도 도움이 되고 있다.

라이프치히 서적예술대학은 학생들이 졸업 전에 현지 디자인 회사에서 한 학기 동안 인턴 경험을 하는 것을 의무로 한다. 아직 졸업까지는 2년 이상 남았지만, 독일 회사의 디자인 부서 혹은 디자인 스튜디오에서 경험을 쌓아 한국으로 돌아갔을 때 내가 이곳에서 얻은 것들을 다른 사람에게 보여주고 싶다.

김효은
이화여자대학교에서 회화판화를 전공하고 독일 라이프치히 서적예술대학에서
'북 아트·그래픽 디자인'을 공부하고 있다. 호기심이 많고 스스로 흥미로운 사람이 될 수
있기를 바란다.

높은 현관을 밀고 들어서자 그가 우리를 맞이한다. 2년 전
모습 그대로였다. 단지 좀 더 바빠 보였다. 큰 변화는
그의 모습이 아닌, 그가 있는 공간에서 일어나고 있었다.
높은 천장과 천장 장식이 인상적인 그의 사무실 공간은
곳곳에 많은 짐으로 가득했다. 2년 전 내가 봤던 그곳의
모습은 좀 산만했지만, 공간의 여유가 한껏 느껴지는
널찍한 곳이었다. 하지만 이제 그 여유로움 사이로 책들과
사진 촬영 장비 등 온갖 잡동사니들이 비집고 들어섰다.
곳곳에 사물들이 널브러져 있는 모습은 이곳이 매우 바쁜
현장임을 증언하고 있었다. 오래전 예정된 방문이였음에도
불구하고 무방비나 다름없는 사무실 모습에 난 갑작스러운
침입자가 된 기분이었다. 마르쿠스 드레센에게 미안한
마음이 불쑥 솟았던 이유다.

이곳은 라이프치히에 위치한 스펙터 북스(Spector
Books), 2001년 드레센과 앤 쾨니그(Anne König), 얀
벤젤(Jan Wenzel)이 함께 설립했다. 예정보다 좀 더 늦은
시간에 방문했던 탓인지 그는 사무실 현관 부근에 수북하게
쌓여 있는 책 상자들 앞에 우리를 세워 놓고 책 소개를
시작했다. 상자 위에 혹은 안에 놓여 있는 책들을 들어가며
자신의 스튜디오가 최근에 출간하고 디자인한 책들을
소개했다. 그는 어느새 디자인보다는 출판업에 더 집중하고
있었다. "한 해 몇 종의 책을 디자인하고 출간하는가?"라는
나의 질문에 그는 "이제 절정에 달했다. 이젠 내려가는
길밖에 없다"라고 웃으며 우회적으로 답했다. 그의 말이
맞았다면, 우리는 스펙터 북스의 전성기를 참관하고 있었다.

　　(왼쪽 위) 마르쿠스 드레센.
　　　　(왼쪽 아래) 스펙터 북스 내부.

본래 구서독 뮌스터가 고향인 그는 1990년대 초반까지 그곳에서 살고 디자인을 공부했다. 하지만 북 디자인과 출판에 대한 관심에 이끌려 라이프치히에 오게 되었다. "1992년에 어떤 워크숍 때문에 라이프치히에 왔는데 도시가 아주 마음에 들었다. 라이프치히는 독일 혁명(통일)의 중심에 있었던 도시다. 사람들은 이를 매우 자랑스럽게 생각했다." 2년 전 나와의 인터뷰에서 그는 라이프치히에 대해 진한 애정을 드러냈다.

1993년, 드레센은 라이프치히 서적예술대학에 지원하고 합격하게 되면서 라이프치히로 이주하게 된다. 학생의 신분에서, 1999년도부터 서적예술대학의 강사이자 교수로서, 그리고 이제는 라이프치히의 그래픽 디자이너이자 출판인으로서 그의 활보는 거침이 없다. 2013년 6월 우리가 그를 방문했을 당시 그는 근 20년에 가까운 시간을 라이프치히란 도시에서 살고 있었다. 하지만 여전히 어떤 갈망이 있는 듯 여전히 바빠 보였다. 그 모습에선 어느 유서 깊은 학교의 교육자이기보다는, 중노동에 시달리는 그래픽 디자이너의 이미지가 더 강하게 배어 있었다. 그 모습은 애처롭기보다는, 젊고 강인했다. 그 강인함은 그가 만들어내는 다양한 인쇄물들에서 드러났다.

어떤 특정한 양식으로 수렴될 수 없는 디자인의 다양성이 스펙터 북스 출판물의 특성일 것이다. 타이포그라피의 단단한 기초 조형을 기반으로 스펙터 북스가 시도하는 책의 물성과 이미지는 유희적이면서 다른 한편으로는 차갑게 느껴진다. 현대 예술과의 접점 속에서

**258**

**260**   (위) 스펙터 북스, 『라이너 노트(Liner Notes)』, 2009.
(아래) 스펙터 북스, 『미로(Labyrinth)』, 2013.

스펙터 북스, 『정면돌파(Flucht Nach Vorn)』, 2013.

책의 형식을 탐구하는 그는 모 강연에서 "북 디자인이란 '예술 작품'을 다른 방식으로 바꿔 말하는(rephrase) 것"이라고 말한 바 있다. 북 디자인이란 그에게 새로운 텍스트와 이미지로 기존의 현대미술 혹은 공연 예술을 치환하는 작업이었다. 책 디자이너 개인의 비전이 책마다 다르게 구현될 수밖에 없는 이유가 아니었을까.

틀어진 일정 때문에 스펙터 북스에서의 만남은 채 1시간도 못 되었다. 라이프치히에서 앞선 일정들이 조금씩 미뤄지면서 스펙터 북스에서 체류할 수 있는 시간이 줄어든 것이다. 우리를 기다리는 건 데사우로 향하는 기차였다.

언제나 그랬듯이 기념사진을 찍고 나서 문을 나서려고 하니 그가 우리에게, "커피를 내려놨었는데……"라고 말한다. 실제로 부엌 보조대 위에는 먹다 만 진갈색의 커피가 담긴 유리 커피포트가 있었다. 한국에서 온 여행단이 모두 음미하기엔 너무 적은 양이었다. 커피를 뒤늦게 제안하는 그의 태도에서 세련되고 정갈하진 못하지만 순박한 그만의 손님맞이 방식이 강하게 느껴졌다. 당연히 나에게 할당된 커피는 없었다. 하지만 그 때문이었을까. 스펙터 북스를 뒤로하며 나오는 나에게 남아 있는 그곳의 잔상이란, 책이 아닌 마시지 못한 드레센표 커피였다.

유니버셜

데사우

# 데사우

제한된 조건 안에서 새로운 시도를 해나가면서
그 속에 담긴 가능성을 발견하는 것이 중요하다.
바우하우스의 핵심 이념 중의 하나는 '스스로
예술가적 정신을 갖고 생각하며 작업해나가는
것'이다. 디자인은 과정과 기술의 결합이다. 이미
알고 있는 것을 만드는 것이 아니라 제약 안에서
작업을 해나가며 새로움을 탄생시키는 것이다.

—토어스텐 블루메, 「플레이 바우하우스」 워크숍 중에서

# 바이마르

이제는 하나의 독일이라지만 과거 대립과 갈등의 상흔을
증명해 보이듯 기차를 타고 가면서 볼 수 있었던 구서독과
구동독의 풍경은 사뭇 그 질감과 톤이 달랐다. 통일이라는
긍정적 에너지의 그림자는 구동독을 가로지르는 기찻길
주변의 유휴 공간에서 드러난다. 그래피티로 도배된 빨간
벽돌집들, 부분적으로 크게 파손된 정체 모를 건물들이
눈앞을 스쳐 지나간다. 마치 전쟁 영화의 한 장면을 보듯
'폐허'라는 단어가 유휴 공간의 등장과 함께 떠올랐다가
사라진다. 사진으로 집어내고 싶은 '폐허'의 조각들이지만
기차의 속도는 가파르다. 때마침 라이프치히 주변은 큰
홍수에 시달리고 있었다. 군데군데 집터와 농장들이
물에 잠겨 있다. 기찻길 바로 인근까지 물이 차오른 곳도
있었다. 하지만 여전히 기차는 무심하게 달린다. 목적지에만
안녕히 도착하면 된다고 속도가 말한다.

익숙한 역 이름이 눈에 들어온다. 바이마르. 1919년
바우하우스[58]가 시작된 곳. 발터 그로피우스가 초대
학장이었던 곳. 이후 영입된 스위스 출신의 화가인
요하네스 이텐(Johannes Itten)[59]이 기초 과정을 꾸려
나갔던 초기 바우하우스 시절은 오늘날 우리가 아는
바우하우스의 분위기와는 사뭇 달랐다. 독일 표현주의와
배화교에 경도되어 있었던 그는 엄격한 채식주의자에
명상을 생활화했던 사람이었다. 새로운 시대는 기계 미학과
대량생산에 있다고 믿었던 그로피우스에게 당연히 이텐은
마음에 들 리 없었다. 결국 이텐은 해임되고, 그 자리를
대신하여 라슬로 모호이너지(László Moholy-Nagy)[60]가

들어온다. 시대의 변화를 수용하고, 기계 미학의
감수성으로 예술과 디자인, 그리고 건축을 형상화해 나갔던
모호이너지였다. 그의 부임 이후 바우하우스는 20세기
모더니즘 정신의 시작이자 현현으로서 기능하고 또 그렇게
기록되었다. 하지만 그 기록에 바우하우스 성장에 가장 큰
역할을 했던 직물 공방과 그 마이스터였던 군타 슈뵐츨이나,
바이마르 바우하우스에서의 이색 — 적어도 지금까지의
일반적인 바우하우스에 관한 지식 체계 속에서는 — 행보는
가려져 있다. 인도 예술가들과의 교류도 그중 하나였다.

바우하우스 데사우에서는 마침 흥미로운 전시가
열리고 있었다. '캘커타의 바우하우스'라는 제목의 전시.
인도의 캘커타가 어떻게 바우하우스에 대한 수식어로서
기능할 수 있을까. 난 이 제목을 처음에 의심했다.
전시는 바우하우스의 잊힌 혹은 가려졌던 진실의 한
축을 전달하고 있었다. 전시 설명은 말한다. "제1차
세계대전 이후 서양 모더니즘은 정신과 예술의 대안을
찾아 나섰다. 인도 예술가들 또한 후기식민주의 단계에서
새로운 문화 정체성을 찾고 있었다. 이 독특한 움직임을
하나로 묶어낸 것은 큐비즘, 원시주의 그리고 추상을 예술
언어로 풀어내고자 했던 공통의 관심사였다." 바이마르에
학교가 설립된 지 3년이 지난 1922년에 있었던 일이었다.
바우하우스의 아방가르드 예술가들이 캘커타에 가서 인도
예술가들과 교류를 시도한 것이다. 인도와 바우하우스의
만남. 바이마르 바우하우스의 그려지지 않았던 기록이었다.

기차는 바우하우스의 역사와 그에 대한 인식을 아는 듯
바이마르에 잠시 정차하다 다시 목적지를 향해 달렸다.

**270**

# 군타 슈퇼츨

사진 오른쪽, 남성 마이스터들 사이로 한 손에 모자를 들고 당당한 자태로 서 있는 여자가 보인다. 바로 바우하우스의 유일한 여성 마이스터이자 직물 공방의 수장이었던 군타 슈퇼츨(Gunta Stölzl)[61]이다. 그로 인해 활성화된 직물 공방은, 수동 베틀을 사용한 정교하고 현대적인 직물 제품을 선보였다. 이러한 직물 작업은 흔히 알고 있는 바우하우스의 작업과는 또 다른 느낌을 준다. 씨실과 날실이 반듯이 엮이며 만들어내는 추상적이고 기하학적인 선들, 이는 직물 소재 특유의 느낌과 어우러져 온화하고 따뜻한 생동감을 불러일으켰고 당시 사람들에게 높은 인기를 누렸다.

1925년 라이프치히에 있던 얀 치홀트는 바우하우스 직물 공방에 파울 클레(Paul Klee)[62]의 디자인을 적용한 직물 제품을 주문하기도 했다. 바우하우스는 치홀트에게 클레의 디자인이 너무 복잡해서 만들기 어렵다고 말하며 애초에 약속했던 금액의 3배가 넘는 금액을 불렀는데, 실제로 직물 공방의 제품들은 바우하우스의 운영 자금을 충당하는 데 큰 역할을 했다. 그러나 그 이면에는 또 다른 진실도 존재한다. 직물 공방 이야기를 들려준 블루메의 설명에 따르면, 이곳에서 일하던 여학생 대부분은 늘어난 수요를 감당하기 어려워 다른 수업을 들을 충분한 시간을 갖지 못했다고 한다. 바야흐로 제1차 세계대전 이후 복구 작업에 참여한 여성들에게 점차 교육 기회가 늘어나던 때였다. 바이마르 바우하우스는 50명의 여학생에게 입학을 허락했다.

(왼쪽) 바우하우스의 마이스터들 사이에 있는 군타 슈퇼츨.

"1927년, 군타 슈퇼츨이 바우하우스 직물 공방의
마이스터가 되기까지 많은 시간과 노력이 필요했다.
바이마르 시절부터 직물 공방의 기술 혁신에 노력을
기울인 슈퇼츨은 이미 공방을 이끄는 인물로 여겨졌음에도
불구하고 여성 학생들과의 끊임없는 교류 이후에서야
발터 그로피우스와 마이스터 위원회로부터 공식적으로
인정받게 된다. 바이마르에서 그는 새로운 베틀과 염색
시설을 정비하는 데 중요한 역할을 했으며 직물 공방의
데사우 이전 계획을 조직하고 감리, 감독했다. 슈퇼츨은
대량생산을 추구하는 모든 방향에 대한 훈련은 손바느질에
기초해야 한다는 견해를 가지고 있었다. 직조된 직물을
그림처럼 인식하는 것을 피하기 위해서는 베틀의
기능 및 안감, 기술적 구조 등 기술에 대한 직접적인 이해를
바탕으로 일하는 것이 필요하다고 생각했기 때문이었다.
이를 달성하기 위해서는 수동 베틀이 전기 베틀보다
연구 개발과 다양성을 부여하는 데에 더 적절하였고, 이는
궁극적으로 디자인에 도움이 되었다."*

* 토어스텐 블루메, 『바우하우스의 실험정신(The Bauhaus: an experimental laboratory and artistic playground)』.

1919년 발터 그로피우스에 의해 처음 바이마르에 설립된
바우하우스는 정치적인 이유로 1925년 데사우로 장소를
옮긴 후, 1933년 다시 한 번 베를린으로 이전한다.

바우하우스의 초대 교장이기도 했던 그로피우스는
예술과 기술의 융합을 통해 새로운 시대에 맞는
해법을 찾으려 애썼고, 이에 맞게 바우하우스에서는
여러 차례 실험적이고 급진적인 움직임을 보였다.
바우하우스 건축물은 현재 데사우에만 남아 있는데, 당시
바우하우스에서 추구한 이상은 이 건축물에 고스란히 남아
있다. 우리는 한 시간가량 기숙사를 포함한 학교 본 건물을
걸으며 내부를 둘러보았다. 가이드를 통해 육안으로 이해할
수 있는 것 이상의 세세한 설명을 들을 수 있었다.

### 1. 건축과 철학

바우하우스 건축의 특징 중 하나는 기술적인 부분을 숨기지 않고 고스란히 드러내는 것이다. 조명, 배관 파이프, 창문 개폐용 도르래 장치 등이 콘크리트로 에둘러 숨겨져 있지 않고 감각적으로 드러나 있다. 창문 도르래는 원래의 것이다. 철로 만들어졌고 창문은 도르래를 사용해서 열 수 있는 구조로 각각의 문을 여는 방식은 모두 다르다. 건물의 기능과 구조를 온전하게 드러내는 동시에 조형적인 장치로 활용된다.

## 2. 기숙사

바우하우스 기숙사는 26명의 선별된 학생들만이 사용할
수 있었다. 기숙사 바닥은 콘크리트에 나무를 섞어 훨씬
따뜻한 느낌을 전달한다. 각 방에는 침대와 큰 책상을 두어
작업실로도 활용할 수 있다. 모든 방이 기본적으로 같은
구조로 설계되었기 때문에 창과 발코니 역시 한 방향을
바라보고 있다. 여럿이 들어가기에 턱없이 부족한 발코니에
올라서면 아찔한 높이에 긴장하게 된다. 이곳은 휴식을
취하기보다는 정신을 가다듬을 수 있는 공간으로 만들어졌다.

### 3. 빨간색

건물에 들어서면 몇 가지 특정한 색이 눈에 띈다. 각 층과
공간의 용도에 따라 건물 내부에 색을 적용했다. 당시로서는
낯선 시도였다. 그중 빨간색은 길을 안내하는 역할을 한다.
방문객의 이동 경로를 고려해 출입구와 복도 계단에 빨간
선이 칠해져 있다.

4. 극장 문

극장 문을 열면 둥근 손잡이를 감싸 쥐듯 문의 양쪽 벽에
알맞은 홈이 파여 있다. 이 때문에 극장 문은 직각으로 활짝
열린 채 고정되며, 이곳이 모든 것을 공개하는 열린
공간임을 의미한다. 이 극장 무대에서 「플레이 바우하우스」
등 실험적인 퍼포먼스가 이루어졌다.

5. 샤워실

원래는 학생 방이었는데 개조한 것이다. 녹이 슬기
때문에 정기적으로 닦아야 하고 견고하지 않은 벽 역시
꾸준한 관리를 통해 유지되고 있다.

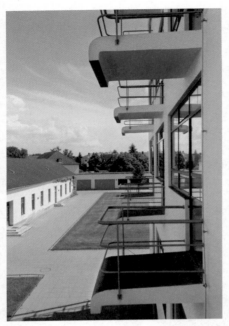

## 6. 열린 공간

학생들의 기숙사와 공방 사이에는 식당이 있고, 공방과
미술공예 학교 사이에는 이 두 곳을 연결하는 다리가 있다.
모든 건물이 연결되어서 학생들은 건물 밖을 나가지 않고도
원하는 곳을 모두 갈 수 있다. 건물 밖으로 나와서 볼 때,
건축의 파사드를 통해서 건물이 어떤 역할을 하는 곳인지
알 수 있다. 예를 들면, 발코니가 있는 건물은 학생들의
기숙사이다. 전면 유리가 있는 건물은 공방이고, 다리가
있는 통로는 교장과 행정가들이 있는 곳이다. 책에서 보던
바우하우스의 기능적, 합리적이란 표현을 몸소 실감하던
순간이었다. 발터 그로피우스는 바우하우스의 철학, 미술,
건축, 이 모든 것들이 잘 보이길 바랐다. 마치 하나의 쇼
케이스처럼. 이러한 이유로 당시로서는 가장 큰 통유리를
사용해 밖에서도 내부가 잘 보이도록 했다. (하지만 전면
유리 소재로 지어진 덕분에 건물 내부의 온도가 한여름에는
40도를 거침없이 넘는단다.) 그 당시 독일의 건축물들은
큰 대문이나 정문들이 하나만 있어 굉장히 폐쇄적으로
기능했는데 데사우 바우하우스의 건축물은 여러 곳을
통해 이곳을 들어올 수 있도록 만들었다. 마찬가지로 이는
바우하우스의 이념인 '열린 공간'을 의미한다.

# 플레이 바우하우스 워크숍

제한된 조건 안에서 새로운 시도를 해나가면서
그 속에 담긴 가능성을 발견하는 것이 중요하다.
바우하우스의 핵심 이념 중의 하나는 '스스로
예술가적 정신을 갖고 생각하며 작업해나가는
것'이다. 디자인은 과정과 기술의 결합이다. 이미
알고 있는 것을 만드는 것이 아니라 제약 안에서
작업을 해나가며 새로움을 탄생시키는 것이다.
　　　— 토어스텐 블루메, 「플레이 바우하우스」
　　　워크숍 중에서

토어스텐 블루메는 바우하우스 재단의 연구원이자
작가이다. 바우하우스 연극(Bauhaus Theatre)을 실험적인
형태로 현대화하는 다양한 프로젝트를 진행해왔다.
이번에 우리와 함께 진행한 워크숍 역시 그 일환으로,
얀 치홀트로부터 받은 영감이 어떻게 몸의 움직임으로
이어질 수 있는지 확인할 수 있는 자리였다. 먼저 토어스텐
블루메는 가방에서 엽서 크기의 종이들을 꺼내 테이블
위에 올려놓았다. 우리가 라이프치히에서 얀 치홀트의
작업을 보고 그린 스케치들이었다. 워크숍은 데사우
바우하우스에서 총 이틀에 걸쳐 진행되었다.

## 1. 키워드로 스케치하기

앞서 언급했듯이 플레이 바우하우스 워크숍 첫 단계는 얀
치홀트의 작업으로부터 받은 영감을 종이에 스케치하는
것으로 시작됐다. 치홀트의 어렸을 적 작업을 살펴본 후,
각자가 받은 영감을 키워드로 번역하고 그 형태를 종이 위에
그린다. 주어진 시간은 20분. 키워드로 번역하는 과정에서
자신이 재해석한 이미지는 기하학적이고 추상적인 형태로
종이 위에 표현됐다.

## 2. 키워드(스케치)를 종이로 번역하기

이어서 블루메는 하나의 제약이 어떻게 새로운 실험으로
이어지는지 간단히 시범을 보였다. 우선 그는 A4 종이에
일정한 간격으로 점을 그렸다. 그런 후 종이에 선을 그리되
반드시 그려진 점을 통과해야만 하는 제약을 스스로에게
부여하고 그에 따라 선을 그어나갔다. 그는 단순히
자유롭게 선을 긋는 것과 제약 안에서 선을 긋는 것은 엄연히
다르다는 점을 강조했다.

이어서 모두에게 A4 용지를 한 장씩 나눠주고 부여한
과제는, 바로 얀 치홀트의 작업을 보고 그린 스케치를 종이로
번역하라는 것이었다. 접거나 구기거나 찢거나 오리거나,
그 방법은 자유지만 종이가 둘로 분리되어서는 안 된다는
제약을 내걸었다. 주어진 시간은 단 10분.

### 3. 그림자 만들기

스케치는 9개의 A4 종이로 다시 표현됐다. 각자가 작업한
작업물을 한자리에 모아 살펴보니, 평면의 A4 용지에서
부피감이 있는 다양한 모습으로 형태가 달라졌다. 또한
서로의 작업을 비교하며 자신의 해석이 다른 사람의 해석과
얼마나 다를 수 있는지 탐색하는 과정이었다. 이윽고
토어스텐 블루메는 야외 식당에서 사용하는 의자 하나를
갖고 와서 그 위로 올라갔다. 그리고 작업물 중 하나를 높이
들어서 공중에 날렸다. 가벼운 종이는 공중에서 얼마간
날다가 땅 위로 떨어졌다. 우리는 블루메 뒤를 이어 한 명씩
의자 위에 올라가서 종이를 바람에 날렸다. 어떤 종이는
나뭇잎이 떨어지듯 좌우로 지그재그를 그리며 떨어졌고, 또
다른 종이는 조금의 망설임 없이 바닥으로 곤두박질쳤다.
종이의 형태와 바람의 세기에 따라서 종이가 공중에 떠 있는
시간이 달랐다. 블루메는 '계산된 작업은 새로운 창의성을
제한한다'며 각 단계를 진행할 때마다 그 다음 단계에서
우리가 무엇을 할 것인지 미리 알려주지 않았다. 마지막
종이가 땅에 떨어진 뒤, 우리는 잠시 휴식 시간을 가졌다.
이후 바우하우스 극장으로 이동했다.

## 4. 그림자 그리기 / 비교하기

바우하우스 무대 한쪽에 있는 테이블에 각각 1명씩 자신의
키워드와 종이를 올려놓았다. 블루메는 종이가 공중에 떠
있을 때, 일정 시간 동안 그림자를 만들고 그림자가 만든
형태가 제각각 달라지는 우연성을 중요하게 생각했다.
예상할 수 없는 우연의 효과는 새로운 것을 찾을 수 있는
가능성을 제시할 수 있다고 말했다. 워크숍 다음 단계는
이전에 날렸던 종이가 땅에 떨어지기 전에 생겼던 그림자의
형태를 기억해서 종이 위에 그리는 것이었다. 그의 한마디에
다들 멍한 얼굴로 기억을 되돌리려 애쓰는 눈치다. 너무
순간적이어서 그림자를 보지 못했거나 기억나지 않으면
상상해서라도 그려야 한다. 이 과정에서 발생하는 기억의
오류와 과장을 통해 실제 그림자의 모습은 극도로 단순,
추상화된다. 이후 완성된 그림자 그림을 형태가 작은 것부터
큰 순서대로 차례대로 배치했다.

## 5. 그림자 복장으로 무대에 서기

마지막 단계로 우리는 바우하우스 극장 무대에 섰다. 조명을
통해서 몸의 형태가 스크린에 바로 그려진다. 한 시간 남짓
각자가 그린 그림자 형태를 떠올리며 몸을 움직이는 연습을
했다. 바우하우스 무대 공방의 마이스터였던 오스카
슐렘머는 학생들에게 각각 어떤 형태를 부여하고 무대 복장을
만들게 했다고 한다. 이번 워크숍에서는 각자 그린 그림자의
형태가 무대 복장이 되는 셈이었다. 블루메의 강조대로
무대에서 우리는 아주 천천히 움직였다. 천천히 움직이는
동작을 통해서 공간과 다른 사람들과의 관계, 그리고 시간을
통제할 수 있기 때문이다.

## 6. 플레이 바우하우스

커튼을 치고 불을 끄자 바우하우스 극장 무대에 푸른
조명이 반짝인다. 조명 때문에 몸의 움직임이 스크린에
선명하게 보인다. 다른 사람의 그림자가 내가 만든 그림자와
가까워졌다가 멀어지고, 때로는 겹쳐서 움직인다. 각각의
상황마다 몸을 굉장히 섬세하게 움직여야 표현할 수 있었다.
연습 시간이 지나면서 사람들과의 호흡이 점점 맞아갔다.
마치 그 순간이 유기적으로 흐르고 있다는 느낌이 들었다.
　　플레이 바우하우스 워크숍은 일률적으로 통제된 조건
속에서 서로 다른 요소가 모여 어떠한 결과를 만들 수 있는지
알아보는 워크숍이었다. 마지막 단계인 무대에 서기까지 그
과정은 똑같지만, 결과는 모두 달랐다. 토어스텐 블루메는
'어른들을 위한 유치원'이 필요하다고 말했다. 아이들이 하는
놀이와 같이 유희하는 태도와 실제로 작업을 할 때 그 실행에
있어서 숙련된 기술자와 같은 태도, 이 두 가지 태도 사이의
균형을 맞추는 것이 중요하다고 말이다. 플레이 바우하우스
워크숍 또한 무대에 서기까지의 과정을 보면 '놀이'에
가까웠지만, 마지막 무대 위에서 자신의 캐릭터에 맞는 몸의
움직임을 스크린에 표현하고 타인과 그 호흡을 맞출 수 있는
조화를 이루는 과정에서는 노력과 훈련이 필요했다.

# 사각형

사각형으로 그려진 선 위에 몸에 달라붙는 파랑, 빨강,
노랑 의상을 입은 3명의 사람들이 움직인다. 각자 정해진
속도에 따라 한 사람은 천천히, 다른 사람은 보통 걸음으로,
나머지는 빨리 걷는다. 걷는 속도에 맞춰 세 가지 리듬의
음악이 흐른다. 느리게 걷는 파랑 사람과 보통 걸음으로
걷는 빨강 사람이 부딪힐 뻔했다. 빠르게 걷는 노랑 사람은
사각형 중심에 멈춰 있던 빨강 사람 때문에 짧은 변을
종종거리며 왕복한다. 서로 아슬아슬하게 부딪힐 뻔하다가
간발의 차로 지나간다.

　　이 공연은 오스카 슐렘머(Oskar Schlemmer)[63]의
'스페이스 댄스(Space Dance)'다. 유투브로 이 공연을
보다가 지지직거리는 화면에 중간 중간 눈살을 찌푸리기도
했지만 2분 정도 제한된 공간 안에서 일정한 규칙에
따라 움직이는 동선과 동작에 강렬한 인상을 받았다.
영상 속에서 움직이는 3명의 사람들은 좁은 공간 안에서
끊임없이 동작을 취하지만 서로 충돌하지 않는다. 공연이
끝날 때까지 사각형으로 그려진 선 밖으로 벗어나지 않은
채 움직이는 동작들은 마치 사람과 공간 사이에 게임의
규칙을 정하고 움직이는 듯하다. 이 영상에 등장하는
사각형 무대에서 나는 데사우 바우하우스 극장을 떠올렸다.

　　데사우 바우하우스 극장으로 들어가는 문을 열면
정면으로 무대와 4개의 사각 기둥이 보인다. 그리고
그 맞은편에 관객들이 앉을 수 있는 의자가 있다. 무대
중앙에는 검은색 칸막이가 있다. 이것을 열자 무대 뒤로
또 하나의 텅 빈 공간이 나온다. 알고 보니 무대는 뒤쪽

공간에서도 관람할 수 있게 되어 있었다. 슐렘머가 바우하우스에서 학생들을 가르치던 당시 무대 뒤쪽의 공간은 학생들 식당으로도 사용되었다고 한다.

우리에게 익히 알려진 그로피우스나 칸딘스키, 모호이너지 등에 비해 상대적으로 덜 알려진 오스카 슐렘머는 바우하우스 무대 공방을 이끈 마이스터였다. 1889년 슈투트가르트에서 태어난 슐렘머는 화가, 조각가, 연극인으로 활동하다 제1차 세계대전 이후 초기 바우하우스의 석조 공방 교수로 초빙된다. 기계적 조형을 통해 당대의 새로운 상징들을 표현하고자 노력했던 그는 1923년 바우하우스 무대 공방의 마이스터로 임명되면서 자신의 실험들을 자유롭게 펼치기 시작한다. 슐렘머에게 바우하우스 무대 공방의 의상은 기계적 조형을 표현할 수 있는 핵심 요소이자 중요한 표현 수단이었다. 무대 의상에 사용된 재료는 고무, 알루미늄, 철사, 셀룰로이드, 유리, 가죽, 금속, 유리, 목재 등 '의상'을 만드는 데 그리 호락호락한 재료들이 아니었다. 이렇게 거친 재료들로 만들어진 의상을 입고 공연을 하는 것 역시 마찬가지였다. 그래서 슐렘머는 무대 위에서 공연하는 사람들의 움직임에 보다 섬세한 정확성을 요구했다.

무대 의상뿐 아니라 공간을 연출하고 무대에 필요한 소품을 제대로 만들기 위해서는 바우하우스의 다른 공방들과 협업을 해야만 했다. 칸딘스키와 모호이너지 역시 슐렘머와 협업하며 서로에게 영향을 끼쳤는데, 어떻게 보면 무대 공방이야말로 바우하우스가 이상적으로 생각했던

기본 이념을 실현할 수 있는 하나의 무대였던 셈이다.
리오넬 파이닝거(Lyonel Charles Feininger)[64]가 목판화로
만든 『바우하우스 창립 선언문』 표지에는 고딕 성당
위로 3개의 별이 있다. 이 별들은 각각 조각가, 건축가,
화가를 말한다. 그리고 이들이 함께 완성한 고딕 성당은
총체적 예술을 뜻한다.

# 바실리 의자

Wassily Chair

마르셀 브로이어(Marcel Breuer)[65]가 바실리 칸딘스키(Wassily Kandinsky)[66]를 위해 디자인한 이 의자는 그의 이름을 따서 '바실리 의자(Wassily Chair)'라고 부른다. 1925년, 네 다리가 하나의 재질로 이어진 이 의자는 놀라운 발상으로 사람들을 놀라게 했다. 바실리 의자는 나무를 재료로 사용하지 않았다. 브로이어는 데사우에 있는 '융커스(Junkers)' 항공기 공장 소속 엔지니어들의 도움을 받아 규격화된 강철관을 만들 수 있었다. 강철관은 속이 비어서 가벼웠고 접히는 부분은 용접을 최소화해서 의자의 뼈대를 지탱할 수 있도록 했다. 그리고 바우하우스의 직물 공방에서 만든 천을 사용해 앉는 부분과 등 받침대, 팔걸이 역할을 할 수 있도록 했다. 저렴한 가격을 위한 소재 선택이었지만, 지금은 가죽으로 만든 버전도 많다. 데사우 바우하우스에서 우리가 본 바실리 의자 역시 가죽으로 되어 있었다. 강철관과 직물, 두 가지 소재가 결합된 원래의 바실리 의자는 약 7킬로그램으로 아주 가볍다.

바우하우스 잡지

데사우 바우하우스는 인적 드문 곳에 위치한 조용한 건물이었다. 오래전부터 같은 자리를 지켜온 그 건물은 나에게 역사적 유물과 같은 존재로 느껴졌다. 그들이 남긴 디자인 유산 역시 고정된 이미지로 내 머릿속에 남아 있었다. 이러한 생각에 전환점이 되었던 것이 바로 『바우하우스』 3호이다. 올해 초 수업의 일환으로 암스테르담에 있는 디자인 스튜디오 아워 폴라이트 소사이어티(Our Polite Society)를 방문했을 때, 이전과 다른 『바우하우스』를 볼 수 있었다. 1, 2호와는 다르게 그야말로 새롭게 변신한 모습으로 디자인된 것이다. 이제까지 바우하우스 양식이라고 그려왔던 내 머릿속 이미지와 너무 달라서 눈이 휘둥그레졌던 기억이 난다. 과감한 색상과 함께 글자라기보다는 장난스러운 도형에 가까운 타이포그래피가 표지 전면에 배치되어 있었다. 아워 폴라이트 소사이어티는 자신들의 개성을 지키며 이전에는 볼 수 없던 새로운 바우하우스의 이미지를 만들었다. 며칠 전 데사우 바우하우스 기숙사에 머물렀을 당시 숙소에서 보았던 『바우하우스』 1, 2호는 스튜디오 노바몬도(Novamondo)가 만든 것으로, 사뭇 차분하고 진지한 바우하우스 정신을 전달하려는 분위기를 내뿜고 있었다. 5호 『바우하우스』는 '디자인계의 공룡'이라 불릴 만큼 오랜 경력과 내공을 쌓은 싸이언(Cyan)이 디자인을 맡았다. 그들이 만든 잡지는 오스카 슐렘머를 특집으로 다룬 6번째 호로 2014년 1월에 출간됐다. 바우하우스에서는 이렇게 공모전 형식으로 매년 2팀의

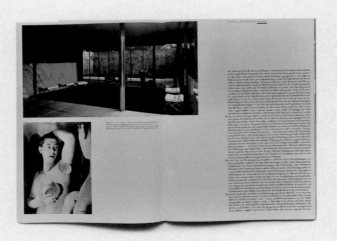

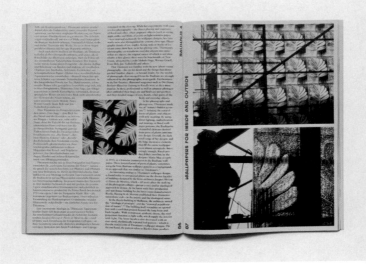

(위) 『바우하우스』 1호
(아래) 『바우하우스』 4호

새로운 디자이너, 혹은 스튜디오를 선정한다. 고정적인 이미지를 오랫동안 유지했던 『바우하우스』의 새로운 변화는 자신의 색깔을 표출하고 싶어 하는 디자이너 사이에서 높은 인기를 끌고 있다.

Fussgänger
bitte andere
Strassenseite

베를린 길거리 글자

베를린

# 베를린

바젤과 취리히에서 보았던 정갈한 형식의 간판과
포스터와 달리 이곳 베를린의 거리 홍보물은
무법자마냥 정제되지 않은 느낌이다. 이러한
모습이 오히려 거리의 생기와 잠재된 에너지를
자극한다. 공공장소를 전시장처럼 이용하는
대범함, 이를 억누르지 않고 방치하는 공공기관,
포스터에 구멍을 뚫는 행위(퍼포먼스), 그리고
이 환경이 일상인 듯 스쳐 지나가는 사람들,
이 모든 것이 내게 형식적인 틀에 얽매이지 않는
자유로운 베를린의 풍경으로 다가왔다.

베를린에는 작고 개성 있는 책방들이 곳곳에 산재해 있다. 우리는 '두유리드미(Do you read me?!)', '프로큐엠(Pro QM)', '모토(Motto)' 세 곳을 방문했는데, 그중에서도 동베를린에 위치한 '모토'에서 가장 많은 시간을 보냈다.

알렉시스 자비아로프(Alexis Zavialoff)가 2007년 스위스에서 시작한 모토는 본래 잡지와 팬진(Fanzine)[67]을 유통하는 작은 회사였다. 물론 현재도 규모는 작지만 여러 도시에 거점을 두고 전 세계적으로 독립 출판물을 유통하고 있다. 그중에서도 베를린 지점은 다양한 나라의 독립 출판물들이 모이는 중심지 역할을 한다. 이제 막 활동을 시작한 어린 일러스트레이터의 출판물부터 규모가 큰 출판사의 출판물까지, 각자의 모습대로 각자의 목소리를 내는 책들을 이곳에서 만날 수 있다. 또한 새로 나온 책의 출간 기념회나 세미나 등 다양한 출판 관련 행사들이 열리기도 한다. 이처럼 전 세계 독립 출판 시장 커뮤니티에서 중요한 역할을 하고 있는 모토는 예술과 디자인 영역에서 새로운 움직임을 주도하는 '영향력 있는 배급처'로 자리 잡고 있다.

# 바우하우스 아카이브

부채꼴 모양의 지붕을 가진 하얀 건물이 파란 하늘
아래에서 마치 돛단배처럼 보인다. 이곳은 오늘날 베를린의
랜드마크라고 할 수 있는 바우하우스 아카이브 디자인
미술관(Bauhaus-Archiv Museum für Gestaltung)[68]이다.
1964년 발터 그로피우스에 의해 다름슈타트에 지어졌고
이후, 1976년부터 3년에 걸쳐 베를린으로 옮겨졌다.

우리가 이곳을 방문했을 때, 두 가지 전시가 진행되고
있었다. 하나는 바우하우스의 역사와 20세기 건축,
그리고 디자인을 포함한 전시로서 바우하우스가 다양한
예술 분야에 어떻게 영향을 끼쳤는지 소개하는 전시였다.
다른 하나는 「글꼴에 관하여(ON-TYPE)」라는 전시로,
20세기부터 오늘날까지 독일어를 사용하는 나라에서
발생한 타이포그래피 흐름에 대해 이야기하고 있었다.

전시장에 들어서자, 벽면 가득히 걸려 있는 다양한
글꼴의 이니셜이 눈에 들어왔다. 대문자와 소문자로
A4 종이에 인쇄된 상태로 벽에 걸려 있었고 각 이니셜
옆에는 글꼴 이름과 짧은 설명이 적혀 있었다. 인쇄된
종이를 마음대로 가져갈 수도 있었다. 마음에 드는 글꼴을
한 장 두 장 집다 보니 어느덧 1권의 책이 될 만큼의 분량을
모을 수 있었다. 전시장 입구에 제공하는 딱딱한 종이
커버와 집게는 관람객 스스로 만든 '주관적 타이포그래피
표본집'을 깔끔하게 완성할 수 있는 용도로 사용된다.
우리는 모두 각자가 만든 1권의 책을 들고 전시장을
빠져나왔다.

노데(Node)는 설지 롬프차(Serge Rompza)와 안드레스 호프고르(Anders Hofgaard)가 자신의 고국인 노르웨이(Norway)와 독일(Deutschland)의 앞 두 글자를 따서 만든 그래픽 디자인 스튜디오다. 영어로는 '교점(交點)'이라는 뜻이다.

이들은 12년 전, 암스테르담에 있는 리트벌트 아카데미에서 처음 만났다. 당시 리트벌트 아카데미는 70퍼센트 이상의 학생이 다른 나라에서 온 유학생들이어서 국제적인 느낌이 강했다. 수업은 테크닉보다 내용 중심의 프로젝트 위주로, 커리큘럼 자체가 매우 엄격해서 재수강하는 학생들도 곧잘 있었다고 한다. 이는 수업 결과물만 책임지면 비교적 자유롭게 수업을 진행하는 독일과는 사뭇 대조적이었다.

졸업 후 호프고르는 노르웨이에서, 롬프차는 암스테르담에서 각각 일을 시작하지만, 얼마 후 함께 스튜디오를 차리기로 했다. 그들이 눈을 돌린 곳은 베를린이었다. 둘은 문화 산업이 늘어나면서 베를린으로 모여드는 여러 아티스트나 큐레이터, 갤러리를 위한 출판물을 디자인하기 시작했다. 초반에는 거의 돈을 받지 못하거나 심지어 무료로 일해줄 때도 있었다. 그럼에도 불구하고 베를린 스튜디오를 유지할 수 있었던 것은, 독일보다 디자인 보수가 서너 배 높은 오슬로에도 스튜디오를 개설했기 때문이었다.

오슬로에 들어오는 일이 많아지면서 그들은 스튜디오를 확장한다. 한동안 2명의 동업자가 더 있었지만,

지금은 다시 둘이 되었다. 각 스튜디오는 정직원과 인턴을 합쳐 적게는 5명에서 10명 정도의 인원을 유지하고 있다. 베를린에서 진행되는 작업의 약 90퍼센트는 문화 관련 일이고, 나머지 10퍼센트는 상업적인 캠페인이나 CI 디자인 등의 일이다. 필요한 경우 웹 디자인이나 영상 관련 일을 외부 프로그래머와 협업하는 방식을 취한다. 반면 오슬로 스튜디오에서는 상황에 맞게 점차 상업적인 일을 늘려가고 있다고 한다.

　　노데의 이야기를 들으며 올해 초 방문했던 암스테르담에 위치한 디자인 스튜디오, 아워 폴라이트 소사이어티가 떠올랐다. 아워 폴라이트 소사이어티 또한 2명의 리트벌트 아카데미 졸업생이 함께 만든 스튜디오다. 1년 남짓 된 이 스튜디오는 '2012년 바우하우스 잡지 디자인 공모전'에서 우승하며 주목을 받았다. 이들 역시 암스테르담과 스웨덴, 두 곳에 사무실이 있으며 사무실 간의 소통은 대부분 화상 채팅을 통해 이루어진다. 노데도 마찬가지로 두 사무실 간의 물리적인 왕래는 점점 줄어들고 있다고 한다. 학교들이 권장하는 유럽 내 교환 학생 프로그램이나 국제적으로 진행되는 워크숍을 생각해보면 이러한 소통 방식이 새로운 것은 아니지만, 몇 년간 독일에서 살며 겪은 바로는 의외로 유럽 사람들은 아직까지도 아날로그를 고수하는 면모가 있다. 그렇게 보자면 최근에 와서야 이러한 소통에 속도가 붙는 느낌이다.

　　노데와 같은 몇몇 디자인 스튜디오들은 디자인 작업 외에도 학교에서 강의나 워크숍을 자주 진행한다. 설지

롬프차는 스튜디오 홀트가 주최한 '방과 후 클럽'에서 강의를, 독일 브레멘 미술대학교(Hochschule für Künste Bremen) 학생들과 이집트 카이로에 있는 대학생들과 같이 워크숍을 진행하기도 했다. 최근에는 스페인, 콜롬비아, 베네수엘라, 아르헨티나 같은 남미 출신 학생들과 함께 워크숍을 진행했다. 그는 여러 나라를 오가며 일어나는 상황을 직접 체험하는 것, 다른 문화 배경을 가진 사람들이 만나 생각을 공유하고 디자인하는 과정에서 일어나는 현상이 매우 흥미롭다고 했다.

이어서 그는 에스토니아 예술대학(Eesti Kunstiakadeemia, EKA)과 함께 진행한 작업을 보여주었다. '프로모션의 수단(Means of Promotion)'이라는 주제로, 미디어에 영향을 미치는 다양한 전략을 실험하는 워크숍이었다. 그들은 시위할 때 정부의 허가를 받아야 한다는 에스토니아 법규를 무시한 채, 탈린에 있는 자유의 시계 기념비 앞에 모였다. 그러나 빈 피켓을 들고 아무 말도 하지 않은 채 그저 그곳에 '서 있기만' 했기 때문에 경찰은 이것이 불법인지 합법인지 판단할 수 없었다. 이 사건은 곧 각종 미디어와 신문들로부터 주목을 받았고, 한 방송국이 진행하는 생방송에 초대받게 되었다고 한다. 여기서도 재미있는 일이 벌어지게 되는데, 방송을 하던 중 한 학생이 다른 방송으로 채널로 돌리라는 일종의 방해 문구를 손에 든다. 문구에서 제시한 다른 채널에서는 두 남자가 정치에 관해 토론을 하는 생방송이 진행되고 있었는데, 이 방송 현장에 슈퍼 히어로 복장을 한 또 다른 학생이 맞은편

노데, 프로모션의 수단, 2004.

노데, 『회비코덴 라이브(Høvikodden Live)』, 2007.

유리창 너머로 등장해 또다시 방송을 방해한다.

이 워크숍은 인구 100만 명의 작은 도시에서 벌어지는 하나의 사건이 얼마나 쉽게 미디어에 영향을 미치는지를 보여주는 단적인 예였다. 이 일은 이후 에스토니아 뉴스뿐만이 아니라 러시아 뉴스에도 나오게 된다. 이 워크숍은 자칫하면 무거울 수 있는 주제를 중립적이거나 중의적인 장치를 통해서 새로운 방식으로 접근한다. 이런 새롭고 낯선 시각들은 관점의 전환에서 일어나는 경우가 많다. 그런 이유로 많은 학교에서는 워크숍이나 교환 학생 체제를 통해 국제적인 교류를 더 적극적으로 독려하고 있다는 느낌이 강하게 든다. 내년에 방문할 한국이 무척 기대가 된다고 말했던 롬프차와 같이, 최근 디자인계에서 한국이란 나라에 대한 관심이 상당히 높아지고 있는 것을 볼 수 있다. 이번 여행 중에 만났던 롤란트 슈티거, 스튜디오 노름과의 대화에서도 그들의 질문은 한국에 대한 높은 관심을 보여주고 있었다. 2년 전 영화 「클라우드 아틀라스」의 디자인 어시스턴트로 참여하며 보았던 '상상 속의 2144년의 네오 서울'만 해도 한국 사람인 내가 느끼기에는 한글만 있었을 뿐, 중국과 일본을 적절히 섞은 콜라주 같았다.

다양한 국적의 사람들이 섞여 사는 베를린, 그 중심에 있는 크로이츠베르크, 그곳에 위치한 노데. 짧은 만남 후 난 그들이 디자인한 책이 어쩌면 이렇게 다양한 느낌으로 다가오는지 알 것만 같았다. 롬프차는 다음 프로젝트의 이름이 '혼성 정체성(Hybrid Identity)'이라고 했다. 만남이

끝나갈 무렵 "학생들에게 들려주고 싶은 충고나 조언이 있으세요?"라는 질문에 그는 "여행을 많이 다니며 다양한 문화를 체험하세요"라고 답했다. 문화 충돌에서 생기는 현상에 관심이 많은 이들의 모험은 어디까지 계속될까. 그들이 직접 경험하고 볼 한국의 모습이 어떨지 새삼 궁금하다.

# 홀로코스트 기념비

묵직한 육면체가 즐비하게 늘어서 있다. 멀리서 보는 홀로코스트 기념비의 광경은 마치 큰 마름모 꼴 패턴 같다. 이곳은 제2차 세계대전 당시 학살당한 유대인을 추모하기 위해 2003년부터 21개월에 거쳐 완공되었다. 건축물을 위한 공간은 1만 9000제곱미터. '서울숲'보다 조금 더 큰 규모의 넓이로, 그 안에 2,711개의 각기 다른 높이의 콘크리트 벽돌이 그리드를 따라 빼곡히 차 있다. 기념비의 중압감은 가까이서 더욱 커진다. 그리고 조형물 중심으로 들어가면 하나의 거대한 미로가 시작된다. 벽돌을 받치고 있는 지평은 마치 언덕처럼 굴곡이 있기 때문에 멀리서 작아 보이는 벽돌도 가까이서는 보통 사람 키의 2배 이상 규모가 된다. 때문에 이 안에서 잃어버린 사람을 찾는다는 것은 불가능해 보인다. 비석 같은 벽돌 사이로 문득 다른 사람들의 모습이 스쳐가지만 막상 자리에 가보면 모습은 금세 사라지고 없다. 이 공포감에서 벗어나게 해주는 유일한 위안은 일렬로 배치된 조형물 끝으로 보이는 바깥 풍경이다.

기념비를 디자인한 피터 아이젠만(Peter Eisenman)[69]은 처음에는 벽돌을 무작위로 배치하였으나, 미로 안에서 길을 잃을 확률이 너무 높을 거라 판단하여 일렬로 정렬하는 방식으로 디자인을 수정했다고 한다. 홀로코스트 기념비는 외부, 혹은 내부에서 바라보는 시각에 따라 다르게 느껴진다. 어떤 이에게는 돌다리와 같은 놀이기구가 되기도 하고, 또 어떤 이에게는 벽돌을 책상 삼아 글을 쓸 수 있는 실용적인 가구도 된다. 엄숙한 추모비가 되기도, 두려움을 주는 거대한 미로가 되기도 한다.

# 베를린 장벽

동독과 서독을 나눴던 베를린 장벽은 1989년 붕괴되었다. 역사적 사건이었던 독일 통일의 과정에서 허물어진 모습으로 남은 장벽 주변은 수많은 관광객으로 인산인해를 이뤘다. 장벽이 세워졌던 곳에서 얼마 떨어져 있는 장소에는 나란히 늘어선 장벽이 세워져 있었다. 장벽에는 다채로운 색깔로 정치가들의 얼굴을 풍자한 캐리커처가 그려져 있었다. 그중 가장 눈에 띄는 인물은 김정일. 무너진 장벽 안에 갇힌 모습이 마치 한 폭의 초상화처럼 보였다.

# 주잔네 지펠

주잔네 지펠(Susanne Zippel)은 오랫동안 동양 철학과 문자에 관심을 가져왔다. 그는 2011년 『동아시아 타이포그라피(Fachchinesisch Typografie)』라는 책을 통해 한자를 중심으로 한국과 일본, 동아시아 3국의 문자 체계에 대해 서술했다. 이 책을 쓰기 위해 그는 10년 이상의 시간이 필요했다고 한다. 베를린에서 방문한 그의 집 곳곳에서는 동양 문화에 대한 그런 그의 애정이 느껴졌다.

마당으로 난 샛길을 따라 들어가니 오두막집을 연상케 하는 그의 작업실이 보였다. 작업실 문턱에 있던 빨간 깔개에는 '편안하게 들어오세요'라는 뜻의 한자가 적혀 있었다. 천장 밑으로 엽서와 사과 모양의 장난감이 모빌처럼 걸려 있고, 창문 옆에는 동그란 모양의 알록달록한 크리스마스 불빛이 길게 늘어뜨려져 있었다. 그 앞으로 그의 가족사진과 멋진 챙 모자를 쓴 그의 소싯적 흑백사진이 눈에 띄었다. 무엇보다도 서재에 빼곡히 꽂혀 있는 동양 서적, 그 사이사이로 북엔드 역할을 하는 중국 전통 인형들, 서랍 위 중국 화폐와 일본 전통주, 유리병에 꽂혀 있는 말린 연꽃 씨앗들, 그가 동아시아 나라들을 오가며 조금씩 모아온 그 흔적들 때문이었을까. 처음 방문했음에도 불구하고 그의 스튜디오는 편안하게 느껴졌다.

그의 서재에서 책을 둘러보던 중 이번 여행에 동행한 독일 유학생, 은정이 책 한 권을 꺼내 보여주었다. 『동양, 서양을 만나다(Ost Trifft West)』이라는 제목의 이 책은 류양(Liu Yang)이라는 중국 여학생이 베를린 예술대학교를 졸업하며 만든 책이라고 했다. 두 손을 간신히 메울 만한

작은 판형의 책을 통해 그는 중국과 독일의 문화 차이를 유쾌한 인포그래픽으로 풀어냈다. 예를 들면, '유행'에 대해, 독일을 나타내는 파란 지면에는 동양식 밥상을, 반대로 중국을 나타내는 빨간 지면에는 서양식 밥상을 그려 오늘날 중국에서는 서양 음식을 먹는 것이, 독일에서는 동양 음식을 먹는 것이 유행임을 이야기하고 있다. 이 졸업 작품은 많은 사람의 관심을 받으며 정식 출판으로 이어졌다고 한다.

내가 문화의 차이를 다룬 책에 관심을 보이자, 지펠은 자신이 처음 중국에 갔을 때 겪었던 일을 들려주었다.

"오래전 일이에요. 라틴 알파벳 강의를 위해 북경과 상해에 첫 방문을 했었어요. 나는 자신 있게 강의를 시작했죠. 독일에서 하던 방식대로 일단 어색한 분위기를 깨기 위해 가벼운 농담을 던졌는데 아무도 웃지 않았어요. 굉장히 당황스러웠죠. 수업을 진행하면서 나도 학생들도 서로를 이해하지 못하고 있다는 느낌이 들었어요. 어쨌든 무려 8시간 동안 최대한 천천히, 차근차근 진행했어요. 그러고 나서 궁금한 점이 있으면 질문하라고 말했지만 다들 동상처럼 아무런 반응도 없었어요. 그때 얼마나 난감했는지 몰라요. 수업 중간중간에도 '이해하고 있나요?', '잘 따라오고 있나요?' 하며 계속 질문했지만 학생들은 고개만 끄덕이고 아무런 대답을 하지 않았어요. 가르치는 내내 '통역이 잘못돼서 이해를 못 하나?' 하며 전전긍긍했어요. 휴식 시간이 돼서야 학생들이 다가와서 얘기를 하더라고요. '하고 싶은 말이 많아요. 하지만 저를 지목해주셔야 말할

수 있으니 다음부터는 저를 지목해주세요'라고 말이에요.
그 후에는 수업 중에 학생들을 1명씩 지목해서 생각을
물으니 수업이 아주 쉽게 진행됐어요. 그때 중국에서는
독일 학생들에게 했던 수업 방식 그대로 하면 안 된다는
걸 깨달았어요. 문화적인 부분은 경험을 통해서만 배울
수 있다고 생각해요. 다른 문화를 가르쳐주는 사람은
없잖아요? 이때의 경험이 저에겐 중국 문화에 대해 더
많이 아는 계기가 됐어요. 만약 제가 지금 여러분에게 같은
강의를 한다면, 독일에서 혹은 중국에서 했던 방식과는
완전히 다른 방식으로 가르칠 거예요. 우리는 서로 다른
문화적 배경을 가지고 있으니까요."

그의 이야기를 들으며 대학 시절 읽었던 한 인터뷰가
떠올랐다. 동아시아로 스튜디오를 확장하면서 마주친
어려움이나 기대하는 바가 있느냐는 질문에 모션 그래픽
디자이너 가슨 유는 이렇게 답했다, "동양에는 동양만의
미적 감각과 감수성이 있으며 반대로 서양에는 서양의
감수성이 존재합니다. 우리는 이 두 가지 감성을 하나로
엮어 창의적인 디자인을 이끌어낼 수 있는 인재들을
찾습니다."

이번 여행을 통해 만난 대부분의 사람은 공통적으로
문화 교류와 소통에 관심이 많았다. 동양이 새로운 마케팅
시장으로 인식되는 만큼, 그들의 관심 또한 증폭하는
듯한데, 현재 우리나라에서는 아직도 서양 디자인을
추구하거나 모방하는 사례가 빈번히 일어난다. 글자의
조형성 때문일까? 나 또한 유럽 디자인은 왠지 모르게

세련되고 조형적이라는 느낌을 종종 받지만, 우리가 서양 디자인에 끌리듯 유럽에서 느낀 '한국의 디자인'에 대한 관심 또한 뜨거웠다. 인터넷을 통해 지구 반대쪽 일을 실시간으로 알 수 있는 지금, 지펠이 겪었던 문화적 충격은 어쩌면 거리가 먼 얘기일지 모른다. 반면 가슨 유의 말처럼, 이제는 문화적 차이를 이해하는 수준을 넘어 다른 문화를 접할 때 그것을 어떻게 수용하고 자신의 문화를 어떻게 공유할지가 중요한 시대이다. 분명히 문화적 경계는 점점 허물어지고 있다.

지펠의 스튜디오 탐방을 마치고 정원에 모여 앉아 한참 동안 담소를 나눴다. 대화 분위기가 무르익을 즈음 그는 작은 잔과 초록색 라벨이 붙은 술병을 가지고 왔다. 라벨에는 'Berliner Luft(베를린의 공기)'라는 이름이 적혀 있었다. 얼핏 독한 술 같았지만, 근사한 이름에 끌려 이내 그가 권하는 잔을 받았다. 청량하고 진한 박하 향이 입안에 감겼다. 내 표정을 본 주잔네는 넌지시 잔을 채워준다. 담소는 해가 질 무렵까지 이어졌고, 우리는 베를린의 공기에 서서히 취해가며 그렇게 10일간의 공식 일정에 마침표를 찍었다.

숙소로 돌아가는 길에 육교 넘어 저만치 보이는 아주 크고 이상한 구멍이 시선을 사로잡는다. 호기심에 다가가 살펴보니 전봇대에 엄청난 양의 포스터가 겹겹이 붙어 있다. 그 두께가 거의 한 뼘 남짓 돼 보인다. 떼어낸다면 전화번호부 책의 무게는 거뜬히 넘을 것이다. 포스터로 배가 잔뜩 부른 전봇대가 오히려 빈약해 보인다. 그 한가운데 우스꽝스러울 정도로 큰 구멍이 뚫려 있다. 시간에 의한 축적물, 그리고 그 중심에 생긴 블랙홀 같은 구멍. 하지만 사람들은 별것 아니라는 듯 눈길도 안 주고 지나간다. 구멍을 사이로 이전에 붙여진, 하지만 지금은 파편만이 보이는 옛 포스터의 색깔, 글꼴, 이미지, 행사 정보가 꿈틀거린다. 바젤과 취리히에서 보았던 정갈한 형식의 간판과 포스터와 달리 이곳 베를린의 거리 홍보물은 무법자마냥 정제되지 않은 느낌이다. 이러한 모습이 오히려 거리의 생기와 잠재된 에너지를 자극한다. 공공장소를 전시장처럼 이용하는 대범함, 이를 억누르지 않고 방치하는 공공기관, 포스터에 구멍을 뚫는 행위(퍼포먼스), 그리고 이 환경이 일상인 듯 스쳐 지나가는 사람들, 이 모든 것이 내게 형식적인 틀에 얽매이지 않는 자유로운 베를린의 풍경으로 다가왔다.

베를린의 함부르크 반호프 현대미술관(Hamburger Bahnhof)에서 열린 마르틴 키펜베르거(Martin Kippenberger)의 전시를 보러 갔다. 키펜베르거는 1953년 독일 도르트문트에서 태어나 1997년 44세에 간암으로 요절한 독일 작가다. 청소년기에 학교를 중퇴하고 술과 마약에 중독되어 한동안 치료를 받기도 했다. 만약 지금까지 살아 있다면 2013년은 그가 60세를 맞이하는 해이기도 하다.

생전에 키펜베르거는 화가, 조각가, 음악가, 작가로 활동하며 많은 작업을 했다. 그런 만큼 그의 작업은 전반적으로 하나의 스타일을 찾아보기 어려웠다. 그중 178개의 포스터는 키펜베르거의 작품 세계를 보여주는 또 다른 중요한 작업이다. 주로 실크스크린이나 석판화 기법으로 인쇄한 그의 포스터들은 정규 디자인 교육을 받은 디자이너들이 만든 포스터에 비해 자유로움이 느껴진다. 2006년 테이트 모던 전시에서 전시가 열렸을 때 작가이자 비평가 주타 코에터는 다음과 같이 말했다. "키펜베르거의 포스터들은 그가 가진 재능의 폭을 가장 잘 보여준다. 유머, 사회 비판, 도발적인 이미지와 암시의 영리한 조합. 그의 아이디어와 개성을 완벽하게 보여주며 풍부한 논쟁거리를 만들어낸다."

# 샤를로텐부르크 궁전

Charlottenburg Palace

주잔네 지펠 방문을 끝으로 모든 일정이 끝난 뒤 우리들은
또 다른 여행을 시작했다. 여건이 허락하는 사람들끼리
자체적으로 일정을 잡아 네덜란드를 방문하기로 한 것이다.
우선은 베를린에 남아 방랑자마냥 이리저리 거리 구경에
나섰다. 공식 일정 때는 할 수 없었던 쇼핑의 한을 풀기
위해 이색적인 옷가게나 벼룩시장도 둘러보고, 서점에
눌러앉아 책을 보기도 했다. 숙소는 학생들이 자체적으로
'Airbnb'라는 홈스테이 사이트를 통해 마련했는데, 집
열쇠가 2개밖에 없던 까닭에 외출할 때 늘 짝을 지어
나갔다. 베를린을 떠나기 이틀 전, 누군가 "이제 이곳에
있을 날도 얼마 안 남았는데 오늘은 각자 다녀볼까?" 하고
제안했다. 대부분 가고 싶은 장소가 겹쳤기 때문에 굳이
따로 다닐 필요는 없었지만 혼자 하는 여행은 다를 거란
생각에 흔쾌히 오케이를 외쳤다.

　　혼자 숙소를 나선 후 내 나름대로 규칙을 만들었다.
이름이 마음에 드는 역에 내려 둘러보다 새로운 지하철역을
찾는 방식으로 물 흐르듯 장소를 옮겨 다녔다. 그날의
마지막 도착지는 '리하르트 바그너 광장' 역이었다. 근처에
흐르는 스프리 강을 따라 한참을 천천히 걸었다. 걷다
보니 찻길 너머로 프랑스식 궁전처럼 보이는 건물이 눈에
띄었다. 건물 양식의 독특함 때문인지 찻길 옆에 위치한
어색함 때문인지 가까이서 보고 싶다는 충동이 들었다.
건물 주변에 이상할 만큼 아무도 없었기 때문에 출입
금지 구역처럼 보였지만 결국 호기심을 억누르지 못하고
출입구를 찾아 조심조심 안으로 들어갔다.

**347**

입구를 지나 건물 뒤로 돌아가니 마치 비밀의 화원처럼 큰 정원이 있었다. 그리드를 따라 펼쳐진 잔디밭과 일정한 간격으로 서 있는 원뿔 모양의 나무들은 마치 정제된 프랑스 왕궁을 연상케 했다. 길 끝에는 호수가 있었다. 산책을 나오신 할아버지가 손자와 함께 새들에게 모이를 주고 계셨다. 궁전과 호수 사이의 정원은 마치 소중한 누군가를 위해 가꿔놓은 사유지 같은 반면, 정원 외곽에는 조금 더 거친 느낌의 숲이 있었다. 해가 지기 전까지 숲 속을 무작정 걸었다. 완벽한 고요함 속에서 팻말도 없는 숲 속을 이리저리 헤매다 날이 어둑어둑해질 때쯤 발길을 돌렸다. 그렇게 그날의 외출은 이번 여행 중에 혼자 간직한 유일한 추억이 되었다. 후일 내가 방문했던 장소가 샤를로텐부르크 궁전이라는 유명한 곳임을 알게 되었다. 조금은 실망스러웠지만 반대로 관광 명소임에도 불구하고 그날 그렇게 인적이 드물었던 것이 놀라웠다.

길을 잃어버려야 비로소 참된 여행을 한다는 말이 있다. 비록 샤를로텐부르크 궁전이 새로 발견한 비밀의 장소는 아니었지만, 무작정 걸은 덕분에 백지의 상태로 순간순간을 보고 느낀 그 날은 나에게 특별한 기억으로 남았다. 이처럼 베를린 거리를 거닐다 보면 현대적인 건물들 사이로 어느 순간 나타나는 오래된 건물들, 보존 건물 주변으로 끊임없이 생겨나는 새 건물들, 중간중간 자연을 느낄 수 있는 도심 속 공간 등, 기대하지 못한 풍경 속에서 다양한 이야기를 들을 수 있다.

# 방과 후 클럽

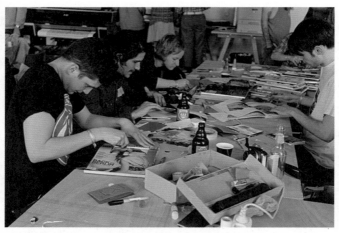

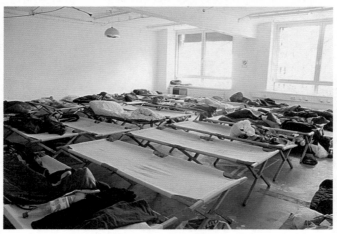

호르트는 독일 그래픽디자인 스튜디오로 1994년 'Eikes Graphischer Hort'라는 이름으로 처음 시작했다. '호르트'라는 이름은 스튜디오가 가진 모토 그대로 창의적인 놀이 공간, 즉 '일과 놀이'가 동시에 이루어지는 관습에 얽매이지 않은 작업 환경을 뜻한다. 호르트는 배움과 성장의 장소로, 아직도 꾸준히 발전해나가고 있다. 또한 일상에서 받은 영감을 작업화 하는 것으로 유명하다.

우리는 호르트를 방문해서 스튜디오를 구경하고, 간단한 워크숍을 진행할 수 있지 않을까란 기대로 마지막 비공식 일정을 잡아놓았다. 그러나 호르트의 바쁜 일정으로 이 만남은 성사될 수 없었다. 더군다나 이 소식은 약속 당일 아침, 호르트로부터 온 메일로 확인한 것이어서 더욱 충격이었다. 아쉬웠지만 어쩔 수 없었다. 사실 호르트는 우리가 가장 방문하고 싶어 했던 스튜디오 중 하나였다. 호르트 특유의 재기발랄함과 젊은 감각은 그들의 작업과 활동에서 여과 없이 드러나는데 그런 에너지를 눈으로 직접 확인해보고 싶었기 때문이다.

호르트의 이러한 활동 중 하나가 매년 한 번씩 방학 기간 — 그들은 이것을 수업 없는 기간(lecture-free period)이라고 표현한다 — 동안에 학교를 빌려 진행하는 '방과 후 클럽'이다. 방과 후 클럽은 워크숍으로 진행되는 디자인 페스티벌로서 알렉산더 리스(Alexander Lis)와 아이케 쾨닉의 주도로 시작되었다. 오펜바흐 조형예술대학은 방과 후 클럽이 진행되는 기간 동안 여러 나라 학생들이 참여해 직접 만들고 꾸밀 수 있는 작업

공간을 제공한다. 이 기간 동안 워크숍, 강의, 심포지엄과 전시가 열린다. 또한 방과 후 클럽의 참여자로 일부 선정된 디자인 전공 학생들은 일주일 동안 국제적인 디자이너들이 이끄는 6개의 워크숍에 참여할 수 있게 된다. 이 행사는 '교육은 공동 자산'이라고 생각하는 호르트의 이념에 따라 무료로 개최하고 있으며 일반인에게도 공개된다. 이 프로그램의 모든 기록은 영어와 독어가 병기된 방과 후 클럽 시리즈로 출간되고 있다.

ONTROLLMARKE CH

GÜLTIG MIT GRUPPENBILLETT
EG-NR. BILLETT:
3979332                    05.06. 00004

PPENNAME:
i

SELEITER:
ner

TIG:
06.2013 - 14.06.2013

MER:

                          ARTIKEL-NR: 000198

KL. **ERWACHSENE**
 350825 03061625

357

**GEWANDHAUS**
ZU LEIPZIG

Gewandhaus zu Leipzig, Mendelssohn-
Augustusplatz 8, 04109 Leipzig

KAMMERMUSIK Serie III/6

**Christian Funke / Michael S**
"Rezital"

| Sonntag 09.06.2013 18:00 Uhr | Links | Reihe **11** |
| --- | --- | --- |

3,00 EUR
Last-Minute

Fahrtberecht.f.Verkehrsmittel
des MDV Zone 110+1 angrenzende
Zone(151,156,162,164,168);3h
vor und nach der Veranstaltung

**12551**
09.06.2013 17:23:29

358

**DB BAHN**

Nur gültig mit Gruppe&Spar

Auftrag-Nr 334890852

334890852

□34843424
48559448-68  7A·04  11/

14:33

Teilnehmer

**ARKE CH**

PENBILLETT

004

008     12551
09.06.2013

3,00 EUR

Ermäßigungsausweis
unaufgefordert am
Einlass vorzeigen

Umtausch
und Rückgabe
ausgeschlossen

897418001371800002551
245741

t

FONDATIC

**tnw**
tarifverbund
nordwestschweiz

GÜLTIG: 24 **Stunden**
ab Entwertung

BB

07.06.13 09:16

tarifverbund
nordwestschweiz

**GEWANDHAUS**
ZU LEIPZIG

Gewandhaus zu Leipzig, Mendelssohn-
Augustusplatz 8, 04109 Leipzig

KAMMERMUSIK Serie III/6

# Christian Funke / Michael Sc

"Rezital"

| Sonntag<br>09.06.2013<br>18:00 Uhr | Links | Reihe<br>**11** |
|---|---|---|

3,00 EUR

Last-Minute

Fahrtberecht.f.Verkehrsmittel
des MDV Zone 110+1 angrenzende
Zone(151,156,162,164,168);3h
vor und nach der Veranstaltung

**12551**
09.06.2013 17:23:29

# Stiftung Bauhaus Dessau

Gropiusallee 38
06846 Dessau-Roßlau
Telefon: +49-340 - 6508-250
www.bauhaus-dessau.de

## Freikarte

Preis: 0,00 €

BUHAUS
AUSDESSAU

tnw
verbund
nordwestschweiz

GÜLTIG: 24 Stunden
ab Entwertung

tariverbund
nordwestschweiz

tarifverbund
nordwestschweiz

361

# Haus der Kulturen
## Ausstellungshalle

Das Anthropozän-Projekt
# The Whole Earth

Kalifornien und das Verschwinden des Außer

Montag, 17.06.2013 11:00 Uhr

**GEWANDHAUS**
ZU LEIPZIG

KAMMERMUSIK Serie III/6

## Christia

"Rezital"

| Sonntag | Links |
|---------|-------|
| 09.06.2013 | |
| 18:00 Uhr | |

3,00 EUR
Last-Minute

Fahrtberecht.f.
des MDV Zone
Zone(151,156,
vor und nach c

**12551**
09.06.2013 17:23:29

Ab Entwertung 120 min gültig

Please validate your ticket
22 D i 24 Berlin Hbf

**VBB** **Einzelfahrausweis**
**Regeltarif**

**Berlin AB**
**B1** ***2,40

Gemeinsamer Tarif der im Verkehrsverbund Berlin
burg (VBB) zusammenwirkenden Verkehrsunterne
Gültig nach den geltenden Beförderungsbedingung

B89448
130611    22:07    51    3849

Welt

26400C

4826
EUR
0,00

17.06.2013 09:00
EUR 0,00
Zählkarte

05148714826001 28

aus Dessau

**tnw**
tarifverbund
nordwestschweiz

tarifverbund
nordwestschweiz

tarifverbund
nordwestschweiz

**GÜLTIG: 24 Stunden**
ab Entwertung

B A U H A U S D E S S A U

Haus der Kulturen

Ausstellungshalle

Das Anthropozän-Projekt

# The Whole Earth

Kalifornien und das

Montag, 17.0

Staatliche Museen zu Berlin
Preußischer Kulturbesitz

GEWANDHAUS
ZU LEIPZIG

KAMMERMUSIK Serie II

## Christia

"Rezital"

Ab

| Sonntag 09.06.2013 18:00 Uhr | Links |
|---|---|

| 3,00 EUR Last-Minute | Fahrtberecht.f. des MDV Zone Zone(151,156, vor und nach d |
|---|---|

**12551**
09.06.2013 17:23:29

**Einzelfahrausweis**
**Regeltarif**

**Berlin AB**
**B1**                           ***2,40

Gemeinsamer Tarif der im Verkehrsverbund Berlin
burg (VBB) zusammenwirkenden Verkehrsunterne
Gültig nach den geltenden Beförderungsbedingung

B89448
130611      22:07      51      3849

Welt

4826
EUR
0,00

STAATLICHE
MUSEEN ZU
BERLIN

ALTES MUSEUM
BODE-MUSEUM
ETHNOLOGISCHES MUSEUM
FRIEDRICHSWERDERSCHE KIRCHE
GEMÄLDEGALERIE
HAMBURGER BAHNHOF
KUNSTBIBLIOTHEK
KUNSTGEWERBEMUSEUM
KUPFERSTICHKABINETT
MUSEUM BERGGRUEN
MUSEUM FÜR ASIATISCHE KUNST
MUSEUM EUROPÄISCHER KULTUREN
MUSEUM FÜR FOTOGRAFIE
NEUE NATIONALGALERIE
NEUES MUSEUM
PERGAMONMUSEUM
SAMMLUNG SCHARF-GERSTENBERG
SCHLOSS KÖPENICK

ssau

B
A
U
H
A
U
S
D
E
S
S
A
U

## 체계와 자유

내가 학부생이었던 2000년대 중반, 학교에서는 합리적이고 체계적인 그리드와 비대칭 구성을 지향하는 스위스 타이포그라피가 마치 정답처럼 통용되는 분위기였다. 그 후 2010년을 전후로, 일명 '더치 디자인'이라 불리는 네덜란드 스타일이 새로운 흐름처럼 형성되었다. 타이포그라피를 이미지적으로 활용한 더치 디자인은 스위스 타이포그라피와 비슷하면서 보다 자유로운 느낌을 주었다. 하지만 타이포그라피의 모습은 바뀌어도 궁극적으로 결과물에서 차지하는 비중은 별반 차이가 없었다. 당시 나를 포함한 학부생 사이에서 이러한 더치 디자인이 유행처럼 번졌다. 포스터라는 매체로 한정해서 보자면, 언제부터인가 형태의 실험이나 이미지가 중심에 놓이는 등의 변화가 눈에 들어오기 시작했다. 각종 웹사이트에 이미지를 적극적으로 활용하거나 글자를 다양하게 변형한 포스터들이 넘쳤다. 당시 그런 시도가 새로운 흐름인지 나로서는 알 수 없었지만, 이번 여행을 떠나며 막연히 이미지 중심의 포스터를 많이 볼 수 있을 거라는 기대가 있었다.

베를린을 떠나 네덜란드에 있는 리트벌트 아카데미를 찾았을 당시 마침 졸업 전시가 열리고 있었다. 전시된 작품들을 보고 있자니 스위스에서 본 취리히 예술대학교의 졸업 전시가 떠올랐다. 그때 받은 인상은 일반적인 미술 대학교와 크게 다르지 않았다. 전공에 따라 공간을 나누고, 과정을 서술한 책, 논문, 그리고 졸업 작품이 전시되어 있었다. 편집 디자인 전시의 경우 체계적인 취리히 예술대학교의 시스템이 돋보였다. 자유로운 분위기 안에서

학생들의 잠재력을 최대한 끌어내는 리트벌트 아카데미의 졸업 전시와 비교하면 전자는 잘 짜인 그리드 시스템을, 후자는 자유분방한 드로잉을 연상시켰다.

실제로 두 졸업 전시의 중심이 되는 벽에 걸린 포스터들은 두 학교의 차이를 느끼게 해주었다. 리트벌트 아카데미 졸업 전시 포스터는 전시에 대한 정보에 소극적인 타이포그라피만이 사용되었다. 전시장에는 채택되지 않은 다른 포스터 시안도 있었는데 대부분 텍스트의 비중이 현저히 작았다. 일부는 아예 텍스트를 배제하고 이미지만을 보여주는 포스터도 있었다. 이러한 모습은 2013년 쇼몽 포스터 페스티벌에서도 쉽게 찾을 수 있었다. 에리히 브레히뷜(Erich Brechbühl)의 작업은 배경이 거의 없을 정도로 커다란 튜브가 포스터 전체를 메우고 있었다. 이 전시의 그랑프리는 러시아 디자인 그룹인 오스텐그루페(Ostengruppe)의 키릴 블라고다츠키흐(Kirill Blagodatskikh)가 수상했다. 이 작업은 2012년 모스크바 현대미술관에서 열린 레오니드 소코프(Leonid Sokov)의 대규모 회고전 포스터 였음에도 불구하고 작가의 이름은 이미지 뒤에 가려 거의 보이지 않는다. 2작품이나 선정된 같은 그룹의 이고르 고르비치 또한 일러스트레이션 이미지를 주로 사용하며 때론 글자를 이미지처럼 배치하기도 한다.

최근 눈에 들어오는 이미지 중심의 포스터가 새로운 흐름이기 이전에 동시대가 포스터라는 매체를 사용하는 하나의 방식이 아닐까 하는 의구심이 들었다. 네덜란드

디자인 스튜디오 토닉(Thonik)의 크리에이티브 디렉터인
토마스 비데르스호븐(Thomas Widdershoven)은 자신의
디자인 이념에 대해 다음과 같이 말했다.

"내가 지향하는 것은 '해피 모더니즘'이다. 이는
모더니즘의 조형적 언어와 포스트모더니즘의 자유로운
사고방식을 조화시킨 것이라고 할 수 있다. 사람들은
단순화된 디자인에 익숙해져 있기 때문에 장식을 이전과는
다른 새로운 방식으로 쓰는 것은 상당히 효과적이다."*

이러한 생각은 내게 더치 디자인을 잘 설명하는
표현으로 다가온다. 어쩌면 최근에 더욱 두드러지는 이미지
중심의 포스터도 이처럼 기존 양식을 받아들이면서 새로운
스타일을 추구하는 것이 아닐까.

---

* 　　토마스 비데르스호븐 인터뷰, 「토닉, 현재 네덜란드에서 가장 젊은 감각을 인정받는
스튜디오」, 『디자인』 2009년 4월 호.

# 헤릿 리트벌트 아카데미: 안유리

<u>본인에 대한 소개와 이곳에 유학을
오게 된 계기를 듣고 싶습니다.
네덜란드 유학을 결심하기가 그렇게
쉽지는 않았을 것 같은데요.</u>

저는 모험심이 강하거나 새로운
것을 적극적으로 수용하는 사람은
아닙니다. 오히려 한 가지를 마음에
받아들이기까지 어느 정도 시간이
필요하지요. 하지만 그것이 관계든
일이든 상황이든 제 안의 문으로
들어오는 순간부터는 그것을
전적으로 지키고 가꾸어가는
편입니다. 그런 점에서 어릴 때
막연하게 꿈꿨던 영상 작업을
하자센터라는 독특한 공간에서
배우게 된 이후 꽤 오랜 시간 동안
그곳에 머물렀습니다. 그곳에
머무르는 동안 단순히 영상 기술과
표현을 배운다기보다 내가 살고
있는 사회와 주변을 둘러싼 갖가지
이야기들에 귀를 기울이고, 그것을
영상이라는 매체를 통해 내 것으로
만들고 내 언어를 만들어가는 법을
배울 수 있었습니다. 시간이 지나면서
학생에서 인턴으로, 그리고 다시
학교 일원의 위치로 자연스럽게
이동해가면서 그러한 경험들을
쌓아갔습니다. 하지만 언제부턴가
내가 익숙하고 편안한 공간에서
안전하게만 살 수는 없다는 생각이
들었습니다. 그 생각을 어느 정도

실천에 옮기기 위해 가장 먼저 선택한
방법은 그동안 내게 익숙한 환경과
관계 들로부터 거리를 두고 넘어서는
것이었죠. 처음에는 낯선 환경에
스스로를 던져놓았고 후에는 생각과
표현에 대해, 즉 익숙하게 사용해온
매체로서의 영상 작업도 한동안
중단했습니다. 거꾸로 내게 낯설다고
여겨지는 것들 혼자 여행하기, 걷기,
글쓰기를 하면서 시간을 보냈습니다.

그즈음, 주변 사람들로부터
지금 다니고 있는 학교에 대한
이야기를 듣게 되었고 별 망설임
없이 이곳을 선택했어요. 유럽의 다른
학교와 달리 영어로 수업을 하고
미국과 영국 등의 예술 학교들에 비해
학비가 저렴했기 때문이기도 했지요.
돌이켜 생각하면 학위 취득이나
국제적 활동 경험 등의 뚜렷한
목적이 있었기보다는 낯선 곳이라는
사실에 마음이 더 갔던 것 같아요.
어딘가로 떠나야 한다는 생각을 멈출
수가 없었어요. 최대한 멀리, 모르는
곳으로 가야겠다고 생각했죠. 그러나
생각보다 더 멀고 여전히, 아니 점점
낯설게 느껴지는 것 같아요. 작업하는
사람 입장에서는 어쩌면 자연스럽고
또 다행스러운 점이라고 생각합니다.

<u>리트벌트 아카데미의 특징은
무엇인지 궁금합니다.</u>

(왼쪽 위) 안유리, 「세 평짜리 숲」, 2012.
(왼쪽 아래) 안유리, 「동시성의 상대성」, 비디오 인스톨레이션, 2013.

학교 홈페이지의 소개에 따르면 이 학교 전체 학생의 45퍼센트가 다른 나라에서 온 학생들이라고 해요. 주로 유럽 다른 지역에서 온 경우가 많지만 점차 아시아 출신 학생들도 늘어나고 있는 추세지요. 공식적으로 진행하는 행사와 수업 등은 영어로 진행되지만, 비영어권에서 온 학생들이 사용하는 영어이기에, 혹자는 '리트벌트 영어'라고도 불러요. 때문에 한 가지 특징이나 색으로 규정지을 수 없다는 것이 유일한 특징이라고 생각합니다.

제가 속한 학과의 경우, 오디오-비주얼이라는 큰 틀 안에서 각자 희망하는 매체를 선택해 다양한 방식으로 작업할 수 있습니다. 이를테면 저는 주로 시를 쓰면서 책을 만들거나, 비디오 설치 작업을 해요. 한마디로 매체나 장르에 제한이 없지요. 또한 본과 2학년부터는 특별한 정규 수업 없이 개인이 스스로 일정을 만들어 원하는 시간대에 선생님과 약속을 잡아 일대일로 만나는 형태로 수업이 진행됩니다. 때문에 어떤 때에는 거의 학교를 가지 않고 작업에 몰두하기도 하고, 또 어떨 때는 집중적으로 학교에 가서 선생님과 만나기도 합니다. 학생마다 두세 명의 담당 선생님이 정해져 있는데, 졸업 학년이 되면

보다 긴밀한 관계로 발전되지요. 언뜻 보면 일반적으로 생각하는 학교의 모습과는 다르기에 길을 잃게 되거나 아무것도 안 한 채 지낼 수도 있습니다. 한마디로 자유의 양날 같은 모습이지요. 저 또한 학교에 처음 입학했을 당시, 이러한 시스템에 대한 정보가 거의 없어서 혼란스러웠어요. 모든 것을 스스로 결정하고 진행하며 결과 또한 철저히 개인의 몫에 달려 있기 때문이지요.

어떤 식으로 학교 시스템에 적응하셨는지요.

한 선생님과 대화하면서 약간의 힌트를 얻었습니다. '학교라는 공간에 입학했다고 해서 누군가로부터 주어진 학습을 향해 나아가는 것이 아니라 한 개인으로서, 한 사람의 예술가와 예술가로서 우리는 만나고 있다'는 말을 들려주셨죠. 물론, 학교라는 틀이 가진 교육과 학습이라는 목적이 존재하지만 대부분의 선생님들이 현역에서 활발히 활동하고 있는 예술가이기도 하거든요. 저는 그분들의 모습을 보며, 저 역시 학생으로서만이 아닌 독립된 작가로서 작업하며 배우고 있다고 생각합니다. 이런 사실을 보다 분명하게 인지하고 체득한 것이 이 학교에서 배운 바라고 생각해요.

<u>유학 생활 중 어려웠던 점이나 기억에 남는 일은 무엇인지요.</u>

　　가장 특별했던 경험을 꼽아보자면 담당 선생님과의 대화를 말하고 싶습니다. 처음 선생님과 만난 날, 여러 가지 질문을 한꺼번에 받았어요. 그 질문들이 모두 세세히 기억나지는 않지만 대략 이런 내용이었습니다. "너는 밖을 향하고 있는 사람이냐, 안을 들여다보는 사람이냐?" "너는 누군가에게 인정받고 싶은 사람이냐, 너의 목소리가 더 중요한 사람이냐?" "너는 예술가냐, 작가냐?" 등등. 대답하기 난감하다면 난감하고 말하자면 말할 수 있는 것들이죠. 잠시 주춤하다가 입을 떼려고 하려는 순간, 선생님은 다시 말씀하시기 시작했어요.

　　"많은 사람들이 누군가 질문을 해오면 그 질문의 내용이나 의도와 상관없이 즉각적으로 반응해야 한다는 생각을 가지고 있다. 하지만 나는 그렇지 않다고 생각한다. 때때로 굳이 즉각적으로, 혹은 상대가 원하는 질문의 방향에 맞춰 대답을 서두를 필요가 없다. 너의 시간을 가지고 대답을 할 수 있도록 상대를 기다리게 할 줄도 알아야 하고, 때로는 대답하지 않아도 된다. 물론 무례하게 보이라는 말은 아니다. 내가 질문을 하는 사람일 때도 있지만, 누군가의 이야기를 들어주는 사람이 될 때도 있다. 진심으로 들을 줄 알고 기다리는 것, 그것에 대해 말하는 것이다."

　　한참 후에 이 대화를 다시 떠올리게 된 계기가 있었습니다. 미학 강의에서 한 선생님이 질문을 했을 때였죠. "당신은 어떨 때 '아름답다'는 표현을 하나요?" 그러자 한 학생이 이렇게 답했어요. "어떤 사람의 작품을 보고 나서 딱히 할 말이 없을 때 그 사람에게 이렇게 말합니다. '아름답다'라고." 잠시 정적이 흐르는 동안 나는 예전의 그 대화를 떠올렸어요. 그리고 '우리는 무언가를 만드는 창작자이자 동시에 관람자인데, 무엇을 어떻게 대하는가와 만드는 것의 차이는 무엇일까'라는 질문이 생겼죠. 사람들의 이목을 빠르게 사로잡는 방법을 터득하는 것과 타인의 작업을 대강 훑어보는 것. 무엇이 다르고 또 같게 되는 것인지, 지금도 계속 생각하고 있습니다.

<u>이곳에서 진행한 작업 중 가장 마음에 드는 작업은 무엇인가요?</u>

　　개인적으로 의미 있는 작업 2개를 고르자면, 첫 번째는 '세 평짜리 숲'이라는 책 작업입니다. 이

도시에 와서 첫해 동안 썼던 시와 기록해둔 이미지를 엮은 책이지요. 이 작업이 의미 있다고 느끼는 이유는, 어쩌면 다시는 그런 작업을 할 수 없을 거라 생각되기 때문이기도 해요. 모든 것이 불안하고 두려웠던, 그리고 그런 감정들의 산물처럼 보이는 조각들이지만, 그만큼 가장 생생하게 온몸으로 겪어내며 보고 듣고 느낀 것을 담아낸 작업이거든요. 이 책은 현재 암스테르담의 서너 군데 아트숍과 서점에서 판매 중입니다.

두 번째는 최근 진행한 '동시성의 상대성'이라는 제목의 비디오 설치로, 다시 한번 스스로 작업을 돌아보고 앞으로 지속할 수 있는 용기를 얻은 작업입니다. 이 작업을 준비하던 당시, 갑자기 살고 있는 집 창문이 뜯겨져 나가는 일이 생겼어요. 시에서 대대적으로 이루어진 창문 교체 공사 때문이었는데, 내 방과 거실 쪽에서 주로 공사가 이루어졌죠. 대개 집에서 작업하는 편이라 공간이 없어서 한동안 부엌에서 지낼 수밖에 없었어요. 결국 어수선한 상황을 견디지 못하고 짐을 싸 기차를 타고 베를린으로 갔습니다. 7시간 동안 기차를 타고 가는 동안 글을 쓰고 촬영을 해서 완성한 작업이에요. 돌이켜보면 한동안 외부와 철저히 분리된 채 스스로를 가둬두고 무감각하게 지내던 시간들에 대한 경고장이 날아들었던 것 같습니다. 기차에 몸을 싣고 낯선 도시로 떠나면서 마쳐된 감각이 풀려나는 듯한 느낌을 받았어요. 스스로를 다시 낯설게 들여다볼 수 있게 된 계기로 만들어진 작업입니다.

앞으로의 계획을 듣고 싶습니다.

2014년 7월에 리트벨트를 졸업할 예정입니다. 졸업 이후에 대한 계획이 있기도 하고 없기도 한데, 한 가지 분명한 것은 대학원 진학이나 취업처럼 정확한 일정을 두지 않는 삶이 될 것이라는 것입니다. 하지만 그런 상황 속에서도 지칠 때는 온몸으로 지치고, 해야 할 때는 온몸으로 해내면서 생생한 삶을 살고 싶습니다. 그리고 그런 삶 속에서 지속적으로 작업을 해나가고 싶어요. 어떤 것의 '준비생'이라는 명찰을 달고 막연한 미래에 마쳐되는 것을 경계합니다.

안유리
청강문화산업대학교에서 디지털 비디오를
전공하고 하자센터에서 배우고 가르쳤다.
네덜란드 암스테르담 리트벌트 아카데미 '오디오-
비주얼' 학사 과정을 졸업하고 현재 서울에서
활동 중이다. 주로 시를 쓰며, 텍스트와 이미지-
사운드가 결합된 비디오 설치 작업을 한다.

아디나

**Adina Renner**

그를 생각하면 자연스레 '여장부'라는 단어가 떠오른다.
볼 위에 주근깨, 중성적인 목소리, 검은색 레깅스에
원피스를 즐겨 입는 그는 이번 여행에 가장 먼저 합류한
친구다. 여행 계획 초기부터 함께했는데 비트라 캠퍼스와
포스터 컬렉션 또한 그의 추천을 통해 알게 되었다.

바젤에서 홈스테이를 하면서 이틀간 그의 집에 머문
적이 있다. 일정이 끝나고 밤늦게 돌아오면 그는 잠옷
차림으로 현재 작업 중인 디자인 시안을 보여주며 의견을
물었다. 그의 집에 머물며 가장 기억에 남는 건 마지막
날 함께했던 아침 식사다. 호텔에서 허겁지겁 챙겨 먹던
끼니와 달리 아디나의 어머니가 직접 차려주신 밥을 먹고
있자니 마치 그의 가족이 된 듯한 기분이 들었다. 식사
후 그는 나를 발코니로 불렀다. 멀리 보이는 프랑스와
독일을 각각 가리키며 여러 나라의 접점에 있는 스위스의
지형적 특성에 대해 이야기했다. 맘만 먹으면 오늘 점심은
프랑스나 독일에서 먹을 수 있다는 점이 흥미롭기도, 또
부럽기도 했다. 집에서 보는 그의 모습은 여행 중 보여준
어른스러운 모습과는 사뭇 다른 느낌이었다.

보름 정도 아디나와 함께 여행하다 보니 아무래도
서로의 언어에 대해 이야기를 나눌 기회가 종종 있었다.
나는 가끔 아디나에게 인사말, 혹은 자주 들은 단어를
물었고, 아디나는 한국말로 대화가 오가면 귀 기울여 듣고
있다가 "방금 그 말 무슨 뜻이야?" 하고 묻곤 했다. 그럴
때마다 서로 단어를 가르쳐주고 따라해 보았지만 듣도
보도 못한 어색한 발음에 배꼽을 잡고 웃기 일쑤였다.

한번은 아디나의 말을 흉내 낸 나의 발음이 그럴싸했나
보다. 아디나가 웃으며 칭찬을 한다. 그럼 어디 이것도
한번 따라 해보라며 'F' 발음을 연거푸 내뱉는다. 만만치
않은 발음에 혀가 꼬여버린 내게 아디나는 주머니에서
영수증을 꺼내 끼적끼적 무언가를 적어 내민다. "Fischers
Fritz fischt frische fische(어부 프리츠가 신선한 물고기를
잡는다)." 무슨 말인지 알았다고 해도 잘 될 리가 없다. 나는
복수심에 불타 아디나에게 한국판 잰말놀이를 내놓는다.
'내가 그린 기린 그림은 잘 그린 기린 그림이고……',
'중앙청 철창살은 쌍창살이고……' 상대방의 발음에 짓궂게
웃다가 언젠가 다시 만나는 날 서로 가르쳐준 잰말놀이로
인사를 대신하기로 약속했다. 떠나기 전, 그는 마중 나온
남자친구의 볼에 키스한 후 함박웃음을 지었다. 아디나는
공식 일정이 끝난 후 네덜란드를 거쳐 2주 동안 자전거
여행을 할 예정이라고 했다.

# 통역

'파티'의 다른 부제가 있다면 '국제 네트워크 학교'에 이어 '자급자족 공동체'일 것이다. 이를테면 책상이 필요할 땐 책상을 만들고, 의자가 필요할 땐 의자를 만든다. 사진 수업에 필요한 암실을 직접 만들고, 드로잉 수업에 필요한 안료 또한 스스로 만든다. 이렇게 다양한 수요와 역할을 자체 생산, 소비하고 있기 때문에 파티의 모든 구성원은 배움을 떠나 적극적인 참여자가 될 수밖에 없다. 이곳에서는 단순히 학생으로 그 역할이 끝나지 않는다. 이번 여행에서 필요한 과제 중 하나는 바로 통역이었다. 그 역할을 맡을 것으로 여겨졌던 사람은 두 사람, 미국에서 긴 유학 생활을 보냈던 알렉스와 처음부터 끝까지 여행의 길잡이가 되어주었던 가경 선생님이었다. 하지만 독어와 영어에 능통한 가경 선생님의 컨디션이 나빠지자 자연스럽게 그 역할이 내게로 넘어 왔다.

통역을 하기 위해 언어를 바로바로 체득하고, 우리말로 바꾸어 너무 늦지 않게 전달하고, 하루의 반나절 동안 원래 말을 하는 양의 몇 배를 원래 목소리보다 몇 배 더 큰 소리로 말해야 했다. 쉽지 않은 일이었지만 상대방의 말하는 태도와 억양을 관찰하여 보다 정확한 통역에 대한 요령들을 조금씩 익혀 나갔다. 이런 나의 작은 노력이 무산되지 않도록 귀를 기울여주는 동료들 덕분에 성취감도 작지 않았다.

통역사는 현장감 있는 안내자로서 역할을 충실히

수행하는 동시에 양쪽 입장을 조정하는 중재자 역할을
해야 했다. 이 외에도 미묘한 뉘앙스를 잡아내는 눈치 또한
발휘해야 했다. 적절한 단어 선택이나 완벽한 발음만으로는
만족스러운 통역을 만들어내지 못했다. 그보다는 언어와
나라(문화)들 간의 이해라는 조미료, 또 대화가 단순한
강의처럼 흐르지 않도록 듣는 사람의 참여를 유도하는
기술이 필요했다. 어디까지나 통역도 소통의 일환이자
연장선인 것이다. 통역을 맡은 사람들의 이와 같은
노력에도 불구하고 누군가는 반복되는 통역에 소요되는
짧지 않은 시간을 견디는 방법을 터득했어야 했을 것이다.

**PaTi. 4346 2013 569/14**

Pa
π TI

Paju
Typography
Institute

파주타이포그라피학교

2013 봄
더배곳 길위의 멋짓 자료집

스위스 취리히     Zürich, Switzerland
스위스 바젤     Basel, Switzerland
독일 프랑크푸르트     Frankfurt, Germany
독일 오펜바흐     Offenbach, Germany
독일 라이프치히     Leipzig, Germany
독일 데사우     Dessau, Germany
독일 베를린     Berlin, Germany

파티는 기록을 중요시한다. 그래서 매번 어떤 행사가 있으면 특정 크기에 따른 규격화된 책자를 만든다. 파티의 첫 해외여행이 되었던 이번 '길 위의 멋짓'도 예외는 아니었다. 물론 책자를 만들어야 한다는 어떤 규율이나 주어진 과제는 없다. 하지만 여정의 준비는 자연스럽게 책자 편집과 제작으로 이어졌다. 그 모습은 파티의 모든 책자가 그렇듯이 A5 크기에 노란색 종이로 된 책이었다.

이와 별도로 여행의 맥락을 이해하는 수업이 병행되었다. '모던 타이포그라피'라는 주제가 바탕이 되는 이번 여정을 위해 그래픽 디자인 역사의 몇몇 꼭지들을 살펴볼 필요가 있었다. 전가경 선생님의 지도하에 각 배우미가 관심 있는 주제를 선정한 후 관련 서적이나 웹사이트를 찾아 이번 여정에 도움이 될 만한 내용들을 발췌한 뒤, 모두와 자료를 공유하는 과정을 통해 사전 지식을 채워나갔다. 여행에서 만날 사람들, 방문할 학교와 기관, 스튜디오, 참여하게 될 워크숍에 대한 정보도 여기에 포함됐다. 그러나 수업이 진행될수록 공부하는 내용과 그에 따른 여행 일정, 그리고 만나는 사람들이 '모던 타이포그라피'라는 하나의 주제 속에서 어떻게 연결될 수 있을지 좀처럼 감이 잡히지 않았다. 오히려 자료가 쌓여갈수록 혼란스러움은 더해갔다. 앉아서 하는 여행이 아닌, 직접 몸으로 움직이는 여행이 절실했다. 그렇게 9박 10일 동안의 '모던 타이포그라피' 여행은 시작되었고, 또 모든 여행이 그러하듯 끝이 났다.

여행을 다녀온 지 1년이 훌쩍 지난 지금, 책을

마무리하며 다시금 우리가 했던 여행의 의미를 곱씹게
된다. 돌이켜보건대 이 책의 제목 'BB: 바젤에서
바우하우스까지'처럼 '모던 타이포그라피'의 줄기를
따라 여행했던 길 위에서, 아직까지도 가슴 깊이 남아
있는 순간들은 유서 깊은 장소나 멋진 작업, 혹은 저명한
디자이너들과 조우했던 순간이 아니다. 그보다 내게는
아침부터 저녁까지 '모던 타이포그라피'라는 역사적 맥락을
따라 바쁜 여행 일정을 소화하고 난 뒤, 밤늦게 이름 모를
강가나 호프집에 둘러앉아 몇 시간이고 떠들던 순간들이
기억에 남는다. 언어와 문화가 다른 현지 디자이너나 각
나라의 유학생들과 함께 나눴던 대화들, 날이 새도록
떠들었던 그 많은 이야기들은 개개인의 고민과 연결되어
쓸데없이 심각해지거나 혹은 한없이 가벼운 농담으로
이어졌다. 낮에는 과거의 이야기를 직접 보고 듣고, 밤에는
현재를 살고 있는 우리의 이야기로 돌아왔다. 이렇듯
여행은 과거와 현실을 오가며 그 간극을 메웠다.

　　마찬가지로 이 책도 이상과 현실이라는 간극을 메우며
제작됐다. 책 만들기는 여행을 다녀온 지 얼마 되지 않아
시작되었지만, 여행 도중 기록한 사진과 녹취를 기반으로
책을 구성하고, 글을 쓰고, 편집과 디자인을 포함한 책
제작 과정을 배우미들이 직접 꾸려나가는 것은 생각처럼
녹록치 않았다. '모던 타이포그라피'의 역사적 맥락에
대한 깊은 이해가 부족한 상태에서 11명의 필자가 각각
쓴 글들이 이렇게 한 권의 책으로 묶여 나오기까지 겪은
시행착오만으로도 또 한 권의 책을 만들 수 있을 정도다.

**383**

함께 다녀온 사람들이 갖는 여행의 인상과 의미가 저마다 다르듯, 이 책의 의미 역시 각각의 배우미에게 다를 것이다. 한 가지 확실한 점은 '책을 만들기'가 결코 만만치 않다는 것을 뼈저리게 체감했으리라는 것이다. 책 제작을 함께한 편집팀, 디자인팀, 사진팀에게, 또 무엇보다도 1년이 넘는 시간 동안 책 제작을 지도해주신 여러 선생님들께 깊은 감사를 드린다.

파티
파주타이포그라피학교
PaTI
Paju Typography Institute

주소 우413-756, 경기도 파주시 문발동 524-3,
파주출판도시 아시아출판문화정보센터 3층

이메일 info@pati.kr
홈사이트 www.pati.kr
페이스북 facebook.com/designpati (페이지)
facebook.com/groups/designpati (그룹)
트위터 twitter.com/designpatipati

### 1 취리히 예술대학교
**(Zürcher Hochschule der Künste, ZHdK)**
스위스 취리히 응용학문대학 산하에 있는 4개의 대학교 중 하나로 미술, 디자인, 음악, 드라마, 춤 등을 가르치던 기존 2개의 대학교가 합쳐져 2007년부터 하나의 대학교로 운영되고 있다. 현재 음악, 예술 및 영화공연, 예술 및 미디어, 문화 분석, 디자인, 총 5개의 학과로 구성되어 있으며, 학사과정과 석사과정으로 나누어져 있다.

### 2 악치덴츠 그로테스크
**(Akzidenz Grotesk)**
디자이너 미상으로 1896년, 독일 베르톨트사에서 개발한 산세리프 글꼴. 19세기에 등장한 산세리프 글꼴들과 구별되는 조형적 완성도를 갖고 있다. 안정적인 굵기와 균형 잡힌 글자 모양을 갖춤으로써 20세기 모던 디자인 운동을 전파하는 데 중요한 역할을 담당했다. 새로운 시대정신을 표현할 수 있는 글꼴을 산세리프 글꼴이라고 꼽은 얀 치홀트는 1928년 자신의 저서 『새로운 타이포그라피(Die neue Typographie)』의 본문용 서체로 악치덴츠 그로테스크를 사용했다. 악치덴츠 그로테스크는 1957년 등장한 헬베티카의 전신이기도 하다.

### 3 에릭 슈피커만
**(Erik Spiekermann, 1947~ )**
독일 출신 타이포그라퍼. 베를린 자유대학교에서 예술사를 전공하고 1973년 영국으로 건너가 7년 동안 프리랜서로 일했다. 1979년 독일로 돌아온 후 영국의 그래픽 디자이너로 유명한 네빌 브로디와 메타 디자인을 설립했다. 슈피커만은 컴퓨터 조판 시스템의 옹호자로서 디자이너와 새로운 기술 사이에서 해설자 역할을 담당했으며 매킨토시용 FF메타와 같은 새로운 글꼴을 디자인했다.

### 4 FF메타(FF Meta)
독일의 타이포그라퍼이자 그래픽 디자이너 에릭 슈피커만이 독일 우편국의 디자인 시스템을 위해 개발한 산세리프 글꼴. 글자폭이 좁고 저해상도 프린터에서도 출력이 가능한 메타는 작은 공간에서도 식별이 가능한 가독성과 중립성, 실용성을 고루 갖추고 있다. 그러나 급격한 변화를 우려한 독일 우편국은 헬베티카를 채택했고 메타 글꼴은 끝내 사용할 수 없었다. 결국 에릭 슈피커만은 1991년 그의 아내 조안 슈피커만과 함께 설립한 폰트 숍 인터내셔널(FSI)을 통해 메타 글꼴을 출시했다.

### 5 요스트 호훌리
**(Jost Hochuli, 1933~ )**
스위스 타이포그라퍼, 그래픽 디자이너. 1952년부터 1954년까지 상갈렌 미술공예학교에서 공부한 후, 상갈렌 출신 타이포그라퍼이자 잡지 발행인인 루돌프 호슈테틀러를 사사했다. 1958년에서 1959년까지 파리에서 잠시 머무르며 파리 에꼴 에스티엔느에서 진행된 아드리안 프루티거의 수업을

청강하기도 했다. 이후 상갈렌으로 돌아와 프리랜서 그래픽 디자이너로 일한 호홀리는 1979년 상갈렌출판조합을 공동설립했다. 2004년까지 출판사의 대표를 역임한 후, 2011년까지 호홀리 북 디자인의 상징이라 할 수 있는 튀포트론 시리즈를 디자인했다. 이외에도 그가 만든 대표적인 글꼴로 알레그라가 있으며, 현재 상갈렌에서 활동 중이다. 대표적인 저서로 『마이크로 타이포그래피(Detail in Typography)』와 『북 디자인 (Designing Books)』이 있다.

**6  알레그라(Allegra)**
스위스 타이포그래퍼, 책 디자이너, 그래픽 디자이너 요스트 호홀리가 2013년 디자인하고 출시한 산세리프 글꼴. 총 13개의 자족으로 구성되어 있다. 2012년 레드닷 수상작인 튀포트론 29호인 『세개의 연못(Drei Weieren)』에 알레그라 글꼴이 사용되었다. 이 책의 디자인은 호홀리의 제자인 롤란트 슈티거가 설립하고 속한 TGG Hafen Senn Stieger 스튜디오에서 진행되었다.

**7  헤릿 리트벌트 아카데미 (Gerrit Rietveld Academie)**
네덜란드 암스테르담에 위치한 예술 학교로 건축가이자 가구 디자이너인 헤릿 리트벌트 (1888~1964)의 이름을 땄다. 1924년 설립된 리트벌트 아카데미는 미술 관련 6개 학과로 구성되어 있다. 학생들은 입학 당시 정해진 학과의 교과 과정뿐 아니라 타 전공 수업에도

참여할 수 있으며, 학사 과정과 석사 과정이 있다. 석사 과정은 샌드버그 교육기관과 연계되어 진행된다.

**8  헬베티카(Helvetica)**
스위스 활자 주조가이자 타이포그래퍼인 막스 미딩거가 1957년, 스위스 하스사를 통해 개발한 산세리프 글꼴. 헬베티카는 악치덴츠 그로테스크를 더욱 질서 있고 정교한 형태로 발전시킨 것으로 '스위스 모던 타이포그래피'를 대표하는 글꼴이다. '노이에 하스 그로테스크체'라는 이름으로 발표되었으며, 객관적이고 명확하게 정보를 전달하는 데 비중을 두어 제작되었다. 획의 굵기가 시각적으로 일정한 헬베티카의 비례는 높은 가독성을 갖는다. 헬베티카의 이런 장점은 1960~70년대에 다국적 기업의 아이덴티티 디자인, 지하철 사인 시스템 등 다양한 용도로 활용되었다.

**9  다피 퀴네(Dafi kühne)**
스위스 취리히에서 활동하고 있는 그래픽 디자이너, 레터프레스 프린트 메이커. 현재 미국의 버지니아 커먼웰스 대학교에서 교수로 재직 중이다.

**10  바젤 디자인학교 (The Basel School of Design)**
스위스 바젤에 위치한 디자인학교로 에밀루더와 아르민 호프만을 중심으로 그래픽 디자인과 타이포그래피의 단단한 틀을 갖추었다. 현대 그래픽 디자인 및 교육에 큰 영향력을 미쳤다. 형태와 기능 사이의

정확한 균형과 글꼴을 통해 커뮤니케이션의 의미, 글자와 이미지의 통일성을 중요하게 생각한다. 학사 과정과 석사 과정으로 나누어져 있다.

**11  에밀 루더 (Emil Ruder, 1914~1970)**
스위스 타이포그래퍼, 교육자. 취리히에서 활자공으로 훈련을 받고 파리와 취리히에서 조판과 인쇄를 공부한 뒤 바젤에서 프리랜서 타이포그래퍼로 활동했다. 국제 타이포그래픽 아트 센터를 공동 설립했고 1942년부터 바젤 디자인학교에서 교육자로 활동했다. 루더는 가독성을 중시하며 유니버스체의 함축성과 일관된 비례에서 오는 창조적 가능성을 실험했다. 『스위스 교사 신문(Schweizer Letterzeitung)』, 『작업(Werk)』, 『형태와 기술(Form und Technik)』 등의 잡지에 수많은 글을 남겼고, 자신이 가르친 수업의 내용을 담아 『타이포그래피 : 디자인 입문서(Typography : A Manual of Design)』를 출간하기도 했다. 이 책에 담긴 그의 교육 철학과 디자인 방법론은 지금까지도 타이포그래피의 기본으로 여겨지고 있다.

**12  아르민 호프만 (Armin Hofmann, 1920~ )**
스위스 타이포그래퍼, 교육자. 취리히에서 수학하고 여러 스튜디오에서 디자이너로서 경험을 쌓은 뒤 1947년부터 바젤 디자인학교에서 학생들을 가르치기 시작했다.

국제타이포그라피양식을 실천한
이들 중 한 명인 호프만은
디자인에 생기를 부여하는
요소가 대비라고 믿고, 실무뿐
아니라 교육 현장에서도 그의
미적 감성과 형태에 대한 이해를
적용시켰다. 점, 선, 면의 기초
그래픽 언어에 바탕을 둔 디자인
철학을 수립했고 포스터, 광고,
로고 디자인 등 다양한 분야에서
활동했으며 저서로는 『그래픽
디자인 매뉴얼(Graphic Design
Manual)』이 있다.

### 13 유니버스(Univers)

스위스 타이포그라퍼,
교육자인 아드리안 프루티거가
1957년, 프랑스의 드베르니
에 페뇨사를 통해 개발한
산세리프 글꼴. 다양한 무게와
비례의 체계로 제작된 산세리프
글꼴 패밀리로 이후 등장한
패밀리 시스템의 표준이
되었다. 유니버스는 같은 해에
만들어진 헬베티카에 비교해
보다 독창적인 글꼴로 평가된다.
1997년 라이노타입사의 공식
글꼴로 선정되기도 했다.

### 14 볼프강 바인가르트
(Wolfgang Weingart, 1941~ )

독일 타이포그라퍼, 교육자.
1958년 슈투트가르트 메르츠
아카데미에서 그래픽 디자인
2년 과정을 마치고, 1960년
작은 인쇄소에서 활자 조판
견습공으로 일했다. 이 일은 그가
독학으로 타이포그라피를 익히는
계기가 되었다. 바인가르트는
1968년부터 에밀 루더의
후임으로 바젤 디자인학교에서
타이포그라피를 가르쳤고
이후 예일대학교와 필라델피아

미술 디자인 대학교 강단에
섰으며, 1972년부터는 전 세계
각지로 순회 강연을 다녔다.
1970년부터 1988년까지 인쇄와
타이포그라피에 대해 다룬 『월간
타이포그라피(Typographische
Monatsblätter)』 편집 위원으로
활동했으며 국제적인 잡지에
수많은 글을 기고했다. 저서로는
『어린이 1 동양 문자(Kinder
1 Orient Zeichen)』와
『프로에크트, 프로젝트(Projekt,
Project)』가 있다. 바인가르트는
전통적 스위스 타이포그라피에서
벗어나 자간 변화와 글자 중첩
등 글자의 톤과 새로운 질감을
실험하여 자신만의 스타일을
만들었고 이는 유럽뿐 아니라
미국에도 큰 영향을 미쳤다.

### 15 W. J. T. 미첼(William John
Thomas Mitchell, 1942~ )

미국 영어영문학자, 미술사학자.
시카고 대학교에서 영문학과
미술사를 가르치고 있으며,
미국의 학제 간 연구를 선도하는
『크리티컬 인콰이어리(Critical
Inquiry)』의 편집위원으로
있다. 그는 '시각문화'가 학제
간 연구 영역으로 정착되는
데 중요한 역할을 했다.
『아이코놀로지(Iconology)』,
『그림이론(Picture Theory)』
등을 저술했으며, 논문으로
『블레이크의 복합 예술(Blake's
Composite Art : A Study of the
Illuminated Poetry)』을 발표했다.

### 16 고트프리트 뵘
(Gottfired Böhm, 1942~ )

독일 미술사학자, 철학자. 뷜른과
비엔나, 하이델베르크에서
미술사와 철학을 수학했다.

1979년에 유스투스 리비히 기센
대학교에서 교수로 재직했고,
1986년에 바젤 대학교로 가서
스위스 정부가 주도하는
리서치 프로젝트인 '에이코네스/
NCCR 아이코닉 비평'의
총감독으로 참여했다.

### 17 페르디낭 드 소쉬르
(Ferdinand de Saussure,
1857~1913)

스위스 언어학자. 근대 구조주의
언어학, 기호학의 창시자로
평가된다. 생전 학위 논문
외의 저서를 내지 않았던 그는
1891년에 여러 대학교의 교수직
제의를 사양하고 고향으로
돌아와 1907년부터 제네바
대학교에서 '일반 언어학 강의'를
시작했다. 1907년 1월부터
6개월, 1908년 11월부터
7개월, 1910년 10월부터 8개월,
이렇게 세 차례에 걸쳐 진행된
일반 언어학 강의를 통해 그는
현대 언어학, 기호학의 토대가
되는 중요한 생각들을 발표했다.
사후 그의 제자들의 강의 노트를
편집한 『일반 언어학 강의(Cours
de linguistique générale)』가
출판되었다.

### 18 허버트 루핀
(Herbert Leupin, 1916~1999)

스위스 그래픽 디자이너.
1932~35 동안 바젤
예술공예학교에서 공부하고
1938년부터 프리랜서 그래픽
디자이너로 일했다. 30년대 후반
그는 독보적인 일러스트레이션
포스터로 널리 알려졌다.
1951년부터 독일의 담배
렘츠마의 광고 컨설턴트로
일했으며 소비자 상품의 광고나

이미지에 미술적 사실주의를 응용한 것으로 잘 알려져 있다.

## 19 비트라 캠퍼스 (Vitra Campus)

독일 바일 암 라인에 위치한 비트라 캠퍼스는 2010년에 완공됐으며 가구 공장을 비롯한 생산 기지와 비트라 디자인 미술관, 비트라 하우스, 소방서 등이 있다. 예술가가 디자인한 가구를 수집하고 소개하는 회사 비트라는 당대의 건축가, 디자이너들과 끊임없는 교류를 통해 감각적인 디자인을 선보인다. 프랭크 게리, 자하 하디드, 안도 타다오, 헤르초크 & 드 뫼롱, 알바로 시자, 니콜라스 그림쇼 등이 설계한 건축물로 조성된 예술 단지 비트라 캠퍼스는 디자인 미술관까지도 운영하고 있다.

## 20 안도 타다오 (Ando Tadao, 1941~ )

일본 건축가. 세계 각국을 여행하며 독학으로 건축을 배워 1969년 안도 타다오 건축연구소를 설립했다. 예일, 콜롬비아, 하버드 대학교의 객원 교수로 활동했으며, 1997년부터는 도쿄대학교 교수로 교육 활동을 하고 있다. 주요 작품으로 「스미요시 주택, 오사카」, 「빛의 교회, 오사카」, 「록고 집합주택 I, II, III, 고베」, 「포트워스 현대미술관, 텍사스」등이 있다.

## 21 프랭크 게리 (Frank Gehry, 1929~ )

캐나다 건축가. 1954년 남캘리포니아 대학교에서 건축을, 하버드 디자인 대학원에서 도시 계획을 전공하였다. 1962년 산타모니카에서 건축 사무소를 설립하여 활동했다. 주요 작품으로 파리의 「빌바오 구겐하임 미술관」, 스위스 바젤 인근의 「비트라 디자인 미술관」과 로스엔젤레스의 「월트디즈니 콘서트홀」 등이 있다. 그는 개방적이며 파격적인 건축 성향으로 알려져 있으며 현재 캘리포니아 대학교 로스앤젤레스 캠퍼스 건축대학원에서 학생들을 지도하고 있다.

## 22 클래스 올덴버그 (Claes Oldenburg, 1929~ )

미국 조각가이자 팝 아트의 대표적인 작가. 1950년대 말부터 1960년대 초에 오브제가 관객과 일상적 환경 속에서 전개하는 일련의 충격적인 작품을 시도하였다. 1960년대 말부터는 오브제를 거대한 기념비로서 도시 공간에 설치하는 데생과 구상을 발표하였다.

## 23 코셰 반 브루겐(Coosje van Bruggen, 1942~2009)

네덜란드 출신 조각가, 미술사 학자, 비평가. 암스테르담의 그로닝겐 대학교에서 미술사를 공부하고 1967~1971년까지 스테델릭 미술관에서 일하며 레리 벨, 더그 휠러와 같은 독일 아방가르드 예술가들과 일했다. 이후 1978년 뉴욕으로 이주한 뒤 1993년 미국 시민권을 받았다. 자신의 남편인 클래스 올덴버그와 많은 작품을 협업했다.

## 24 찰스와 레이 임즈 (Charles & Ray Eames)

미국 크렌브룩 아카데미에서 만난 찰스 임즈(1907~1978)와 그의 아내 레이 임즈 (1912~1988)는 가구 디자인뿐 아니라 건축, 전시기획, 산업 디자인, 영화제작 등 다양한 분야에서 활동했다. 임즈 부부는 합판과 플라스틱, 섬유유리, 알루미늄과 같은 새로운 소재를 이용해 비용이 저렴하고 실용적인 가구를 만들었다. 이러한 그들만의 독특한 노하우로 만든 「라운지 의자」는 그들의 대표작 중 하나로 오늘날까지도 미국의 명품의자로 대중에게 알려져 있다.

## 25 아드리안 프루티거 (Adrian Frutiger, 1928~ )

스위스 타이포그라퍼, 교육자. 직공의 아들로 태어나 인쇄에서 식자공으로 경험을 쌓으며 글꼴 디자인에 눈을 떴다. 취리히 예술공예학교 재학 중에 큰 상을 받아 이름이 알려졌고, 이 덕분에 프랑스의 활자 주조소인 드베르니 앤 페뇨사에서 아트디렉터로 활동했다. IBM 타자기에서 새로운 광고용 글꼴을 디자인할 때 조언했으며 슈템펠 활자 주조소, 라이노 타입사와 공동으로 긴밀히 작업하여 수많은 글꼴을 새로 선보였다.

## 26 드베르니 & 페뇨 (Deberny & Peignot)

1923년에 페뇨 활자 주조소와 로랑 & 드베르니 활자 주조소의 합병으로 만들어진 프랑스의 활자 주조소. 1972년에

스위스 하스 활자 주조소로
합병되었다. 이후 1985년에
독일의 슈템펠사로, 1989년에
라이노타입사로 재차
합병되었다가 현재는 모노타입의
일부로 남아 있다.

### 27  에두아르트 호프만(Edouard Hoffman, 1892~1980)

헬베티카가 만들어진 당시
하스 활자 주조소의 대표.
그의 지휘 아래 막스 미딩거가
헬베티카를 디자인했고, 헤르만
아이덴벤츠가 클라렌든를
디자인했다.

### 28  막스 미딩거 (Max Miedinger, 1910~1980)

스위스 활자 주조가,
타이포그라퍼. 취리히에서 활자
식자가로 훈련을 받았고 바젤의
하스 활자 주조소 직원으로
일했다. 1957년 에두아르트
호프만의 지시로 새로운
산세리프 글꼴인 노이에 하스
그로테스크를 제작했으나
생전에는 스위스를 대표하는
글꼴을 만든 디자이너로서
주목받지 못했다.

### 29  하스 활자 주조소 (Hass Type Foundry)

1950년대 중반 스위스
바젤에 있었던 활자 주조소.
각종 크기의 활자와 활자를
만드는 데 필요한 펀치와 자모
등을 제작했으며 노이에
그로테스크를 발전시킨 노이에
하스 그로테스크(오늘날의
헬베티카)를 개발했다.

### 30  요제프 뮐러-브루크만 (Josef Müller-Brockmann, 1914~1996)

독일 타이포그라퍼, 그래픽
디자이너, 교육자. 취리히
예술공예학교에서 건축학,
디자인, 미술사를 수학했으며
1947년부터 스위스 바젤
디자인학교에서 강의했다.
브로크만은 1934년 프리랜서
일러스트레이터로 활동을
시작하여 1936년 취리히에
스튜디오를 오픈하여
전시 디자인·그래픽 디자인·사진
작업을 했다. 군대를 제대한
1950년에는 일러스트레이션에서
구성주의 작업으로 방향을
전환했으며, 1958년
'갤러리58'을 설립하고 『노이에
그라피크(Neue Grapik)』 잡지를
창간했다.

### 31  리하르트 파울 로제(Richard Paul Lohse, 1902~1988)

스위스 화가, 그래픽 디자이너.
순수화가를 꿈꿨던 그는
경제적인 이유로 1918년부터
광고 대행사에서 광고
디자이너로 활동하기 시작했다.
1930년부터는 예술과
정치·도덕적 의식을 결합한
활동을 했다. 대표적인 저서로는
『전시에서 새로운 디자인
(New Design in Exhibitions)』이
있으며, 1958년에는
잡지 『노이에 그라피크(Neue
Grafik)』를 창간하여 공동
편집자로 활동했다.

### 32  상갈렌출판조합 (Verlagsgemeinschaft St. Gallen, VGS)

1979년 설립된 상갈렌에
위치한 출판조합. 2001년까지
요스트 호홀리가 이 조합의
대표를 역임했다. 스위스 동부에
위치한 상갈렌출판조합은
주로 이 지역을 소재로
하는 지역밀착형 출판물을
출판했다. 대표적인 출판물로는
호홀리가 기획·편집·디자인한
튀포트론 시리즈가
있다. 현재는 『에디치온
오스트슈바이츠(Edition
Ostschweiz)』를 발행하고
있으며, 디자이너는 요스트
호홀리다.

### 33  구텐베르크 박물관 (Gutenberg Museum)

유럽 최초로 금속활자를
발명한 요하네스 구텐베르크를
기념하여 1900년 독일
마인츠에 설립된 박물관.
인쇄술과 책에 관련하여
세계에서 가장 오래된
박물관이다. 이곳에서는
15세기부터 20세기까지에
이르는 활자·인쇄술의 역사와
아름다운 예술 서적들을 볼
수 있는데, 실제 구텐베르크가
금속활자를 이용하여 인쇄한
최초의 책, 『42행 성서』 또한
이곳에 소장되어 있다.
또한 박물관 내에는 약 8만
권의 인쇄술·책·문자의 역사
분야의 책을 소장하고 있는
도서관이 있다. 15세기 당시
구텐베르크의 작업장을 그대로
재현해놓았으며, 훼손된 고서를
복원하는 '고서 복원소' 또한
운영되고 있다.

**34 루돌프 코흐**
(Rudolf Koch, 1876~1934)
독일 타이포그래퍼, 캘리그래퍼.
조각가와 큐레이터인 부모
사이에서 태어나 뉘른베르크에서
수학했고, 이후 뮌헨과
라이프치히로 이주하여
1902년까지 유겐트스틸
디자인을 하는 회사에서 석판
인쇄와 북바인딩 일을 했다.
당시 자신의 일에 회의를 느낀
코흐는 오펜바흐의 클링스포어
활자 주조소에서 프리랜서로
일하면서 새로운 글꼴을
디자인하는 일에 몰두했다.
펜으로 쓴 캘리그래피와 필사본
책을 참고하여 중세적 표현을
새롭게 해석하고자 했으며,
캘리그래피의 전통을 잇고자
노력했다. 그가 만든 대표적
글꼴로는 노일란트, 카벨,
도이체슈리프트가 있다.

**35 클링스포어 박물관**
(Klingspor Museum)
1953년 설립된 현대 북아트,
타이포그래피, 캘리그래피
박물관. 독일 오펜바흐에 위치해
있다. 칼 클링스포어의 순수 예술
컬렉션이 소장되어 있으며 여러
글꼴 디자이너들이 공동으로
운영하고 있다.

**36 오토 에크만**
(Otto Eckmann, 1865~1902)
독일 화가이자 디자이너.
풍경화가로 출발하였으나
1894년 이후에 회화를 중단하고
디자이너로 전향하였다. 잡지
『팬(PAN)』, 『유겐트(Jugend)』의
장식, 유동적인 글꼴
디자인 활동을 했다. 저서
『장식의장(裝飾意匠)』을

통해 뮌헨의 유겐트 양식에
공헌하였으며, 이외에도
태피스트리·가구·금공 디자인
연구에도 힘썼다. 일본 서예를
기반으로 한 글꼴 에크만을
디자인하기도 했다.

**37 페터 베렌스**
(Peter Behrens, 1868~1940)
독일 건축가, 디자이너.
1907년에 전기회사 AEG의
디자인 책임자가 되어, 「터빈
공장」을 비롯한 여러 건축,
제품 디자인 활동을 했다. 이
시기 그의 사무소에는 후일
근대건축의 세 거장이 된 발터
그로피우스, 미스 반 데어 로에,
르 코르뷔제가 있었다. 제1차
세계대전 후에는, 1922년부터 빈
아카데미의 건축과 주임교수로
교육 활동을 했다.

**38 미스 반 데어 로에**
(Ludwig Mies van der Rohe,
1886~1969)
독일 건축가, 교육자.
전통적인 고전주의 미학과
유리와 철강과 같은 근대 산업이
제공하는 소재를 교묘하게
통합하였다. 대표작으로 현대
건축의 걸작으로 뽑히는
바르셀로나 국제박람회의
「독일관」과 이탈리아
고전주의에서 과감히 벗어난
시카고의 「레이크쇼어드라이브의
아파트」 등이 있다.

**39 에른스트 루드비히 키르히너**
(Ernst Ludwig Kirchne,
1880~1938)
독일 화가, 판화가. 건축학을
배우던 중 화가로 전향했다.
신인상주의적 화풍에서

출발했으나 뭉크, 포비즘,
니그로 조각의 영향을 받아
표현주의로 전환했다. 1905년
드레스덴에서 다리파를
창설했다. 1911년부터
1916년까지 베를린에서
활동했고, 1917년 다보스로
이주하여 작품 활동을
이어나갔다. 대표작으로는
「거리의 다섯 여인들(Five
Women on the Street)」,
「할레의 붉은 탑(The Red Tower
in Halle)」 등이 있다.

**40 발터 티만**
(Walter Tiemann, 1876~1951)
독일 타이포그래퍼, 페인터,
교육자. 1898년부터 S. 피셔와
리클람 등 다양한 출판사와
일했다. 1903년 라이프치히
서적예술대학의 교수로
재직하며 인젤 출판사와 일했다.
1905년 칼 클링스포어를
만나 클링스포어 박물관에서
티만 안티카와 같은 글꼴을
디자인했다.

**41 토어스텐 블루메**
(Torsten Blume)
바우하우스 재단이 운영하는
'플레이 바우하우스'의 연구원,
안무가, 작가. 2007년부터
라이프치히에서 데사우로
이어지는 댄스 퍼포먼스인
'플레이 바우하우스'의 디렉터로,
1920년대 아방가르드 양식의
춤과 동작, 극을 기반으로 연구
활동 중이다. 특히 데사우
바우하우스에서 실행되었던 교육
실습에 관하여 연구하고 있다.

#### 42 독일국립도서관(Die Deutsche Nationalbibliothek)

1912년 설립된 라이프치히 독일국립도서관은 1913년부터 독일어로 출판되는 인쇄물을 모아 보관한다. 독일뿐만 아니라, 오스트리아, 스위스에서 쓰이는 독일어로 사용된 인쇄물을 포함한다. 또한 독일어의 번역물 역시 이에 포함된다. 2차 세계대전 이후, 라이프치히 독일국립도서관과 같은 목적으로 1947년 프랑크푸르트에 설립되었다.

#### 43 얀 치홀트 (Jan Tschichold, 1902~1974)

스위스 디자인에 막대한 영향을 미친 20세기 독일 타이포그라퍼, 캘리그라퍼, 교육자. 1919~1921년에 라이프치히 서적예술대학을 수학했다. 바우하우스와 러시아 구성주의 영향을 받아 새로운 타이포그라피의 선구자 역할을 했으나, 모더니즘에 대한 나치의 박해로 1933년 스위스 바젤로 이민했다. 귀국 후 새로운 타이포그라피에 환멸을 느낀 그는 다시 전통 타이포그라피로 돌아가 사few 글꼴을 디자인했으며 타이포그라퍼, 출판업자, 교육자로 활동했다. 1946년 스위스를 떠난 그는 런던에서 1949년까지 펭귄북스 출판사의 아트 디렉터로 일했다.

#### 44 가브리엘레 네취 (Gabriele Netsch)

독일 서적 및 글자 박물관 내 사서. 박물관 관장은 슈테파니 야콥스 박사이다.

#### 45 독일 서적 및 글자 박물관 (Deutsches Buch- und Schriftmuseum)

1884에 설립된 독일 서적 및 글자 박물관은 라이프치히 독일국립도서관 내 부속기관. 책과 글자 그리고 이와 관련이 있는 인물에 대한 자료를 수집, 보관하는 곳이다. 미디어로서의 책과 그 역사가 발관의 주 내용이다. 책 문화와 관련해선 세계에서 가장 오래된 박물관이기도 하다.

#### 46 예술적 인쇄 (Künstlerische Drucke)

독일 서적 및 글자 박물관에는 주제별로 여러 컬렉션들이 있는데, 이중 하나가 '예술적 인쇄'이다. 20, 21세기 북 디자인, 아티스트 북, 다양한 인쇄 기법의 인쇄물들, 글꼴 견본집 등 주로 시각적인 의미를 논할 수 있는 인쇄물 중심으로 수집, 보관한다.

#### 47 헤르만 델리치(Hermann Delitsch, 1869~1937)

독일 글꼴 디자이너. 라이프치히 출신으로 라이프치히에서 공부했다. 이후 라이프치히 서적예술대학의 교수로 재직했으며, 디자인한 글꼴로 도이체 아티쿠아, 칸츨라이 프락투어 등이 있다. 얀 치홀트의 스승이기도 했다.

#### 48 인젤 출판사(Insel Verlag)

라이프치히에서 설립된 독일의 대표적인 출판사. 1899년 월간지 「디 인젤(Die Insel)」로 시작된 후 1901년 출판사로 정착했다. 인젤 출판사의 대표작은 1912년 시작된 인젤 문고(Insel Buecherei)이다. 기획과 내용 뿐만 아니라 아름다운 북 디자인으로도 유명하다. 치홀트는 인젤 출판사에서의 경험을 토대로 영국 런던에서 펭귄북스의 리디자인을 맡게 되는데, 이때 작업한 『킹 펭귄 북스(King Penguin Books)』에 인젤 전집 디자인을 적용시킨다. 1963년 프랑크푸르트에 소재한 주어캄프 출판사에 인수되었다. 2009년에 주어캄프 출판사와 함께 베를린으로 이전했다.

#### 49 엘 리시츠키 (El Lissitzky, 1890~1941)

러시아 화가, 그래픽 디자이너, 교육자. 독일 다름슈타트에서 건축학을 공부하고 사갈과 함께 비텝스크 미술학교 교수로 활동했다. 절대주의 운동의 창시자이자 화가인 말레비치의 영향을 받은 기하학적 추상화 연작 「프라운」은 바우하우스와 구성주의에 크게 기여했다. 리시츠키는 러시아 내전 당시 왕정복고주의자들을 격파하는 공산주의를 묘사한 포스터 「백군에게 붉은 쐐기를 박다」를 만든 것으로도 유명하다. 절대주의의 형태 개념과 공간 개념에 바탕을 둔 리시츠키 작업의 기하학적 형태와 역동적 구성은 얀 치홀트를 비롯한 여러 타이포그라퍼에게 많은 영향을 끼쳤다.

#### 50 후고 슈타이너프라크(Hugo Steiner-Prag, 1880~1945)

오스트리아-독일 출신의 일러스트레이터, 북 디자이너, 교육학자. 1910년부터

라이프치히 서적예술대학에서 가르쳤으며, 여러 일러스트레이션으로 명성을 얻었다. 1919년과 1927년 라이프치히 국제서적박람회의 회장직을 맡기도 했다.

**51 카지미르 말레비치
(Kazimir Severinovich Malevich, 1879~1935)**
러시아 시각 예술가, 화가 교육자, 이론가. 절대주의 운동의 창안자로 추상회화를 가장 극단적인 형태까지 끌고 감으로써 순수 추상화가 발전하는 데 핵심적인 역할을 했다. 1913년 백지에 검은 정방형만 그린 작품을 발표하여 화제를 일으켰고, 이 작품을 계기로 감각의 궁극을 탐구하는 쉬프레마티슴의 길을 개척해나갔다. 대표작으로는 「호밀 수확」, 「검은 사각형」, 「절대주의 구성 : 흰색 위의 흰색」, 「말달리는 붉은 기병대」 등이 있다.

**52 파울 레너
(Paul Renner, 1878~1956)**
독일 출판 디자이너, 글꼴 디자이너, 교육자, 저술가. 고딕과 로만 서체의 융합을 시도한 그는 현대 타이포그라피의 지표로 불리는 푸투라 글꼴을 디자인하며 많은 대중에게 알려졌다. 대표 저서로는 『타이포그래피 예술(The Art of Typography)』이 있다.

**53 라이프치히 서적예술대학
(Hochschule fur Grafik und Buchkunst, HGB)**
독일 라이프치히에 설립된

예술학교. 독일에서 가장 오래된 대학교 중 하나로 1764년에 설립됐다. 현재 약 600여 명의 학생들이 이곳에서 회화, 사진, 미디어, 그래픽 & 북 디자인을 전공하고 있다. 2009년에는 독일에서는 최초로 "큐레이팅 문화학(Cultures of the Curatorial)" 과정이 신설되었다. 이 과정에서는 전문적인 지식을 바탕으로 예술, 문화적 매개체, 인간, 사회와 자연과학 등 다양한 문화의 영역 안에서 연구 활동을 한다. 리소그라피, 에칭, 실크스크린 및 그래픽 워크숍, 수동 조판, 활판, 옵셋 인쇄, 복제 및 북 커버링과 같은 전통 예술을 포함한 다양한 워크숍이 있다.

**54 알로이스 제네펠더(Aloys Senefelder, 1771~1834)**
독일 석판 발명자. 1796년경 화학적 방법을 이용한 컬러 평판 인쇄인 석판 인쇄의 원리를 발명하였다. 1806년부터 뮌헨의 왕립 인쇄국에서 인쇄를 지도했고, 이후에도 착색 석판 인쇄술의 개량에 힘썼다.

**55 라이프치히 서적연구소
(Institute of Book Arts)**
1955년 라이프치히 서적예술대학(HGB) 아래 설립된 연구소. 이 연구소를 중심으로 학교 내에 북 디자인의 다양한 요소(글꼴, 이미지, 인쇄, 다른 미디어들과 책의 차이점 등)들에 대한 중요한 쟁점들이 제공되고 있다. 학생들의 포럼이나 선생님들의 논쟁을 책으로 출판하기도 한다. 1997년부터 현재까지 율리아

블루메와 귄터 카를 보제가 이끌어가고 있다.

**56 율리아 블루메(Julia Blume)**
독일 교육자. 라이프치히 서적예술대학의 교수이자 라이프치히 서적 연구소를 귄터 카를 보제와 함께 공동으로 운영하고 있다. 전시 큐레이터로도 활동하고 있으며, 글꼴 디자이너인 프레드 스메이어르스와 함께 책 『라이프치히 글꼴과 글꼴 교육 100년(One Century of Type and Teaching Typefaces in Leipzig )』을 저술하기도 했다.

**57 네오 라우흐
(Neo Rauch, 1960~ )**
독일 화가. '신 라이프치히 화파'의 기수로 사회주의 사실주의 회화의 계보를 잇는 차세대 독일 작가다. 공산주의 체제 아래 성장하고 교육받은 그는 1980년부터 10년 동안 라이프치히 서적예술대학에서 학사와 석사를 공부했다. 1991년 첫 개인전을 가졌던 그는 1993년 화랑업자인 게르트 헤리 립케를 통해 국제 미술시장에 데뷔했다. 주로 독일의 역사를 토대로 한 진지하고 무거운 주제로 작품 활동을 하고 있다.

**58 바우하우스(Bauhaus)**
독일 바이마르에 건축가 발터 그로피우스가 1919년에 설립한 조형학교. 미술학교와 공예학교를 통합시킨 바우하우스는 건축을 중심으로 예술과 기술을 종합하려 했다. 제1차 세계대전 이후 새로운 사회 질서를 건설하고자 하는

움직임으로 예술 교육 기관이 생겨나게 되었다. 바우하우스 타이포그라피는 가상의 그리드·활자·괘선·도판 크기를 자유롭게 활용하여 디자인 형식에 통일성을 부여하고 수평선·수직선·사선을 이용해 지면을 역동적으로 구성한 것이 특징이다. 재정적인 문제로 1925년 데사우로 이전한 뒤, 나치의 탄압으로 1932년 베를린으로 옮겨졌지만 결국, 같은 이유로 1933년에 완전히 폐쇄되었다.

### 59 요하네스 이텐
### (Johannes Itten, 1888~1967)
스위스 색채 교육가, 화가, 조각가, 조형 교육가. 1908년에 국민학교 교사로 활동했다. 1910년에 제네바 미술학교에 입학했지만 1학기만을 마치고 베를린 대학교에서 고교교사가 되기 위해 수학과 자연과학을 공부했다. 1913년에서 1916년 사이에 아돌프 횔첼에게서 배운 색채론과 구도론, 그리고 거장들의 회화 구성법과 명암법에 큰 영향을 받아 기존의 방법과는 다른 미술 교육법을 습득했다. 1916년에는 빈으로 옮겨와서 사실 미술학원을 개원했다. 1919년에는 발터 그로피우스의 초청으로 바우하우스의 색채의 기초 교육을 담당했다. 그는 색, 형, 리듬, 몸짓 기본 법칙 이론을 미술 교육에 응용했다. 이후 베를린의 조형미술학교, 취리히의 직물공예전문학교에서 강의하였고, 이후 그의 주요 저서인 『색채의 예술(Kunst der Farbe)』을 집필해 색채 교육에 많은 영향을 주었다.

### 60 라슬로 모호이너지(László Moholy-Nagy, 1895~1946)
헝가리 화가. 1915년 부다페스트 대학교에서 법을 공부한 후 그림과 집필로 방향을 전환했다. 러시아의 말레비치와 엘 리스츠키로부터 영향을 받았다. 1923년부터 1928년까지 바우하우스의 교수를 지내며, 14권의 바우하우스 책, 계간 『바우하우스』를 공동 집필했다. 1928년부터 1934년까지는 베를린에서 활약, 새로운 재료에 의한 인쇄 작품, 국립 오페라단의 무대 디자인, 추상영화 등 혁신적이고 다채로운 조형 활동을 했다. 1937년에는 시카고에 '뉴 바우하우스'를 설립했다.

### 61 군타 슈퇼츨
### (Gunta Stölzl, 1897~1983)
독일 직물 예술가. 1920년에 바우하우스의 학생으로 입학했다. 1927년부터 직물공방의 마이스터로 부임해 학생들을 가르쳤다. 바우하우스의 유일한 여성 마이스터다.

### 62 파울 클레
### (Paul Klee, 1879~1940)
스위스 화가, 판화가, 철학가, 음악가. 표현주의, 입체파, 초현실주의 등 여러 다양한 예술 형태의 영향을 받은 작품 활동을 전개했다. 밝은 색상과 강한 빛의 효과에 집중한 작품 활동으로 알려져있다. 1921년부터 1931년까지는 바우하우스에서, 1931년부터는 뒤셀도르프의 미술학교에서 교수로 재직하다가 나치에 의해 독일에서 추방되어

1933년에 고향 베른으로 돌아가서 지냈다. 현재 그의 주요 작품들은 베른의 클레 재단, 뒤셀도르프의 노르트라인 베스트팔렌 미술관 등에 소장되어 있다.

### 63 오스카 슐렘머(Oskar Schlemmer, 1888~1943)
독일 무용 창작가 겸 화가, 조각가, 교사. 슈투트가르트 미술아카데미에서 공부한 그는 초기 바우하우스의 석조 공방 교수로 초빙됐다가, 1923년 무대 공방 마이스터로 부임한다. 그의 대표작으로는 추상 무용 「삼부작 발레(Triadic Ballet)」가 있다. 이 작품에는 예술에서 형식과 법칙을 중시하고 불균형한 것들을 시정하려는 그의 신념이 잘 표현되어 있다.

### 64 리오넬 파이닝거
### (Lyonel Charles Feininger, 1871~1956)
미국 화가. 1887년에 독일로 건너가 함부르크 공예학교와 베를린 미술학교에서 공부했다. 1911년에 뮌헨의 청기사파에 가입하였으며, 이 시기에 그의 독특한 양식이 확립되었다. 1919년부터 1933년까지 바우하우스에서 판화 공방을 담당하며 연구교육 활동을 했다. 대표작으로 「리오넬 파이닝거의 초상화」가 있다.

### 65 마르셀 브로이어
### (Marcel Breuer, 1902~1981)
헝가리 모더니즘 건축가이자 가구 디자이너. 1928년에 베를린으로 갔다가 2차 대전 직전 나치를 피해 영국으로,

그리고 다시 미국으로 갔다. 미국에서 바우하우스의 교장이었던 발터 그로피우스의 추천으로 하버드 대학교의 건축과 교수가 되었고, 그곳에서 학생들을 가르쳤다. 대표적인 작품으로는 바우하우스 재직 중에 칸딘스키를 위해 만든 「바실리 의자」가 있다.

### 66 바실리 칸딘스키(Wassily Kandinsky, 1866~1944)

러시아 화가, 판화 제작자, 예술 이론가. 20세기 초기 추상 미술의 주요 인물 중 한 명으로 평가받는다. 유기적인 추상화를 추구한 그는 정서의 흐름을 표현하는 데 적합한 물감의 번짐과, 다채로운 색, 자유로운 선을 주로 사용했다. 1922년부터 1933년까지 바우하우스에서 벽화 공방을 담당하여 학생들을 가르쳤다. 주요 저서로는 『예술에서의 정신적인 것에 대하여(On the Spiritual in Art)』, 『점·선·면(Point and Line to Plane)』이 있으며, 주요 작품으로는 「즉흥 26」, 「교회가 있는 풍경」, 「구성 218」, 「구성 8」, 「하늘색」이 있다.

### 67 팬진(Fanzine)

'팬(Fan)'과 '매거진(Magazine)'의 합성어로 '동호인들이 만드는 잡지'라는 뜻. 1960~70년대 프랑스에 등장한 일군의 그래픽 노블 작가들은 이 '팬진'이라는 실험적인 동인지를 통해 큰 인기를 얻으며 그래픽 노블이 대중들 사이에 뿌리내렸다.

### 68 바우하우스 아카이브 디자인 미술관(Bauhaus-Archiv Museum für Gestaltung)

1976~1978년 독일 베를린에 설립된 미술관. 1933년 바우하우스가 폐교된 이후 바우하우스의 정신은 미국을 중심으로 조형 예술 분야에 큰 영향을 끼쳤다. 그로피우스가 바우하우스의 전통을 잇고 그 활동의 결과물을 정리하기 위해 설립된 기념적 성격의 미술관이다. 현재 이곳에는 이텐, 클레의 실습 자료와 연습 작품들, 칸딘스키·그로피우스·브로이어·마이어 등의 세미나 원고뿐만 아니라 바우하우스 워크숍을 통해 만들어진 수많은 가구, 직물, 금속, 무대 디자인 등이 남아 있다.

### 69 피터 아이젠만 (Peter Eisenman, 1932~ )

미국 건축가. 구조주의 언어학자인 촘스키의 '변형생성 문법이론'과 포스트구조주의 철학자인 데리다의 '해체이론'을 건축에 도입하여 '변형'과 '분해'로 특징지을 수 있는 설계 과정을 전개시키고 있다. 1960년부터 대학 교단에서 교육 활동을 시작했으며, 현재는 뉴욕의 '건축 도시계획 연구소(IAUS)'를 운영하고 있다.

# 출처

이 책에 실린 사진들은 두 가지 유형의 출처에서 나왔다. 하나는 여행하며 직접 찍은 사진이고 다른 하나는 각 기관이나 디자이너에게 요청해 받은 것이다. 일부 허가받지 못한 사진들은 저작권자를 찾는 대로 사용 허락을 받을 예정이다.

**43쪽**
요스트 호훌리, TGG 스튜디오

**44쪽**
TGG 스튜디오

**45, 148(아래), 154, 155쪽**
롤란트 슈티거

**65~67쪽**
노름

**73~85쪽**
아틀라스

**114쪽**
김기창, 바젤 디자인학교

**127, 128쪽**
포스터 컬렉션

**148(위), 152, 153쪽**
요스트 호훌리

**182~189쪽**
클링스포어 박물관

**213, 218~230쪽**
라이프치히 독일국립도서관

**245~251쪽**
라이프치히 서적연구소

**252쪽**
김효은, 라이프치히 서적예술대학

**259~261쪽**
스펙터 북스

**275~282쪽**
제레미 댑

**324, 325쪽**
노데

**370쪽**
안유리, 헤릿 리트벌트 아카데미

# 글쓴이 소개

곽은정, 독일 브레멘
예술대학교 디플롬과정 중에
취리히 예술대학교에서
교환학기를 보냈다. 영화
「클라우드 아틀라스」의 그래픽
어시스턴트로 일 한바 있으며
최근에는 런던과 루체른의
워크숍을 참여, 다양한 유럽의
디자이너들과 교류하고 있다.

김민영, 성균관대학교에서
시각디자인과 심리학을
공부했다. 건강한 사고와 생활을
영위하며 사람을 위한 삶을
살고자 노력한다.

아디나 레너, 취리히
예술대학교를 졸업했다. 현재
영상, 편집, 인터랙티브의 경계를
오가며 그래픽 디자인과 영상
프리랜서로 활동하고 있다.

안유, 한국, 영국에서 디자인을
공부했다. 현재 'A BOOKS(어
북스)'를 운영하고 있다. 책을
만들고 시, 편지를 쓰며 명랑한
디자이너로 활동하고 있다.

알렉스, 로드아일랜드
디자인학교 학부를 졸업했다.
현재 개인작업에 몰두하고
있다. 아티스트 레지던시를 통해
다양한 예술가와 함께 작업하며
살고 싶다.

양민영, 연세대학교
생활디자인과를 졸업했다.
시각문화 전반에 관심이 많다.
졸업 후에는 옷과 관련된
무언가를 하고 있지 않을까 싶다.

유명상, 홍익대학교
시각디자인과를 졸업했다.
파티 졸업 후, 마음 맞는
친구들과 함께 작업하고 싶다.

이예주, 산업디자인 전공 후,
하자 센터에서 배우고 일했다.
익숙한 것과 낯선 것 사이에서
일어나는 생각, 기억, 실험과
관련된 이야기를 좋아한다.

이함, 건축을 전공하고 현재
그래픽 디자인 프리랜서로
일하고 있다.

전가경, 대학에서 문학을,
대학원에서 시각디자인을 전공했다.
여러 대학에서 시각디자인 관련
이론을 강의했으며, 현재
사진책 전문 출판사인 '사월의눈'을
운영한다. 저서로 『세계의
아트디렉터 10』이 있다.

정성훈, 영상디자인을 전공했고
현재 드로잉과 그래픽 디자인을
공부 중이다.

**길 위의 멋짓**

**BB: 바젤에서 바우하우스까지**

| | |
|---|---|
| 지은이 | 곽은정, 김민영, 아디나 레너, 안유, 알렉스, 양민영, 유명상, 이예주, 이함, 전가경, 정성훈 |
| 지도스승 | 전가경, 박활성, 김형진 |
| 편집 | 이예주, 알렉스, 김민영 |
| 멋지음 | 유명상, 정성훈, 안유, 양민영, 이함 |
| 기획 | 안상수 |
| 펴낸날 | 2014년 10월 28일 |
| 펴낸이 | 강대인 |
| 펴낸곳 | 파주타이포그라피교육 협동조합 등록 2014년 8월 4일 제406-2014-000073호 우413-120, 경기도 파주시 회동길 145 전화 070-8998-5610/4 팩스 050-8082-0007 info@pati.kr www.pati.kr |

이 도서의 국립중앙도서관 출판예정도서목록(CIP)은 서지정보유통지원시스템 홈페이지(seoji.nl.go.kr)와 국가자료공동목록시스템(www.nl.go.kr/kolisnet)에서 이용하실 수 있습니다.
CIP제어번호: CIP2014030449

ISBN 979-11-9537-100-6 (02600)

이 책은 2013년 파주타이포그라피학교에서 진행한 수업 〈길 위의 멋짓〉의 결과물로 1,000부 한정판으로 만들어졌습니다.

| | |
|---|---|
| 내지 | 한솔 클라우드 80g/m² |
| 표지 | 한솔 이매진 230g/m² |
| 면지 | 한솔 매직칼라 검정 120g/m² |
| 글꼴 | SM3견출고딕, SM3중고딕, SM3건출명조, SM3신신명조, Akzidenz-Grotesk BQ, Sabon LT |
| 인쇄 | 스크린그래픽 |